茶文化與

茶健康

陳平◎主編

U0075125

松輝文化

序 PREFACE

　　從 2012 年開始，一些熱衷於國外名校影片公開課的網友驚喜地發現，在一個冠名為「愛課程」的網站（http://www.icourses.edu.cn/）上，北大、清華、復旦、浙大等數十所中國著名大學選送的上百門優秀影片公開課陸續上線。這是中國高等學校優秀教育資源全民共用的偉大創舉，值得認真總結。

　　在前幾批上線的近 100 門課程中，浙江大學共占 8 席，居全國高校前列，其中由該校茶學系王岳飛、龔淑英、屠幼英三位教授主講的「茶文化與茶健康」課竟成為中國名校影片公開課中的一匹黑馬，自 2013 年 5 月 7 日推出以來，人氣一路飆升，連續 16 周榮居全國榜首，甚至蓋過北京師範大學著名教授于丹的「千古明月」課，這令幾位主講人也始料未及。

　　為什麼王岳飛教授等主講的「茶文化與茶健康」課受到如此熱捧和高度評價呢？我認為可能與以下幾個因素有關：

　　其一，茶和茶文化具有獨特的魅力。

　　地處中國西南地區的雲貴高原是舉世公認的世界茶樹原產地。遍及全球五大洲60 餘個國家和地區的茶種與茶文化直接或間接皆源於中國。中國茶遠銷全球 180 多個國家和地區。中國是種茶歷史最悠久、種質資源最豐富、製茶種類最多、彩和茶道文化最繁榮的國家。俗話說：「開門七件事，柴、米、油、鹽、醬、醋、茶。」自古以來，茶早就融入中國各族人民的日常生活之中。「何須魏帝一丸藥，且盡盧全七碗茶。」我們的祖先視茶如藥，甚至還讚譽「茶為萬病之藥」。人們千百年來的生活實踐和現代科學研究證實，茶具有促進消化、解毒消炎、預防齲齒、提神醒腦、降壓降脂、防癌抗癌、預防肥胖、抵抗輻射、明目美容、增強免疫和延緩衰老

等眾多保健養生功能。在世界衛生組織召開的一次國際會議上，推薦的 6 種保健飲料①中，綠茶名列第一位，這絕不是偶然的。

進入 21 世紀之後，中國茶的第一、二、三產業呈現出比翼齊飛、蓬勃發展的良好態勢。據統計，2011 年中國茶園面積 221.3 萬公頃，占世界茶園總面積的 55%；茶葉生產量 162.3 萬噸，占全球茶葉總產量的 37%；茶葉出口量 32.2 萬噸。中國茶園面積和茶葉產量穩居世界首位，茶葉出口量居世界第二位。中國茶飲料更是異軍突起，發展迅猛，20 世紀 90 年代後期剛剛起步，2011 年已達 1400 萬噸。2012 年國際（杭州）茶資源綜合利用學術研討會暨產品展示活動的成功舉辦，標誌著中國茶產業由傳統飲茶時期提升到飲茶、吃茶、用茶、賞茶並舉的新時期。

茶，既是物質產品，又是精神產品。綿延數千年的中華茶文化，博大精深，雅俗共賞。客來敬茶，以茶敬老是全國各族人民的傳統美德；以茶會友，以茶聯誼，是人際交往、增進友誼的良好途徑；品茗悟道，欣賞茶藝，更是修身養性和美的享受。隨著茶文化的宣傳與普及，科學飲茶、健康飲茶和文明飲茶正在日益成為人們健康生活方式的重要內容。

其二，該課程主要內容具有較強的吸引力。

「茶文化與茶健康」課程包含的內容有：茶的起源與影響；認識茶成分；萬病之藥：談談茶保健功效；茶鑒賞與茶品質鑒評；一泡一飲好茶香：從合理選茶到科學泡茶；因人喝茶：談談健康飲茶；解讀中國茶產業；中國茶文化：茶意生活；中國茶·世界道等。概覽全部內容可明顯看出以下特點：一是充分體現茶學文理結合的學科特色，既包括茶的自然科學內容，又涵蓋茶的人文歷史知識；二是理論與實踐密切結合，例如既講解茶多酚、茶氨酸、咖啡鹼等功能性成分的生物合成分解及其與品質形成的關係，又介紹如何科學合理地泡好一杯茶；既系統闡明六大基本茶類的品質特徵，又一一介紹鑒評各類茶葉品質的具體方法；三是貼近生活，貼近百姓，也就是貼近當前人們普遍關注的身體健康問題。喝茶對人體健康究竟有哪些作用？為什麼喝茶對健康有好處？怎樣才算科學飲茶，健康飲

① 6 種保健飲料：1）綠茶；2）紅葡萄酒；3）豆漿；4）優酪乳；5）骨頭湯；6）蘑菇湯。

茶、文明飲茶？對這些問題，課程中都作了明確的回答。

其三，課程主講人授課的感召力。

主講人王岳飛、龔淑英、屠幼英三位教授都是浙大茶學系的中青年教師骨幹，基礎扎實，各有專長，經驗豐富，備課認真，講授時深入淺出，圖文並茂，並做到網上互動，有問必答，氛圍熱烈，教學效果甚佳。

以上是我對「茶文化與茶健康」影片課一炮打響的膚淺分析，謹供參考。

日前，王岳飛教授告知，為了滿足廣大網友和讀者學茶的熱切期盼，「茶文化與茶健康」影片課內容已編輯成書正式出版。這是一件很有意義的事，既有益於全面地普及茶文化和茶健康的基本知識，也有利於推動全民飲茶、科學飲茶、健康飲茶和文明飲茶。

我是一個學茶、愛茶、事茶、許茶一輩子的耄耋老茶人，前輩「振興華茶」的「茶葉強國夢」正在逐步變為現實，今日又見茁壯成長的晚輩開拓出茶學教育的新領域，成績斐然，故感慨萬分，欣然命筆，塗寫了幾句膚淺文字，聊以為序。

劉祖生

目
錄
CONTENTS

序 / 004

第一講　茶的起源與影響 / 013

一、茶為何物 / 014
　（一）茶樹是什麼樣的植物 / 014
　（二）茶指什麼 / 021
二、茶的起源 / 021
　（一）茶的起源地點 / 022
　（二）茶的起源時間 / 024
　（三）茶的發現者 / 024
三、茶的影響 / 027
　（一）茶與茶飲 / 027
　（二）茶與文化 / 028

　（三）茶與產業 / 029
茶知識漫談 / 031
茶樹上「花果相見」的現象 / 031
茶籽能榨油做食用油嗎？ / 031
油茶樹和茶樹是同一種樹嗎？ / 031
茶葉年週期可以生長幾輪？ / 031
對「茶為國飲」的期待 / 032
身邊茶事 / 032
茶清心，可也 / 033

第二講　認識茶成分 / 035

一、茶葉中的化學成分 / 036

（一）產量成分 / 037

（二）品質成分 / 037

（三）營養成分 / 038

（四）功效成分 / 038

二、茶葉中的特徵性成分 / 039

（一）茶氨酸：提高免疫力 / 039

（二）咖啡因：「提神益思」/ 040

（三）茶多酚：「人體保鮮劑」/ 044

三、環境因數對茶葉品質的影響 / 046

（一）影響茶葉品質的環境因素 / 046

（二）辯證看待「高山出好茶」/ 047

第三講　萬病之藥：談談茶保健功效 / 049

一、從特徵性成分對茶葉分類 / 050

二、六大茶類的保健功效 / 053

三、茶葉防輻射 / 055

四、茶對抗自由基 / 057

五、茶食品與保健品 / 059

（一）茶類保健品 / 059

（二）茶葉功效利用方式 / 062

六、茶為「萬病之藥」/ 066

（一）茶葉、茶藥 / 066

（二）理論依據 / 067

七、茶保健九大功效 / 068

（一）延年益壽 / 068

（二）增強免疫力 / 071

（三）腦損傷保護 / 071

（四）降血脂 / 072

（五）養顏祛斑 / 072

（六）預防肥胖 / 072

（七）預防高血壓 / 072

（八）解酒 / 073

（九）抗癌 / 073

茶知識漫談 / 075

茶與新健康理念 / 075

第四講　茶鑒賞與茶品質鑒評 / 077

一、從製茶工藝談六大基本茶類 / 078

（一）綠茶 / 079

（二）黃茶 / 080

（三）黑茶 / 080

（四）白茶 / 082

（五）烏龍茶（青茶）/ 082

（六）紅茶 / 085

二、茶鑒賞 / 088

（一）茶色 / 088

（二）茶香 / 096

（三）茶味 / 096

（四）茶形 / 097

三、茶葉品質鑒評 / 105

（一）對專業實驗室環境條件要求 / 105

（二）茶葉品質的鑑定方法 / 106

（三）茶葉品質審評的結果批判 / 109

茶知識漫談 / 112

茶品鑒晉級 / 112

第五講　一泡一飲好茶香：從合理選茶到科學泡茶 / 115

一、合理選茶 / 116

（一）茶葉品質 / 116

（二）茶葉品鑒 / 118

（三）茶葉儲藏和保鮮 / 119

二、科學泡茶 / 119

（一）科學泡茶——器 / 119

（二）科學泡茶——水質 / 122

三、茶藝欣賞 / 124

名優綠茶玻璃杯沖泡法 / 124

花茶蓋碗沖泡法 / 128

烏龍茶壺盅雙杯沖泡法 / 131

第六講　因人喝茶：談談健康飲茶 / 137

一、看茶喝茶 / 138

二、看人喝茶 / 139

三、看時喝茶 / 143

四、飲茶提醒 / 144

　　（一）忌空腹飲茶 / 144

　　（二）忌睡前飲茶 / 144

　　（三）忌飲隔夜茶 / 144

　　（四）糖尿病患者宜多飲茶 / 145

　　（五）早晨起床後宜立即飲淡茶 / 145

　　（六）腹瀉時宜多飲茶 / 145

第七講　解讀中國茶產業 / 147

一、中國茶葉產業的發展現狀 / 148

　　（一）中國之最：茶產量最大、種
　　　　　茶面積最大的國家 / 148

　　（二）發展中的中國茶產業 / 149

二、中國茶產業面臨的挑戰 / 155

三、中國茶產業發展方向與對策 / 156

第八講　中國茶文化：茶意生活 / 159

一、茶文化‧生活文化 / 160

二、我們眼中的中國茶德 / 164

三、慢慢泡‧慢慢品 / 165

　　茶知識漫談 / 165

　　茶與道家 / 165

「天人合一」 / 166

茶與儒家：中和之境 / 167

茶與佛家：禪茶一味 / 170

禪茶一味 / 171

吃茶去的故事 / 172

第九講 中國茶·世界道 / 175

一、茶飲 / 176

（一）煮茶法 / 177

（二）煎茶法 / 178

（三）點茶法 / 179

（四）泡茶法 / 180

二、世界茶俗 / 181

（一）中國茶俗舉要 / 182

（二）國外茶俗 / 186

（三）茶俗中的「變」與
　　　「不變」 / 189

三、茶禮 / 190

（一）民間茶禮 / 190

（二）細茶粗吃，粗茶細吃 / 191

（三）淺茶滿酒 / 191

（四）謝茶的叩指禮 / 191

（五）敬茶的平等心 / 192

四、茶藝 / 192

五、茶道 / 194

（一）「茶道」的源起 / 194

（二）日本對茶道的解釋 / 194

（三）我國學者對茶道的解釋 / 196

（四）茶道「四諦」 / 196

（五）「和」，中國茶道哲學思想的
　　　核心 / 198

（六）「靜」，中國茶道修習的
　　　必由之徑 / 198

（七）「怡」，中國茶道中茶人的
　　　身心享受 / 199

（八）「真」，中國茶道的終極
　　　追求 / 200

茶知識漫談 / 201

民間茶諺知多少？ / 201

我國 55 個少數民族的飲茶習俗 / 202

浮生若茶 / 204

人生如茶 / 204

附 錄　代表性問題與解答 / 205

同名講座評價（部分） / 211

後 記 / 213

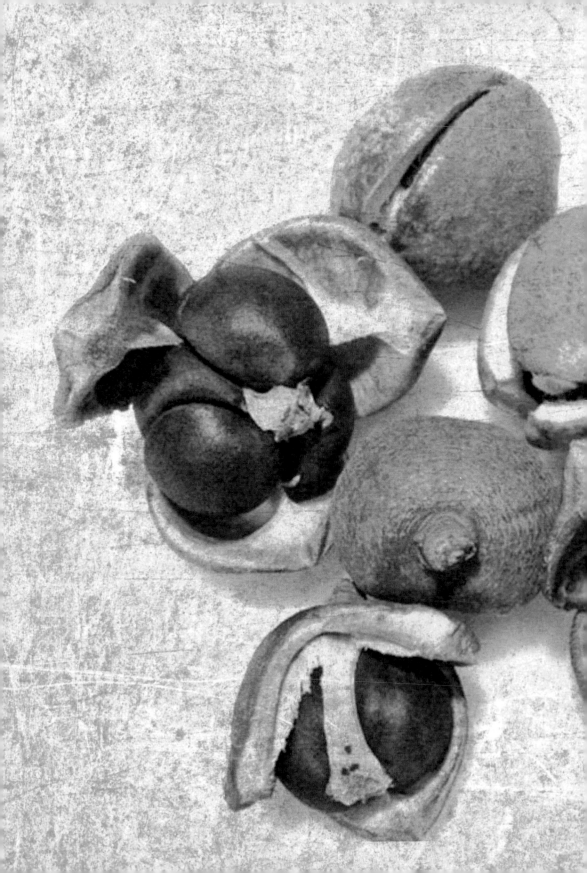

第一講

茶的起源與影響

中國是茶之故鄉，也是世界上最早種植茶、利用茶的國家。那麼茶為何物？是如何被發現的，又是如何被利用的？茶是怎樣演變成今天的泡飲？小小的一片茶葉又產生了什麼樣的影響？

　　中國是茶之故鄉，也是世界上最早種植茶、利用茶的國家。本講主要從生物學角度，解釋茶為何物，包括茶的形態特徵、茶葉是什麼、茶有哪些化學成分等。同時，從「神農嘗百草」開始介紹茶是如何被發現和利用的，又是怎樣演化到今天的泡飲的，以及茶的傳播路徑。此外，也從文化、經濟、社會等方面闡述了茶的深遠影響。

一、茶為何物

　　茶，是中國人的舉國之飲，如今已成了風靡世界的三大無酒精飲料（茶葉、咖啡和可可）之首。飲茶嗜好已遍及全球，全世界已有 160 餘個國家或地區、30 多億人每天都在喝茶！

　　那麼，什麼是茶？依據植物學或生物學原理，我們可以從三方面去理解。

（一）茶樹是什麼樣的植物

1. 茶樹的植物學分類地位

茶的拉丁學名為 *Camellia sinensis*，它的植物學分類地位是：

界 植物界（*Regnum Vegetabile*）
門 種子植物門（*Sperma tophyta*）
　亞門 被子植物亞門（*Angiospermae*）
　綱 雙子葉植物綱（*Dicotyledoneae*）
　　亞綱 原始花被亞綱（*Archichlamydeae*）
　　目 山茶目（*Theales*）
　　科 山茶科（*Theaceae*）
　　　亞科 山茶亞科（*Theaideae*）
　　　族 山茶族（*Theeae*）
　　　　屬 山茶屬（*Camellia*）
　　　　種 茶種（*Camellia sinensis*）

其中最為重要的是：茶樹屬於山茶科。

2. 茶樹的形態特徵

①茶樹的形態特徵包括很多方面，首先，是茶樹樹型，有灌木、小喬木和喬木之分（圖1-1）。灌木型茶樹（1.5～3公尺）：主幹矮小，分枝稠密，主幹與分枝不易分清，中國栽培的茶樹多屬此類；小喬木型茶樹：有明顯的主幹，主幹和分枝容易分別，但分枝部位離地面較近，如雲南大葉種茶樹；喬木型茶樹（3～5公尺）：形高大，主幹明顯粗大，枝部位高，多為野生古茶樹。雲南是普洱茶的發源地和原產地，在雲南發現的野生古茶樹，樹高10公尺以上，主幹直徑需二人合抱。如果灌木型的茶樹讓它自然生長可以長到 1.5 ～ 3 公尺高，成為小喬木型茶樹；小喬木型茶樹可長到3～4公尺，向喬木型茶樹發展；喬木型茶樹也可通過栽培長到5公尺甚至更高；而野生狀態的茶樹可以存活上百年至千年，可以長得非常高。

圖 1-1 茶樹不同樹型

①灌木型 ②小喬木型 ③喬木型

②其次，茶樹是一種多年生的常綠木本植物。何為多年生？像水稻、小麥的壽命只有一年，甚至不到一年，這種植物稱為一年生植物；而茶樹可以存活二年以上，稱為多年生植物。茶樹的葉一年四季都呈綠色，茶樹稱為常綠植物；而像楓葉，到秋季會變黃、變紅，楓樹不能稱其為常綠植物。有人會經常問這樣的問題，紅茶是不是紅的葉子做的？當然不是。紅色的茶樹葉子大部分情況下是看不到的，但是若冬天溫度非常低，低到零下十幾攝氏度，高山茶區的茶樹葉會變紅，這主要是茶樹葉受凍引起的。

茶樹是木本植物，它的壽命可達幾百年。一般而言，茶樹的經濟學壽命是五六十年，但若將其種在地裡，使其處於野生狀態，它可以活一百年甚至幾百年。人的壽命可能是 100 歲、108 歲甚至 120 多歲，但是當我們到了 60 歲以後，我們的工作效率不高了，就要面臨退休。茶

從左至右為楊賢強教授、王岳飛教授、大益普洱董事長吳遠之先生

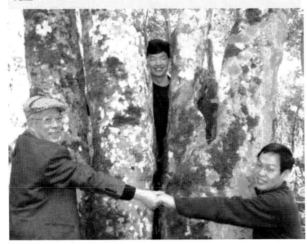

圖 1-2 西雙版納巴達野生大茶樹（茶王）

樹也是如此，種在地裡的茶樹，60 年後，它的產量會降低，或者品質下降，此時就要重新種植新茶樹，這個叫茶樹的經濟學壽命。野生大茶樹，它的樹高可以達到幾十公尺，壽命可上千年。西雙版納巴達野生大茶樹（茶王，圖 1-2），原樹高 32.4 公尺，後來被雷劈了一半，現樹高 14.7 公尺，但仍活著。年輕人將來有機會去那邊度蜜月，可以撿一些茶籽，或經當地人允許採幾片野生茶樹葉，這都是很好的紀念品。在雲南的千家寨還有一棵 2700 多年歷史的茶王樹（圖 1-3），樹高 25.6 公尺，樹幅 22×20 公尺，基部幹徑 1.12 公尺，胸徑 0.89 公尺。

　　通常我們看到的人工栽培型的茶樹樹高 1 公尺左右，這是為了多產芽葉和方便採收。這種茶樹，即使是灌木型的（圖 1-4），只要栽得稀一些也可以長到三四公尺高。中國茶葉博物館有一塊茶園叫嘉木園，是浙江大學茶學系和中國茶葉博物館共建的一個標本園。它裡面種了幾百種的栽培型的茶樹，裡面很多灌木型的茶樹已經長到三四公尺高，它的樹幹有我們手臂這麼粗。

圖 1-3 千家寨 2 700 年歷史的茶王樹

圖 1-4 灌木型茶園

圖 1-5 頂芽

圖 1-6 腋芽

圖 1-7 不定芽

③茶樹屬於高等植物，具有高度發展的植物體。茶樹外部形態是由根、莖、葉、花、果和種子等器官構成一整體。其中，根、莖、葉是營養器官，花、果和種子是繁殖器官。

茶樹的芽可以分成頂芽（圖 1-5）和腋芽（圖 1-6）還有不定芽（圖 1-7）。不定芽在我們修剪或者重修剪的時候可以起到茶樹復壯作用。頂芽跟腋芽對茶葉產量貢獻比較大。

茶樹葉片（圖 1-8）的形態學重要特徵有：第一，葉子周邊有鋸齒，一般有 16 ～ 32 對，且靠近葉片底部或基部無鋸齒。如果你拿到一片葉子，它周邊非常光滑，那肯定不是茶葉。第二，有明顯的主脈，由主脈分出側脈，側脈又分出細脈，側脈與主脈呈 45°左右（45°～ 65°）的角度向葉緣延伸。第三，葉脈呈網狀，側脈從中展至葉緣 2/3 處，呈弧形向上彎曲，並與上一側脈連接，組成一個閉合的網狀輸導系統。第四，嫩葉表面生茸毛（圖 1-9），如果這種細的茸毛多，具鮮爽味的氨基酸含量也比較多，做成茶葉就比較好喝。

茶葉的葉尖的形狀也有很多種，有急尖、漸尖、鈍尖和圓尖等（圖 1-10）。不同的茶樹品種，甚至同一茶樹品種在不同的栽培條件下，葉子的葉尖形狀也會不同，但是茶葉底部的形狀基本上是

一樣的。

　　葉片大小依品種不同差別很大，大的長度可超過 20 公分，小的大概只有 5 公分左右。

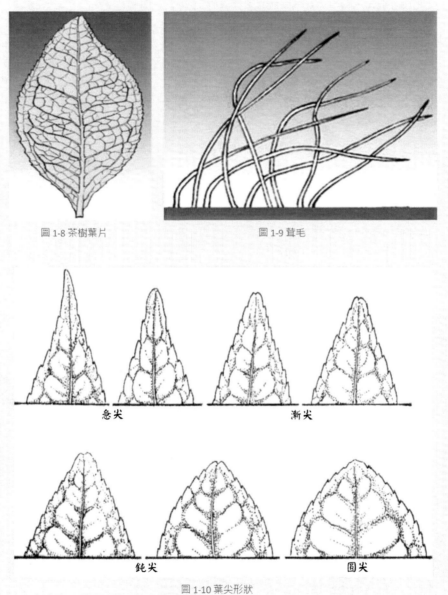

圖 1-8 茶樹葉片　　　　　　　　　　　圖 1-9 茸毛

急尖　　　　　　　　　漸尖

鈍尖　　　　　　　　　圓尖

圖 1-10 葉尖形狀

通常，葉面積大於 50 平方公分的屬特大葉，葉面積為 28 ～ 50 平方公分的屬大葉，葉面積為 14 ～ 28 平方公分的屬中葉，葉面積小於 14 平方公分的為小葉，所以大葉種和小葉種葉片大小相差非常大。適宜做綠茶的小葉種葉片成熟時可能只有兩到三個指頭大小，但雲南大葉種成熟的葉片比我們整個手掌還要大。

茶樹葉片形狀，是以葉片長度與寬度的比例和葉片最寬處的部位不同來劃分的，常見的有：橢圓形（2.0 ～ 2.5）、長橢圓（2.5 ～ 3.0）、卵形（2.0 以下）、披針形（3.0 以上）。

茶花為兩性花，多為白色，少數呈淡黃或粉紅色，稍微有些芳香（圖 1-11）。茶花的花瓣通常為 5 ～ 7 瓣。茶花開放的時間是 10 月份到來年的 1 月份之間，秋季花會比較多。茶花的顏色大多是白色的，自然界中最香的花的顏色我覺得也可能是白色的，就好比我們的人生，活得越簡單的人越幸福。我們茶葉界習慣把漂亮女生叫茶花，男生叫茶渣。

花開好以後，到第二年的秋季，它會結很多很多的果。像龍井茶這種產區，芽葉比較貴，芽葉採得比較多，所以對花果不是很重視，但現在有些地方花果甚至比芽葉的效益更大。茶果為朔果，成熟時果殼開裂，種子落地。果皮未成熟時為綠色，成熟後變為棕綠或綠褐色。茶果的形狀也有很多種，這主要是因為果子裡面的種子的個數、形狀不同引起的，像單顆種子的就是球形的，三個種子的就是三角形的，也有五個種子的梅花形的等（圖 1-12）。

圖 1-11 茶花

圖 1-12 茶果

（二）茶指什麼

　　我們通常講的茶就是指山茶科的茶樹的嫩葉和芽製成的飲料，它可以冷飲，也可以熱飲。中國人喜歡熱飲，但到其他地方如歐洲、美國等，你可能找不到熱開水，這時就只能用冷水去泡，需花很長時間。

　　為什麼是嫩葉和芽呢？有的茶友說烏龍茶、普洱茶的原料很老了，為什麼還叫嫩葉呢？首先，採茶的標準是什麼呢？杭州的西湖龍井一般採一芽一葉的比較多，而君山銀針、四川的竹葉青、寧波餘姚的瀑布仙茗一般採一芽，毛峰類的湯記高山茶、黃山毛峰可採到一芽一葉或者一芽兩葉，炒青的可以採到一芽三葉或四葉，烏龍茶則採一芽四五葉，甚至對夾葉。所以採茶是沒有統一標準的，這主要依據你將來要做什麼茶。採茶一定是採當年新長出來的葉子，不會去採去年、前年老茶葉（只有越南民間採這種老葉熬煮很苦的茶水喝）。即使有時候看到烏龍茶和普洱茶原料很老了，但也是當年新長出來的葉子製作的。

　　那麼，茶裡到底有什麼樣的物質呢？茶葉為什麼能喝，茶葉跟我們平常看到的樹葉有何不同？不是所有的樹葉都能喝，大部分樹葉是不能喝的，茶葉喝了幾千年，它為什麼能喝？它裡面一定有一些特殊的成分，那它到底有哪些特殊的成分呢？大家在喝茶的時候，往往第一個感覺是苦的，然後有澀的，如果喝到好的高山茶、喝到比較嫩的茶或者像一些白茶類會覺得很鮮爽，這些都表示茶葉裡有一些特殊的成分，那到底這些成分是什麼呢？其實主要是茶多酚、咖啡因和茶氨酸，關於這三個特徵性成分會在第二講裡詳細介紹。

二、茶的起源

　　茶是中國對人類、對世界文明所作的重要貢獻之一。今天，茶作為一種世界性的飲料，維繫著中國人民和世界各國人民之間深厚的情感。我們探究茶的起源，其實有以下兩方面的含義：茶的植物學起源，即茶樹作為一種植物，它何時在地球上出現，以及分佈在世界上哪些地區；茶的社會性起源，即茶作為一種可飲用的植物，是何時被人類發現並利用的。

（一）茶的起源地點

　　關於茶的起源，曾經經歷了相當漫長的爭論和論證。在相當長的時間裡，世界上有些人相信茶起源於印度。這是因為從 1933 年到 2005 年將近七十多年時間裡，印度是世界上茶產量最多的國家；同時，西方人在印度發現了許多野生大茶樹，因此他們推斷印度很有可能是世界上茶的原產地。直到 1980 年代後期，越來越多的證據顯示，中國才是茶的原產地。這一觀點已逐步得到世界公認。

　　現在，普遍認為中國西南地區的雲貴高原是茶樹起源中心，中國是世界上最早發現並利用茶葉、最早人工栽培茶樹、最早加工茶葉和茶類最為豐富的國家。在世界上，中國是名副其實的茶的起源地和茶文化的發祥地。

　　茶樹起源於中國，主要基於以下幾點：

　　①全世界總共有 24 屬 380 種山茶科植物，其中有 16 屬 260 多種分佈在中國西南部山區。中國西南部山區的山茶科植物相比其他任何國家分佈最多，是世界上山茶屬植物的分佈中心。

　　②早在 1200 多年前，中國西南部山區就有野生茶樹的相關記載。如今，全國有 10 個省份約 200 多處地方相繼發現野生大茶樹，其中 70% 集中在雲南（比如圖 1-13 中的雲南西雙版

圖 1-13 雲南西雙版納猛海南糯山的古茶樹林（圖片由無心軒古樹普洱提供）

納猛海南糯山的古茶樹林）、四川和貴州，在雲貴高原，還發現了連片的野生大茶樹。中國西南部山區的野生茶樹，其類型之多、數量之大、面積之廣，是世界上罕見的，而這恰恰是原產地植物最顯著的植物地理學特徵。

③中國西南部山區的茶樹類型豐富多樣，有灌木型、小喬木型、大喬木型等；茶樹葉子也有大有小，各種都有。因此它的種質資源是世界上最豐富的。這種形態、類型等種內變異的資源豐富程度是世界上任何其他國家和地區都無法比擬的。

④中國是迄今利用茶最早、茶文化最為豐富的國家。東晉常璩撰寫的《華陽國志·巴志》中有「周武王伐紂，實得巴蜀之師……茶蜜……皆納貢之」的記載，表明武王伐紂時，巴國人就已經把茶葉作為貢品進獻了；西漢王褒《僮約》記載「烹茶盡具」、「武陽買茶」，經考證，「荼」即我們現在常說的茶；此外還有六朝孫皓的「以茶代酒」、南北朝時期的「王肅茗飲」等非常著名的茶葉典故。

⑤茶樹最早的植物學名是瑞典植物學家林奈定義的 *Chea Sinensis*，即「中國茶樹」，而英語中的 Tea，其實就是「茶」的閩南語發音；法語中的 Thé、德語中的 Thee 或 Tee、西班牙語中的 Té 等都是從中國各地方言中「茶」音演變而來，茶的發音變化與貿易傳播見圖 1-14 所示。

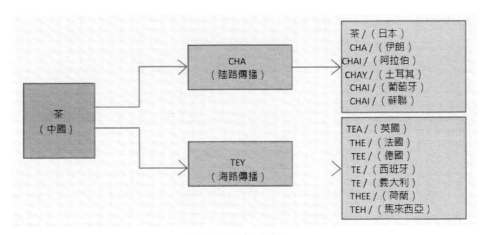

圖 1-14 茶的發音與貿易

⑥最後，茶葉生化成分特徵也證實了茶起源於中國西南部。兒茶素是茶樹新陳代謝的主要特徵之一。一般來說，像緯度略低的雲南、貴州等地茶葉的茶多酚含量較高，而像浙

江、江蘇等緯度略高的省份，茶多酚含量相對會低一些。但是，同時將不同緯度的茶葉製成綠茶來提取茶多酚成分的時候，低緯度地區得到茶多酚總量較高，但酯型兒茶素（特別是茶多酚中生物活性最強的單體 EGGG）含量較低；而高緯度地區儘管茶多酚總量相對較少，但酯型兒茶素比例卻很高。這種複雜的兒茶素正是在簡單兒茶素的基礎上進化而來的，而中國西部野生大茶樹生化分析結果表明，其簡單兒茶素比例比其他樣品都高。

以上 6 個方面的事實都證明，茶樹起源於中國，中國是茶的故鄉！

（二）茶的起源時間

茶樹在地球上的存在時間，至少有 100 萬年，也有的說是 300 萬年，甚至有的記載是 6 000 萬～7000 萬年。目前尚無定論。不過，我們在貴州發現了距今已有 100 萬年以上歷史的茶籽化石（圖 1-15），不難推斷，茶葉起源的時間起碼在 100 萬年以上。

圖 1-15 有百萬年歷史的茶籽化石

還有另外一個時間就是我們發現和利用茶樹的時間也比較重要。我們認為人們發現和利用茶始於原始母系氏族社會，迄今有 5 000 ～ 6 000 年歷史。浙江大學莊晚芳教授認為人們發現和利用茶可能超過 10 000 年了。眾所周知，人類文明上下五千年，這是有文字記載的；而沒有記載的上古時期，我們很可能也已經發現和利用茶了。因此，茶葉被人們發現和利用的歷史基本上和人類的文明史是同步的。

（三）茶的發現者

關於茶最早是被誰發現並利用的，素來有許多傳說，其中有兩個最為經典。中國《神農本草經》記載：「神農嘗百草，日遇七十二毒，得荼而解之。」神農是我國上古時期一個對中華民族貢獻頗多的傳奇人物（圖 1-16、圖 1-17）。他除了發明農耕技術，還發明了醫術，制定了曆法，開創九井相連的水利灌溉技術等。神農氏名號即因他發明農耕技術而來。傳說神農一生下來就是個「水晶肚」，幾乎是全透明的，五臟六腑全都能看得見，還能看得見吃進去的東西，而且一旦吃到有毒的食物腸子就會變黑。古時人們經常因亂吃東西而

生病，甚至喪命。為此，神農氏就跋山涉水，嘗遍百草，找尋治病解毒良藥，以救夭傷之命。
有一天他吃了 72 種有毒的植物，腸子變黑了，後來又吃了另一種葉子，竟然把腸胃裡其
他的毒都解了。神農就把這個東西叫做查（音通我們現在所說的茶），這就是「神農嘗百
草得茶而解之」的傳說。可見，茶最早是被作為藥用而引入的，具有很強的解毒功效。

圖 1-16 神農像

圖 1-17 神農採藥圖

　　還有一個比較著名的傳說，是《大英百
科全書》裡面記載的「達摩禪定」的故事。
傳說六朝時期達摩自印度來到中國，立下九
年面壁禪定的誓言，前三年達摩如願以償，
但終因體力不支以至於熟睡，醒來後達摩怒
極割瞼。不料被割下的眼皮竟生出小樹，枝
葉繁茂，將樹葉置於熱水中浸泡，可飲，且
消睡。最終達摩兌現了九年禪定的誓言（圖
1-18）。這個傳說暗喻了茶具有提神的功效，

圖 1-18 達摩面壁圖

圖 1-19 陸羽

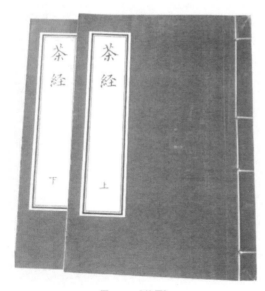

圖 1-20 《茶經》

非常符合茶的藥用價值，但是故事年代發生在六朝，時間太短，不符合事實。

與茶葉發現和發展有關的重要人物，其一為神農，另一個則是陸羽（圖1-19）。有這麼一句話「自從陸羽生人間，人間相學事新茶」，所以今天茶學系的存在可能也是陸羽的功勞。唐時，陸羽《茶經》問世。《茶經》（圖1-20）是中國乃至世界現存最早、最完整、最全面介紹茶的第一部專著，被譽為「茶葉百科全書」，是一部關於茶葉生產的歷史、源流、現狀、技術以及飲茶技藝、茶道原理的綜合性論著，是一部劃時代的茶學專著，使茶文化發展到一個空前的高度，標誌著中國茶科學的形成。《茶經》概括了茶的自然和人文科學雙重內容，探討了飲茶藝術，把儒、道、佛三教融入飲茶中，首創中國茶道精神。就是陸羽《茶經》問世以後，人們才把茶作為一門專門的學問去研究，所以他對茶的貢獻非常大，被稱為「茶聖」。

《茶經》的問世，也慢慢地使我們從物質層面的柴、米、油、鹽、醬、醋、茶，轉移到精神層面琴、棋、書、畫、詩、酒、茶，茶也慢慢地成為一種精神飲料。客來敬茶、以茶待客成了中華民族的一個傳統禮俗和風尚，已成為社交上的禮儀。

因此，我們發現，茶葉在被人們認識和利用的過程中，主要經歷了四個階段：第一個階段為藥用，第二個階段為菜食，第三個階段用於湯煮，第四個階段才是現在流行的沖泡品飲。不過現在國內很多城市的好茶客喜歡返璞歸真，體驗以前的茶葉使用方法，不斷體驗這四個階段帶來的樂趣。

關於中國最早栽培茶樹的人，有文字記載的是吳理真（圖1-21）。吳理真，西漢嚴道（今四川省雅安名山縣）人，號甘露道人，約西元前 200—前 153 年間，家住蒙頂山之麓，道家學派人物，先後主持蒙頂山各觀院。吳理真被認為是中國乃至世界有明確文字記載最早的種茶人，被稱為蒙頂山茶祖、茶道大師、甘露大師。

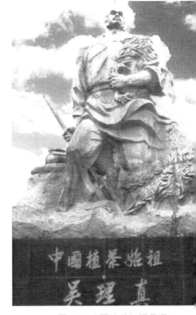

圖 1-21 中國植茶始祖吳理真

總的來說，「茶之為飲，發乎神農氏，聞於魯周公」，興於唐，盛於宋，元明清百花齊放，盛極一時。如今茶葉更是被推為國飲。中國的茶類之多、飲茶之盛、茶藝之精妙，堪稱世界之最。

三、茶的影響

（一）茶與茶飲

茶，源於中國，傳播於世界。茶是世界性飲料。現在全世界五大洲有 160 多個國家和地區有喝茶習慣，有 150 個國家和地區要進口茶葉，有 60 多個國家和地區種茶葉，有 30 多個國家和地區能夠出口茶葉，所以茶葉遍佈五大洲。茶葉消費人群龐大。現在每天喝茶的人有 30 多億，占了世界人口一半左右，全世界一天喝茶超過 30 億杯。可以這麼說，茶葉行業舉世矚目，幾千年來經久不衰。茶，是人們「一日不可無之物」。開門七件事：柴、米、油、鹽、醬、醋、茶。在中國現在很多的少數民族地區，像青海、西藏、新疆這一帶，很多人還「寧可三日不吃飯，不可一天不喝茶」。茶不僅是一種飲料，更多的是一種

清靜、靜心的精神象徵。歷經千年，茶已經滲透到中國人生活的各個層面。

　　歐美人士其實對茶的理解也非常好。他們覺得茶是一種可以讓人產生智慧的飲料，對思考問題、進行寫作乃至朋友間交談隨時保持良好的氣氛都有幫助。但是他們對中國茶有誤解，他們覺得中國茶功能非常好，但不好喝。為什麼不好喝？因為我們賣給他們的茶葉都是比較便宜的茶葉。所有的農產品都是好的外銷，差的自用，只有茶葉相反——好的自用，差的外銷。他們對茶葉好壞的評價標準是根據茶裡面的理化成分，我們是根據茶葉評審，他們覺得 5000 塊的茶葉跟 5 塊的茶葉理化成分相差不是很大，所以他們寧可買 5 塊錢的茶葉。現在中國有 1/4 的茶葉是出口的，但平均價格只有兩個多美金一公斤。所以將來中國出口希望能夠把相對好的茶葉介紹給外國人，那麼中國的茶葉效益會更大。

（二）茶與文化

　　其一，茶是地域文化，具有地域的象徵和標誌功能，比如雲南普洱茶、杭州龍井茶、黃山毛峰茶、婺源茗眉茶、臺灣烏龍茶等。其二，茶是飲食文化，清朝顧炎武《日知錄》記載「自秦人取蜀以後，始有茗飲之事」。如今，茶飲、茶食、茶品、茶點等更是社會飲食的組成部分，具有交友、會客、養心等多種功能。其三，茶是鄉村文化，茶文化的形成與鄉村文化密切相關，已滲透到鄉村的社會生產和生活領域，以茶歌、茶詩、茶詞、茶畫等為載體，通過鄉村性地方戲劇、民間曲藝、傳統手藝、傳說傳奇、茶禮儀式、民族茶事等加以體現。其四，茶是健康養生文化，茶具有飲用、醫療等多種功能。陶弘景《雜錄》記載「茗茶輕身換骨」，《食忌》中稱讚「苦茶，久食羽化」，品飲茶湯更是「沁人心脾，齒間流芳，回味無窮」，現代醫學也表明，茶中所含的有益成分將近 500 多種，具有延緩衰老、抑制心血管疾病、預防和抗癌等多種健康養生功能。其五，茶是中國傳統文化的集中體現，中國茶文化糅合了中國儒、道、佛思想，自成一體，是中國文化的一朵奇葩，芬芳而甘醇。這在第八講、第九講中將詳細論述。

　　「亂世喝酒，盛世喝茶。」縱觀中國歷史，唐宋元明清，太平盛世的時候，喝茶的就非常多。如《紅樓夢》的前半部分，社會比較太平，裡面描寫喝茶的非常多，大概有 300 個地方是描寫喝茶的；而《水滸傳》和《三國演義》處在社會比較動盪的時候，酒文化比較發達。現在，北京、上海、杭州等經濟相對發達的地方，茶文化發展得比較好，茶館開得比較多，茶的消費量也比較大。中國人還提倡以茶代酒。因此，我們建議，不抽煙，少喝

酒，多喝茶，喝好茶：這是當今推崇健康生活的行為集合模式。

（三）茶與產業

　　中國是茶的原產地，也是最早進行茶葉商品化生產的國家，幾千年的種茶史，幾千年的飲茶史，茶在中國民生中有著特殊地位。如果從茶「發乎神農氏」算起，5000 多年的漫長歷史，茶已經深深地融入中國人的生活當中。在過去，粗茶淡飯就是一種民生底線，也是一直以來中國人的一種生活態度，茶在中國已真正成為人們休養生息不可或缺的一種東西。茶喜溫濕，適合山地丘陵種植，尤其南方偏遠的山區，茶葉無疑成了當地農民生活的支柱。茶業的發展對農業發展、農村經濟改善、農民增收致富具有重要作用。正因為如此，茶葉從雲南、四川等地販賣到西藏、新疆甚至印度、緬甸、伊朗、土耳其等南亞、西亞和東南亞國家，成就了歷史上有名的「茶馬貿易」、「茶馬古道」、「陸上絲茶之路」等；同時茶葉從江浙皖閩湘鄂邊緣山區流通出去，成就了歷史上極負盛名的「徽商」、「晉商」文化，像《茶人三部曲》裡的吳家、《喬家大院》裡的喬家就是茶商。茶葉又通過海路傳播到英國、荷蘭等歐洲國家以及北美，在當時給中國創造了豐厚的外匯收入。孫中山先生在其著作《建國方略》、《民生主義》中多次提到茶產業與民生之間的重要關係。自從1720年代開始，茶葉出口貨值占中國出口貨值比重已超過絲綢等絲產品，成為中國外貿的核心商品。19 世紀，茶葉貿易價值占中國出口總值的比重平均在 50%左右，茶葉是中國出口創匯第一位的產品。而且，中國長期壟斷世界茶葉市場，直到1870年代之前，中國仍然提供了世界茶葉消費量的90%，是世界最主要的茶葉生產國。鴉片戰爭正是在這樣的貿易背景下所引發的。在這之後英國在其殖民地開闢茶園，把茶種和製茶技術偷去印度和錫蘭，印度、錫蘭（斯里蘭卡）的茶葉逐漸發展壯大，而中國因戰亂茶業大為受挫，逐漸失去了對外貿易中的主導地位。新中國成立前，由於連年戰亂，茶業和茶文化也相應地衰落。

　　新中國成立後，是中國茶業長足的發展期。特別是改革開放之後，中國茶業迅速發展，中國的茶文化恢復和興起。如今，茶作為種植面積首屈一指的重要經濟作物，中國目前產茶省市區有 18 個，茶葉及其相關產業年 GDP 總值超過 1 000 億元，有 8 000 萬人涉足茶業。茶葉是當前農業產業中具有突出比較優勢的農產品，茶葉生產能夠快速、直接、有效地幫助農民增加收入；茶業是主要產茶區的主導和優勢產業。當今的茶產業包括與茶產品生產、加工、經營、銷售、流通、管理等相關的企業、管理者、生產者個體等經濟活動主體的集合。

中國茶產業涉及三大產業：①第一產業農業，包括農場，茶場，各初製、精製廠，其中大型國營精製廠屬輕工業管理機構管理，是中國茶葉傳統產業的基礎，生產中國六大茶類的初、精製產品，現仍然是產業的支柱，2009 年總產值約 410 億元。②第二產業食品輕工業，1970 年代出現的即溶茶，還有 80 年代出現的茶飲料，和 90 年代出現的茶葉浸提物，包括茶多酚、咖啡因、茶色素等時尚產品，發展迅猛，已占半壁江山，2009 年總產值約 450 億元。茶的第二產業發展和增值的潛力非常大，也是傳統茶葉產業向食品、醫藥、日化行業延伸的必由之路。從第一產業向第二產業延伸，在產值上會有明顯的增長。以茶飲料為例，目前全國以 5 萬～6 萬噸的中、低檔茶為原料，加工成茶飲料後的產值達 400 億元以上，也就是以總產量 5% 的茶葉做原料，創造了茶產業總產值 45% ～ 50% 的產值。在日本，以茶多酚為原料開發的終端產品每年創造了數以百億美元計的產值，前景輝煌。③第三產業茶館、茶餐飲、茶吧等服務行業，通過服務行業傳播茶文化，繁榮市場，目前產值約 140 億元。

　　中國茶的總體規模已經達到 1 000 多億元人民幣，有 2 000 萬人是完全靠茶葉吃飯的，所以茶產業是一項很重要的民生工程，它雖然對國家 GDP 的貢獻已不及從前，但它對老百姓的生活貢獻會非常大。浙江省一畝茶園的收入平均大概 5 000 元錢，有些地方更高一點，像新昌地區一年可能每畝收入接近 1 萬元，松陽這些地方都超過 6 000。我覺得中國經營得最好的一個茶廠可能是浙江臨海羊岩山茶廠，該茶廠生產羊岩勾青（圖 1-22）。這裡 1 500 畝山地開闢成茶園，它現在產值已經超過 4 000 萬，一畝地 30 000 多元錢。這裡不僅效益好，最重要的是它周邊的 13 個村的農民全部在這裡打工，一家男女老少除了出去讀大學、工作的以外，全部在這裡上班。男的每月工資 3 000 元，女的每月 2 000 元，他們一年四季家人都團聚在一起，這讓我覺得他們過得非常幸福。現在其他地方的農民，可能父母親跟小孩的見面時間一年只有半個月，在外奔忙的人千里迢迢趕回家團聚，產生了世界上最大規模的人口移動「奇觀」；還有中國有很多的留守兒童的問題，這個問題在羊岩山就沒有了，所以我覺得這個可能是將來中國城鎮化的一個方向。

圖 1-22 浙江臨海羊岩山

 茶知識漫談

★ 茶樹上「花果相見」的現象

茶樹一般在 6 ～ 7 月份開始花芽分化，形成花蕾，繼而開花、授粉、結實。從花芽分化到開花需要 100 ～ 110 天。茶花授粉後子房開始發育，如遇到冬季低溫便進入休止期，第二年再繼續生長發育，到秋季果實才成熟。從花芽形成到果實成熟，約需要一年半時間。所以，每年 10 月前後，一方面是當年花芽分化成熟開花，另一方面是上年果實發育成熟，因此出現「花果相會」的現象。這是茶樹生物學特徵之一。

★ 茶籽能榨油做食用油嗎？

茶籽能榨高級食用油的說法是對的。茶籽含油量平均為 24% ～ 25%。茶籽油屬於不乾性油，其脂肪酸主要由油酸、亞油酸、棕櫚酸等組成，另外還有少量的亞麻酸、豆蔻酸、棕櫚油酸等。茶籽油與橄欖油、花生油、油茶油極其相似，而且比油茶油、橄欖油更富含亞油酸。

★ 油茶樹和茶樹是同一種樹嗎？

油茶樹與茶樹不是同一種樹。油茶是茶的同屬近緣植物之一，二者均屬於山茶屬，但種不同。油茶多為小喬木，葉片厚，結實性強，果皮厚，種子錐形，是重要的木本油料植物。茶籽中高含量的具有溶血作用的茶皂素在榨油過程中留在餅粕中，況且人類吃用茶皂素不會與血液直接接觸，而不像冷血動物（如魚類）那樣產生溶血毒性。

★ 茶樹年週期可以生長幾輪？

茶樹隨著年週期中季節氣候的變化，表現出生長和休止互相交替的進程。交替情況以及生長、休止時間長短，則依品種和外界條件而變。在年週期中，由於生長、休止的交替性，因而形成了新梢生長的輪次性。從全年看，在中國大部分茶區條件下，自然生長茶樹新梢可發 2 ～ 3 輪，採剪條件下可達 4 ～ 6 輪，或者更多，如海南省可達 8 輪。

圖 1-23 連戰在老舍茶館喝茶

圖 1-24 奧運五環茶

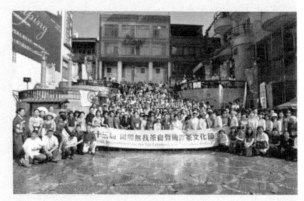

圖 1-25 第十三屆國際無我茶會

★ 對「茶為國飲」的期待

　　茶是一種國飲，是天然保健品，是我們這個世界的「飲料之王」。可樂在中國的消費時間可能接近 100 年了，而中國茶飲料從 1997 年開始銷售，至今它的銷售量已經超過可樂、雪碧這些碳酸飲料，而且它發展的勢頭會越來越快。現在茶飲料的銷售量可能僅次於礦泉水跟純淨水，比其他飲料都多。

　　現在中國國際茶文化研究會一直在呼籲「茶為國飲」，而且已經作為一種提案，提交給全國政協了。現在農業部、全國供銷合作總社都在認真地討論「茶為國飲」這個議題，將來有望在法律層面給予定案。

★ 身邊茶事

　　圖 1-23 是連戰第一次來大陸，中央領導人請他到北京的老舍茶館喝浙江大佛龍井的情形。

　　接下來的圖片是一些茶藝表演的圖片，也是跟我們的生活息息相關的。圖 1-24 是 2006 年全國茶藝師團體比賽的第二名「奧運五環茶」；圖 1-25 是在臺灣舉

辦的第十三屆國際無我茶
會的照片，浙江省去了 60
多位茶友，我是團長；圖
1-26 是 2010 年浙江省茶藝
比賽麗水地區的茶藝參賽
選手，她們已在全省比賽中
分別獲得第二名和第四名。

圖 1-26 2010 年浙江省茶藝比賽選手

　　還有茶跟我們敬老的
社會傳統美德也結合得比
較密切。浙江省每年都會辦
一個敬老茶會（圖 1-27），
邀請杭州市 60 歲以上的離
退休的老茶人參加，而我
們浙江省茶葉學會每年都
會請他們喝一次新上市的

圖 1-27 浙江省敬老茶會

明前茶葉，這個已經成為一種傳統了，至今（到 2012 年）連續辦了十六屆了。

★ 茶清心·可也

　　茶跟我們的文化生活關系非常密切。圖 1-28 顯示茶文化的一個小遊戲，從「茶」
字開始，從不同方向念所表達的意思是相通的。

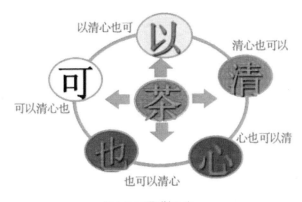
圖 1-28 茶可以清心也

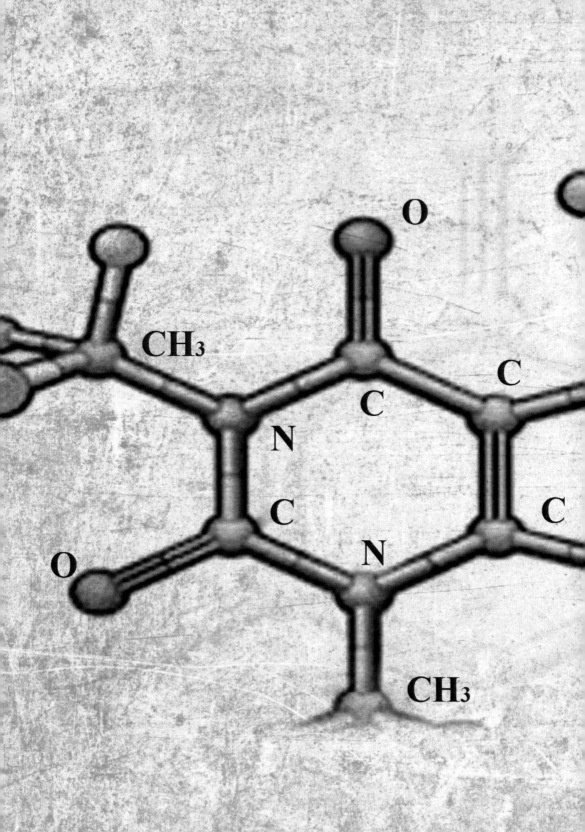

CH₃

CH

N

第二講

認識茶成分

柴米油鹽醬醋茶，飲茶融入了我們日常生活。

那麼，飲茶到底在飲什麼？茶裡面到底有些什麼成分？茶業到底有多少類，是怎麼劃分的，這些不同類的茶又有什麼區別？環境對於茶葉品質形成重要嗎？

茶葉中含有 700 多種化學成分，它們形成了茶葉特有的色、香、味，而且對人體營養、保健起著重要作用。茶葉中主要的功效成分有茶多酚、茶色素、咖啡鹼、茶氨酸、茶多糖、有機酸、維生素、芳香物質、水溶性膳食纖維以及礦物質元素。

一、茶葉中的化學成分

大家看一下整個茶葉化學成分的總表（圖 2-1）。

茶葉中的化學成分

A 茶葉中的化學成分：經過分離鑒定的已知化合物 700 多種
B 茶樹鮮葉中：水分 75%～78%；乾物質 22%～25%
C 茶葉中的主要有機物：/ 蛋白質 / 20%～30%
D 茶葉中的主要無機物：F、Se、Zn、Fe、Mn、Mg、Al

/ 醣 類 / 20%～25%
/ 茶多酚類 / 18%～36%
/ 脂 類 / 約 8%
/ 生物鹼 / 3%～5%（咖啡鹼為主）
/ 有機酸 / 約 3%
/ 氨基酸 / 1%～4%（茶氨酸為主）
/ 色 素 / 約 1%
/ 維生素 / 0.6%～1.0%
/ 芳香物質 / 0.005%～0.03%

圖 2-1 茶葉中的化學成分

這個圖表明瞭三層意思。第一層意思是茶葉裡面現在已經分離鑒定的化合物有 700 多種，化學成分種類非常的多。

第二層意思，我們看到別人在採茶葉或者炒茶葉你可能會問他（她），幾斤鮮葉做 1 斤乾茶？ 4 斤左右鮮葉做 1 斤乾茶。為什麼？因為鮮葉中水分占到 3/4，乾物質占 1/4，就是水跟乾物質的比例剛好是 3：1 左右，這就是 4 斤鮮葉做 1 斤乾茶的化學原理。茶葉做成乾茶以後不是一點水分都沒有了，一般名優綠茶的含水率做到 5% 到 7%。

　　第三層意思，就是說在茶葉 700 多種成分裡面，含量最多的就上面這十幾類。大家看一下蛋白質含量是多少，20% 到 30%。醣類中主要是纖維素，有 20% 到 25%。第三類含量比較多的就是多酚類，茶多酚含量為 18% 到 36%，脂類含量為 8%，生物鹼含量為 3% 到 5%，氨基酸含量為 1% 到 4%。這裡我希望大家記牢圖 2-1 打紅字的這三組數字，給它記牢。

　　第四層意思，就是說茶葉含有豐富的微量元素，由於我們用的是嫩茶而非老茶，所以可能引起毒副作用的 F、Al 在劑量上不構成威脅。

　　我們把這 700 多種成分、十幾類分成 4 個層面去理解。

（一）產量成分

　　產量成分是什麼意思？就是我們這一畝地有多少茶葉產量，這個產量裡面到底是什麼成分？就是含量最高的這四種：蛋白質、醣類、茶多酚和脂類，這四類加起來含量超過了 90%。20 世紀 80 年代以前中國出口茶葉，中國對一畝地的考核指標就是產量，那時候因為是統一收購，統一管理，統一銷售，沒有名優綠茶，所以這個產量是最重要的。那麼到 90 年代以後，到今天中國的名優綠茶發展得非常好，名優綠茶不講產量。2012 年的西湖龍井市場拍賣價最貴多少錢一斤？30 000 元一斤。中國出口的珠茶多少錢一斤？就五六元一斤。西湖龍井 30 000 元一斤的利潤大概有多少？我覺得應該有 25 000 塊錢是利潤。那麼珠茶如果賣到 30 000 塊錢，它的利潤可能只有 250 塊錢。所以到今天這個時代品質比產量更加重要。所以我們講的這個產量成分，即主要四類成分含量增加了，茶葉產量就高了。

（二）品質成分

　　品質成分，指影響茶葉品質的成分，包括色（葉綠醇、胡蘿蔔醇、酚類）、香（芳香物質）、味（多酚類、氨基酸類、生物鹼類）。但是你說哪一個成分高品質就好呢？品質成分一定要講究它的比例的協調關係。就像我們一個人的五官，你說鼻子最大的最漂亮還是眼睛最大的最漂亮？五官也要講究這個比例。有的人說女生眼睛大比較漂亮，楊賢強教授給我們舉個例子，傾國傾城整體美，無人獨賞眉。如果這個女生的眼睛大得比牛眼還大，她還會漂亮嗎？所以茶葉品質就是這個關係，看它各成分比例是不是協調。茶葉色澤、香氣、滋味等不同內質由不同的化學成分決定，這個在茶葉品鑒裡面我們專門再講。

（三）營養成分

很多人問我們茶葉中是不是營養成分很多？我們跟人家講茶葉裡面有很多的營養成分（圖 2-2）。這句話我覺得只對了 50%，為什麼？營養成分就是拿來維持生命的，我們不吃飯光喝茶水能不能活？不能。不吃飯喝白開水能活 7 天，如果喝茶水呢？可能再加 1 天延長到 8 天。從這個層面去理解你說茶葉裡的營養成分多不多？不多，它不足以讓我們維持生命。但是你如果把茶渣也吃了，那你可能會活下來，但是也不會活得太好。所以它的絕對量及營養成分並不是太多。但是我為什麼說它對了一半呢？茶葉裡面的營養成分的種類非常豐富，大家看一下七大食品營養素、六類人體必需的營養素，茶葉都有。所以我們喝茶可以補充一點點的營養，但是維持生命是不行的。

茶葉中的營養成分

◇ 七大食品營養素
　　蛋白質、脂質、碳水化合物（澱粉和膳食纖維）、維生素、礦物質及微量元素、水和植物性化合物
◇ 5 類人體必需營養素
　A. 必需氨基酸 8 種：Ile\Leu\Phe\Met\Tyr\Thr\Lys\Val
　B. 必需脂肪酸 1 種：亞油酸
　C. 維生素 13 種：脂溶性 4 種：VA、VD、VE、VK
　　　水溶性 9 種：VB_1、VB_2、VB_6、VB_{12}、葉酸、生物素、VC 等
　D. 無機鹽：常量元素 7 種：Ca、P、Mg、K、Na、CL、S
　　　　　　微量元素 14 種：Fe、Cu、Zn、Mn、Mo、Ni、Sn 等
　E. 水
　F. 黃酮化合物：茶多酚就屬於類黃酮化合物

圖 2-2 茶葉中的營養成分

（四）功效成分

我們喝茶主要是為了什麼呢？我們喝茶最主要的目的並不是為了維持生命，也不是為了補充營養，主要是獲取茶葉裡面的功效成分。什麼是功效成分？功效成分的意思就是通過啟動體內酶的活性或者其他途徑調節我們身體機能，就是喝茶的主要目的不是為了攝入營養，而是為了促進我們身體的健康，讓我們不生病或者少生病或者已經生病把你身體調整回來，這是我們喝茶最重要的目的。以上即是我們對茶葉產量成分、品質成分、營養成

分和功效成分四個層面的理解，到今天為止我覺得功效成分是最重要的成分，我們現在研究的茶多酚、咖啡鹼、氨基酸是最具有現實應用價值的功效成分。

二、茶葉中的特徵性成分

　　我們著重講講茶葉中的特徵性成分，茶多酚、咖啡鹼和茶氨酸，都是被叫做特徵性成分的物質。什麼是特徵性成分？我覺得至少有三個要求：第一個要求就是這些成分是茶葉裡特有的，其他植物裡沒有或者是其他植物裡含量很少而茶葉裡含量是非常高的。就像咖啡鹼咖啡裡也有，不是茶裡特有，但是咖啡裡含量沒有茶葉高。第二個要求它一定要具水溶性，如果我們用沸水去泡茶還泡不出來，那我們就喝不到，它就不能被叫做特徵性成分。第三個要求是溶於水裡面我們喝進去以後身體有生理反應。我們喝茶能提神是由於咖啡鹼的功效，喝茶能夠防止心腦血管疾病是茶多酚的功效，喝茶甚至讓我們安神、讓我們心裡更平靜是茶氨酸的功效，就是不同的特徵性成分讓我們有不同的生理反應。接下來我們把每個特徵性成分給大家講一下。

（一）茶氨酸：提高免疫力

　　這裡面有兩個名詞：一個是我剛才講到的茶氨酸，還有一個叫做茶樹氨基酸，這兩個是不一樣的概念。茶樹氨基酸指茶葉中含有的全部 26 種氨基酸，其中 20 種是跟蛋白質有關的氨基酸，叫做蛋白質氨基酸；還有 6 種跟蛋白質合成無關的氨基酸我們叫做非蛋白質氨基酸。茶葉裡更重要的是這 6 種，這 6 種裡面最重要的就是茶氨酸，所以茶氨酸是氨基酸裡面的一種。為什麼茶氨酸是所有氨基酸中最重要的？第一點它的含量最高，茶氨酸含量占整個 26 種氨基酸總量的 70% 以上，茶葉裡絕大部分氨基酸是茶氨酸；第二點茶氨酸的鮮爽味剛好是我們想要的味道，我們味精是什麼成分？谷氨酸、谷氨醯鈉，茶氨酸剛好跟味精的味道是一樣的；第三點茶氨酸剛好可以給我們想要的生理反應，讓我們身體更好，所以茶氨酸最重要。我們剛才講了品質成分，不是哪種單個成分決定這個茶葉品質的，對某一種茶類或者對某一些茶葉比如說綠茶可以認為氨基酸或者說茶氨酸含量高的茶葉品質

就是好的。尤其在出口綠茶中，我們設定的級別從一級、二級、三級、四級、五級到六級測定它的氨基酸含量，含量越高它的級別越高，它的相關係數是 0.987，完全成反比，所以氨基酸非常的重要。提取出來的茶氨酸跟我們味精的顏色差不多，白色的針狀結晶，具有焦糖香和類似味精的鮮爽味。

那麼，它有什麼功效呢？它能夠顯著提高機體免疫力，抵抗病毒入侵。2003 年 SARS 爆發以後，哈佛大學科學家在世界上有名的一本雜誌上發表了一篇論文說中國綠茶裡面含有比較多的茶氨酸，能夠抵抗病毒，防止 SARS，所以建議很多患者喝綠茶。茶氨酸能夠起到鎮靜作用，長期喝茶的人覺得心很靜，就是茶氨酸的功勞。茶氨酸還能夠增強小朋友的記憶力，增強智力，對女生的經期綜合症以及肝臟的排毒都有很好的功效，所以茶氨酸的功能非常多。現在可以把茶氨酸開發作為藥品或者保健品最有價值的一個方面就是改善睡眠。

哪些茶類裡面茶氨酸含量會比較高呢？六大茶類裡面總體來講白茶和綠茶這兩個茶類比較高，綠茶裡面高山茶又比較高，而茶芽變異白化的安吉白茶的茶氨酸含量最高。圖 2-3 是安吉白茶。氨基酸在一般綠茶裡面含量一般是多少？ 1% 到 4%；安吉白茶這個品種裡面可以有 6% 到 9%，會高很多倍。

圖 2-3 綠茶之安吉白茶

（二）咖啡因：提神益思

第二類特徵性成分是咖啡因，也叫咖啡鹼。為什麼叫咖啡鹼？跟咖啡肯定有關係，對不對？

咖啡鹼對人體具有提神益思、強心利尿、消除疲勞等功能。我們講喝茶使人精神百倍，以前喝茶的主要目的是為了提神，主要就是這個生物鹼的功能。在茶葉裡面最重要的生物鹼就是三種——咖啡鹼、可可鹼和茶葉鹼。茶葉裡面咖啡鹼最多，茶葉鹼的含量只有它的千分之一都不到。中國人以前把咖啡鹼叫做茶素，什麼意思呢？他們覺得茶葉裡最重要的成分就是咖啡鹼，所以把它叫做茶素。現在在我們研究下來發現還有比茶素更重要的成分就是茶多酚。大家覺得茶素前面加一個什麼字比茶素更重要？是「兒」。為什麼「兒茶素」比「茶素」更重要？兒子比自己更重要對不對？中國傳統中尤其當爸爸媽媽的知道，小孩子比自己更重要，所以兒茶素比茶素更重要。那麼它為什麼叫咖啡鹼？因為這個成分它最先是在咖啡中被發現的，按慣例，最先在哪個物種中發現就冠以該物種為俗名，所以被叫做咖啡鹼。但是你去看一下它的含量，茶葉裡面咖啡鹼的含量比咖啡豆裡還要高好幾倍。咖啡豆裡咖啡鹼含量為 1% 到 2%，茶葉裡咖啡鹼含量是 2% 到 5%，它的名字最好應該叫茶葉鹼，但是因為 100 多年前西方的化學水準比我們要發達一些，這類成分最早是在咖啡中被發現的，所以叫做咖啡鹼，如果現在允許我們把它名字改過來，它應該叫做茶葉鹼更合適。自然界中含量最多的咖啡鹼在茶葉裡面，不是在咖啡裡。咖啡中的咖啡鹼是在咖啡豆裡，葉子裡咖啡鹼含量幾乎沒有，所以我們可以把這個成分作為茶的特徵性成分，也就是說檢測這個葉子裡面有沒有咖啡鹼，如果有的話基本上可以判定是茶葉，如果這個含量超過 0.1% 或者 0.2% 基本上就是茶葉了。那麼怎麼樣通過咖啡鹼去鑒別真假茶呢？我們首先要瞭解一下咖啡鹼到底有什麼性質（圖 2-4）。

咖啡鹼性質：
①性 狀：白色絹絲狀結晶
②溶解性：易溶於熱水
③昇 華：120℃開始昇華，
　　　　　到180℃大量昇華

圖 2-4 咖啡鹼的性質

第一個性質就是白色的絹絲狀的結晶，和鹽、味精看起來差不多。

第二個性質是溶解性，咖啡鹼非常容易溶解在熱水裡面，它溶解在熱水裡面的速度比其他特徵性成分茶氨酸、茶多酚都要快得多。我們如果用 1 分鐘、2 分鐘、3 分鐘一直到 10 分鐘每分鐘去測定它浸出的含量，前一分半鐘它可能 60% ～ 70% 就泡出來了，其他成分只泡出來 1/3，這是它的第二個很重要的性質。

第三個性質是昇華，咖啡鹼是固體，固體直接變成氣體叫做昇華。在熱的作用下咖啡鹼會在茶葉裡昇華出來，它碰到冷空氣就會結晶下來。這裡我教大家做一個非常簡單的實驗，你拿一個杯子，最好不用玻璃杯，搪瓷杯最好，取一把茶葉放在瓷杯裡面，茶葉越便宜越好，不要拿 5 000 塊錢一斤的茶葉，下面用電爐去烤，幾分鐘以後茶葉烤焦，你會發現杯壁上有很多像味精一樣的東西，這個就是咖啡鹼。

第四個性質就是它的苦味，如果同樣含量的咖啡鹼在茶葉裡和在咖啡裡，咖啡比茶葉苦更多，為什麼？茶葉裡面的茶氨酸以及茶多酚把咖啡鹼的苦味能夠掩蓋掉很多，所以咖啡更苦。有時候我們喝老茶葉跟嫩茶葉大家覺得老茶葉更苦，但是嫩茶葉裡面的咖啡鹼含量更高，為什麼？原因是茶氨酸把它的苦味給掩蓋掉了。

第五個性質是絡合作用。紅茶的鮮爽度跟咖啡鹼有關，這裡做一個更簡單的實驗。大家拿一杯好的紅茶，立頓紅茶或者滇紅都可以。你用沸水泡出來以後，這杯茶紅豔明亮透澈，但是你不要去喝，你把這杯茶水放到冰箱裡一個小時，再拿出來它變渾濁了，這個現象就是「冷後渾」，表示這個茶葉裡面有咖啡鹼。那麼綠茶有沒有「冷後渾」呢？也是有的，大家泡一杯綠茶，透明的，然後把它倒到一個瓶子裡，放在冰箱裡，第二天拿出來看一下茶湯也變渾濁了，這表示茶水裡面有咖啡鹼。為什麼中國茶飲料 1997 年才開始出現呢？日本是 1986 年就開始出現了，就是因為茶葉的「冷後渾」現象。如果我們做了一瓶茶飲料剛開始透明的，在商店櫃子裡放了兩天後變渾濁了，誰去買？老百姓就害怕這裡面有不好的東西。1997 年以後我們技術上解決了，把「冷後渾」產生的時間延長到半年甚至一年以上了，茶飲料就可以作為商品去賣。這個是咖啡鹼的第五個性質。

那麼現在大家比較關心的就是咖啡鹼它對身體到底有什麼好處和壞處，這是大家很關心的。很多人覺得要把咖啡鹼去掉，咖啡鹼不能喝，有的人覺得咖啡鹼可能會引起癌症腫瘤，有些人覺得咖啡鹼對心臟不好、對胃不好，那麼咖啡鹼到底對身體有什麼好處和壞處呢？大家去查閱一下茶葉裡面咖啡鹼的分解途徑（圖 2-5）。為什麼剛才我們講的老葉茶的咖啡鹼含量少、嫩的含量比較多呢？因為老葉茶裡面咖啡鹼會分解成尿酸，後面變成尿素

再變成二氧化碳散失，所以老葉子咖啡鹼含量比較少。嫩葉的咖啡鹼合成得多、分解得少，老葉的咖啡鹼合成得少、分解得多。那麼我們把茶葉或者把咖啡喝下去以後咖啡鹼到哪裡去了呢？剛開始跟茶樹的分解途徑是一樣的，但到尿酸這裡為止，人體內分解鏈條後面缺少一些酶不能再分解了，就是說在我們身體裡面形成一個貯存庫，我們叫做尿酸庫。像我這種年齡或者比我更大一些年齡的人每年去體檢都要測定血液裡面的尿酸。尿酸很高的話我就很擔心了，表示身體有問題了。尿酸太高會出現痛風，痛風病人就是因為身體裡尿酸太多。痛風病人是不是因為尿酸高引起痛風呢？不是。因為身體代謝出現了問題，尿酸代謝不出去了，尿酸積累了才引起痛風。還有人會擔心咖啡鹼會不會引發腫瘤，現在理論和實踐都證明咖啡鹼不會引起腫瘤，也不會引發我們後代身體的問題。最後我們再總結一下咖啡鹼的好處和壞處，不好的地方有痛風病的人喝了會痛風，神經衰弱的人喝了會睡不著覺，胃不好的人喝了可能對胃有刺激，心臟不好的人可能更加興奮；但是我覺得健康的人、正常的人喝了讓我們身體更加健康、讓我們更加長壽。

咖啡鹼的生物合成與分解

◆ 茶樹體內咖啡鹼的分解途徑：
咖啡鹼或其他嘌呤堿→黃嘌呤→尿酸→尿囊素→尿囊酸→尿素→CO_2
◆ 人體內咖啡鹼的分解與茶樹體內有區別：
咖啡鹼或其他嘌呤堿→黃嘌呤→尿酸

圖 2-5 咖啡鹼的生物合成與分解

咖啡鹼分兩類，一類就是我們茶葉裡提煉的天然咖啡因；還有一類是人工合成，用化學的東西合成的。在咖啡鹼四個用途（圖 2-6）中，第四個我們可能不能講得太多；第一個用途是添加在解熱鎮痛藥裡面，現在我們拿到的一些感冒藥裡面會用到咖啡鹼來鎮痛；第二個用途是在食品方面作為軟飲料如可樂、雪碧等的添加劑；第三個用途是應用於化工中的繪圖、複印紙以及油漆等工業。其中第二個用途我要重點講一下，我們喝的紅牛以及可樂等飲料中會添加咖啡鹼，據我瞭解中國人喝的可樂跟美國、日本、韓國人喝的可樂可能唯一的區別就是我們用的是合成咖啡鹼，他們用的是天然提取的咖啡鹼。大家覺得我們應該用哪一類？天然的還是人工合成的？我覺得應該是天然的。中國是全世界茶葉最多的

國家，而美國沒有茶葉，但是相反中國用的是人工合成的咖啡鹼，日本、美國則用的是中國的綠茶裡提煉出的咖啡鹼。就這麼一點區別，其他成分都一樣。為什麼合成咖啡鹼在醫藥和食品上的應用有很多的爭論呢？因為在咖啡鹼的人工合成過程中會用到很多有毒甚至劇毒的化學原料，合成過程中不可避免會產生環境的問題，對水體或者對空氣有污染。所以美國、日本它們都在法律上嚴格禁止在飲料和食品中加入合成咖啡鹼，而中國還沒有這個規定。但大家也不用擔心中國喝的可樂的安全問題，因為合成咖啡鹼跟天然咖啡鹼這個產品本身是一樣的東西，化學結構、物理形狀、性質完全一樣，但是合成過程對環境有損害。所以在這裡我們一起呼籲一下，希望中國的有關部門禁止在中國的飲料和食品中添加合成咖啡鹼。這主要是從環境角度去考慮，還有一個從茶農的角度去考慮。我上次跟湖南農大的劉仲華教授討論，用茶葉提取天然咖啡鹼一年可多用掉二三十萬噸茶葉，我們茶農每畝的收入可以增加幾千塊錢，還讓我們的水更清、天更藍、空氣更清新。咖啡鹼可以研究開發很多的藥品，包括減肥的、降低得膽結石風險的、防止男性脫髮的等。

咖啡鹼的主要作用
1）醫藥——解熱鎮痛藥
2）食品——軟飲料添加劑
3）化工——繪圖、複印紙、油漆等
4）精神藥品（毒品填充料）

圖 2-6 咖啡鹼的用途

（三）茶多酚：「人體保鮮劑」

茶多酚是茶葉裡最重要的一類成分，它含量很高，分佈很廣，變化大，集中表現在茶芽上，對品質影響最顯著。茶多酚有四大類（圖 2-7），由三四十種單體構成，其中最重要的是兒茶素類，它的含量最高，占到整個茶多酚含量的百分之七八十，而且它的生物活性最好；第二類就是黃酮和黃酮醇類，我們很多人喝的銀杏葉茶、苦丁茶以及大蒜或者葡萄籽、葡萄酒裡面黃酮類含量就很高；第三類是花青素類和花白素類，夏秋季天氣比較乾燥，綠色的茶芽變成紫色的芽頭，裡面花青素含量比較高；第四類是酚酸和縮酚酸類，金銀花裡面的成分叫綠原酸屬於縮酚酸。

茶多酚（TP）的組成

茶葉中的多酚類物質包括：
(1) 黃烷醇類（兒茶素類）
　 （EC、EGC、ECG、EGCG）；
(2) 黃酮類和黃酮醇類；
(3) 花青素類和花白素類；
(4) 酚酸和縮酚酸類。

圖 2-7 茶多酚（TP）的組成

　　茶葉裡面的茶多酚既含有它特有的兒茶素類，也含有其他植物黃酮類、酚酸類，還有一些花的顏色的成分，所以它這個組分就更加的豐富。茶多酚的性質能溶解于水，它也有穩定和不穩定性，另外最重要的一個性質就是氧化還原性。茶多酚可以提供質子，是一種理想的天然抗氧化劑。我們喝茶的目的從某個層面上理解就是「人體保鮮」。如果外界環境變化或病毒等因素誘導會導致自由基激增，從而打破體內正常的自由基平衡，而過多的自由基則會攻擊我們正常的人體細胞，造成細胞功能損傷，甚至凋亡，並最終引發疾病。而茶多酚提供的質子的功能可以清除過多的自由基，並且阻斷自由基的傳遞，提高人體內源性抗氧化能力，從而對人體起到「保鮮」作用，這是很重要的一個性質。另外茶多酚能夠氧化聚合，兒茶素單體在多酚氧化酶的作用下變成聚合體，從無顏色變成有顏色的聚合物，這種黃顏色的是茶黃素，還有更紅的茶紅素以及茶褐素，這是構成紅茶的主要成分。茶多酚可以開發成預防心腦血管疾病的藥物，對腎臟病也有比較好的療效。目前已經實現產業化生產的茶葉多酚類產品見圖 2-8 所示。

圖 2-8 產業化的茶葉多酚類產品

三、環境因數對茶葉品質的影響

（一）影響茶葉品質的環境因素

　　茶葉的環境因數包含溫度、光照、水分、空氣和土壤這 5 個方面。這裡希望大家能夠記牢這兩句話：溫度、光照與茶多酚的含量成正比；溫度、光照與氨基酸的含量成反比。溫度高，光照強，茶葉裡面茶多酚就會升高，氨基酸會下降；反過來也是一樣，所以這就是為什麼南邊的茶葉做紅茶比較好而北邊做綠茶比較好的原因。我們山東那邊能不能做紅茶？也能做，包括我們龍井茶品種也可以做紅茶，但是我們做出來的顏色絕對沒有雲南、海南那邊的紅。為什麼？因為江浙一帶的溫度比較低、光照比較弱，相對來講茶多酚含量就不是很多。但是如果雲南、海南把它們那邊的茶葉做成綠茶，我們發現它不大好喝，為什麼？茶多酚太高了，苦澀味比較重，氨基酸比較少，鮮爽味比較低，所以它不大好喝。所以我們可以解釋南北緯度不同的茶葉的品質不同。為什麼我們浙江、江蘇、安徽包括山東的綠茶基本上採春茶，夏秋茶基本上不要呢？因為春茶溫度低、光照弱，所以氨基酸含量比較高，它口味比較好。那麼做紅茶剛好相反，浙江有些地方也在做紅茶，發現夏茶可能比春茶會更好，因為它的茶多酚含量比較高。

（二）辯證看待「高山出好茶」

　　茶葉界有句話「高山出好茶」，為什麼高山出好茶？海拔每升高 100 米溫度相差 0.6℃，1 000 米相差 6℃，所以山上的溫度低。光照呢？像浙江高山茶區剛好是雲霧層，太陽光照到雲霧上大部分反射回去了，少量照到茶葉裡的都是散射光，所以它光照相對少、溫度又比較低，鮮爽味就比較高。還有很多地方採名優綠茶，為什麼要太陽出來以前採？早上採跟中午採味道都不一樣，中午去採名優綠茶就沒有早上採的好喝，因為氨基酸減少了而茶多酚增加了，所以我們做紅茶可以下午去採。很多地方茶園裡要種一些高的樹，不僅茶園生態環境更好，而且還能起到遮陰的作用。做抹茶的茶園是一定要覆蓋的，它這個茶園裡面的塑膠薄膜要蓋一個多月。大家到浙江餘杭這一帶茶葉試驗場你會看到這個茶園用黑的薄膜蓋一個多月，它就是把光線擋掉，讓茶葉長得慢一點，然後氨基酸就會增加，茶多酚會減少。抹茶是把茶葉採下來磨碎，然後全部喝下去的。如果你這個茶葉裡面茶多酚含量很高、太苦澀就沒法喝。所以溫度、光照跟茶多酚含量、氨基酸含量的比例關係可以解釋很多的問題。但是剛才講的高山出好茶也不是絕對的，並不是說把茶種到青藏高原去，茶葉品質就很好，因為如果到了一定海拔高度，它上面溫度太低，茶葉也長不好；還有當高度穿過雲霧層後，紫外線就會太強反而不好。所以像浙江這種地方一般海拔在 500 米到 900 米之間就算高山茶，如果海拔超過 900 米，茶葉品質反而會降低。圖 2-9 就是很美的高山茶區。

　　茶葉中有茶多酚、茶氨酸、咖啡鹼這些特徵成分，那麼這些成分對人體健康有哪些具體功效呢？茶為何會被稱為「萬病之藥」呢？第三講將為您解答。

圖 2-9 高山雲霧茶

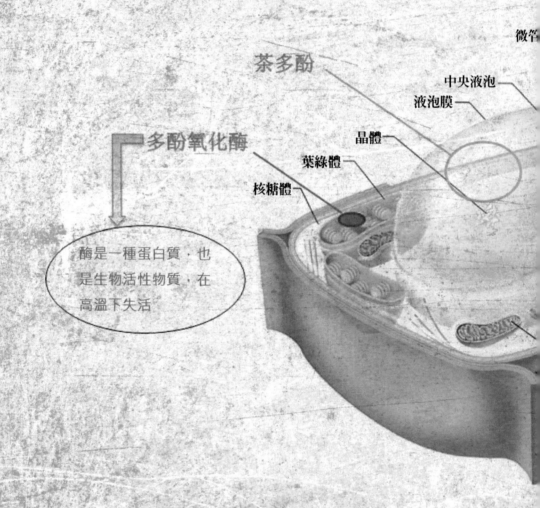

茶多酚

多酚氧化酶

微管

中央液泡

液泡膜

晶體

葉綠體

核糖體

酶是一種蛋白質，也是生物活性物質，在高溫下失活

通過揉捻等工序破壞葉細胞 → 茶多酚氧化 → 葉細胞膜紅變

核孔
核仁 ─ 細胞核
核膜

粗糙內質網
核糖體
光滑內質網
質膜
細胞壁

細胞液

高基氏體
初生細胞壁
次生細胞壁

線粒體
胞間隙

胞間層

鄰細胞的細胞壁

第三講

萬病之藥：談談茶保健功效

唐代大醫學家陳藏器在本草拾遺裡面有這句話：諸藥為各病之藥，茶為萬病之藥。那麼，茶真的有這麼神奇嗎？世界上對茶的評價是什麼？茶的哪些健康功效已被科學證實了？

　　本講先從茶葉抗輻射作用的典型事例談起，進行「茶為萬病之藥」的歷史回顧，引出歷代 92 種典籍歸納的 24 項茶傳統功效，以及中國《大眾醫學》、美國《時代周刊》、德國《焦點》等雜誌的中外營養學家評出茶為十大健康長壽食品之一。再從茶葉所含有的功能性成分和「自由基病因學」理論基礎角度解讀茶為什麼可稱為「萬病之藥」。最後結合國內外最新研究報導和具體實例，就茶在「抗氧化和延緩衰老」、「增強免疫」、「降血脂」、「對腦損傷的保護」、「美容袪斑」、「減肥」、「防治高血壓」、「解酒」和「抗腫瘤」等方面對人體健康的具體功效進行闡述。

一、從特徵性成分對茶葉分類

　　茶葉根據顏色分為六大類：綠茶、紅茶、青茶（烏龍茶）、白茶、黃茶和黑茶。圖 3-1 是黃茶蒙頂黃芽；圖 3-2 是白茶類的白毫銀針；圖 3-3 是普洱黑茶；圖 3-4 是烏龍茶，也就是青茶，有閩北烏龍、閩南烏龍、廣東烏龍、臺灣烏龍之分；圖 3-5 是紅茶。

圖 3-1 蒙頂黃芽

圖 3-2 白毫銀針

圖 3-3 普洱茶

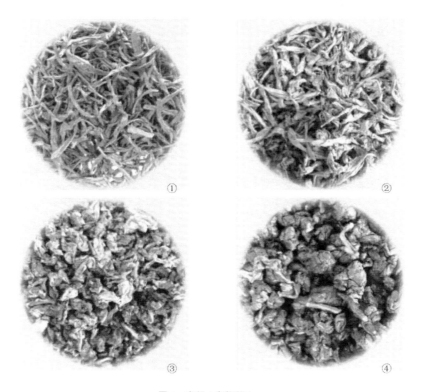

圖 3-4 青茶（烏龍茶）

①廣東烏龍——鳳凰單叢　②閩北烏龍——武夷水仙
③閩南烏龍——鐵觀音　④臺灣烏龍——阿里山茶

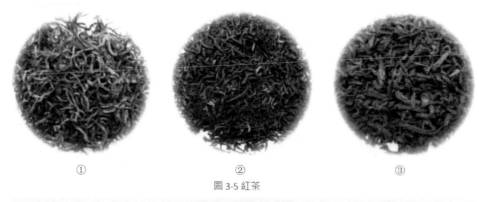

① ② ③

圖 3-5 紅茶

①滇紅工夫 ②祁紅工夫 ③正山小鐘

圖 3-6 陳椽

　　我們在前面講到茶葉乾物質中茶多酚含量是 18% 到 36%，六大茶就是根據茶多酚的氧化程度和氧化方式去分類的。陳椽老師（圖 3-6）提出「以茶多酚氧化程度為序，以酶學為基礎」的六大茶類的分類方法。茶葉的細胞結構見圖 3-7。茶葉裡還有一種成分叫做多酚氧化酶。在新鮮葉子裡面多酚氧化酶和茶多酚含量都很高，但它們在不同的細胞器中不會發生反應。好比它們住在不同的房間，中間有牆壁隔開它們碰不到一起。多

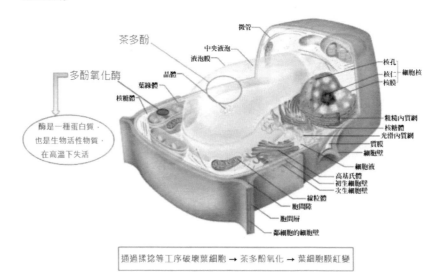

通過揉捻等工序破壞葉細胞 → 茶多酚氧化 → 葉細胞膜紅變

圖 3-7 茶鮮葉細胞紅變示意圖

酚氧化酶如果碰到茶多酚就會發生酶促反應，產生顏色變化，冬天為什麼茶葉會凍紅呢？相當於把這個細胞膜的透性破壞掉了，把這個牆壁打通了，使分佈在不同細胞器的多酚氧化酶跟茶多酚碰到一起發生酶促反應，所以茶葉就變紅了。做綠茶要經過高溫殺青，殺青目的就是把這個多酚氧化酶滅活，多酚氧化酶失去活性後，茶多酚就不會發生顏色變化，所以我們看到綠茶呈現的主要是葉綠素的顏色。然而，做紅茶就要充分利用多酚氧化酶的活性，讓茶多酚跟多酚氧化酶進行更多地反應，發生顏色變化，先變成黃色的茶黃素，接著變成紅色的茶紅素，最後變成黑褐色的茶褐素。所以我們六大茶類分類就是根據這樣的原理。綠茶是不發酵茶，就是茶多酚沒有被氧化；紅茶需要充分發酵，烏龍茶有搖青的工藝，可以理解成綠茶跟紅茶中間的一種茶類，我們叫做半發酵茶；黃茶跟黑茶是先進行殺青做成綠茶，後面再進行不需要酶催化發酵，所以我們把它們叫做後發酵茶；白茶就是採下來以後攤放一段時間，讓茶自然乾燥，茶多酚被氧化的很少，我們叫做微發酵茶。所以六大茶分類就是根據這個茶多酚有沒有氧化、什麼時候氧化去分的。

二、六大茶類的保健功效

　　六大茶類分別為紅茶、青茶（烏龍茶）、黑茶、黃茶、白茶、綠茶，它們的加工工藝各不相同。那麼，它們的功能會怎樣？現在全球死亡率最高的一個病是心血管疾病，每個小時都有 300 多人因為心血管疾病死亡。2009 年有一個報導，未來 10 年，在中國，糖尿病人、中風病人以及心血管病人，需要花費 5580 億美元來防治，這是一個多龐大的數字。茶葉能否為此做出貢獻呢？

　　經研究發現，所有的茶類均能有效預防心血管疾病、降脂、抗癌以及防治糖尿病。提倡科學飲茶就可以做到防患於未然。

　　在上述基礎功能外，那每類茶是否有自己獨特的功效呢？答案是肯定的。

　　先說說在世界茶葉產銷總量中占第一和第二的紅茶和綠茶。紅茶和綠茶均可預防帕金森綜合征，促進骨骼健康，防治腸胃和口腔疾病。比如紅茶和綠茶中含有氟，可以防齲齒。

　　其次，說說烏龍茶的保健功能。現在在中國，飲用烏龍的人越來越多，烏龍茶對單

純性肥胖的療效非常好，有效率可以達到 64%。另外它的美容作用特別突出，從 21 歲到 55 歲的女性朋友，每人每天飲用 4 克烏龍茶，連續飲 8 周，面部皮脂的中性脂肪量減少 17%，保水率從 94% 提高到 129%。另外，烏龍茶能有效抗突變，抗腫瘤。

再來看看白茶的保健功能。白茶主要產於福建省，它的加工工藝最為簡單，其保持的化學成分最接近於茶鮮葉本身的成分。白茶可以抗菌，如抑制葡萄球菌和鏈球菌感染，對肺炎和齲齒的細菌具有抗菌效果，具有解毒、退熱、降火等功效。特別是在夏天，很適合飲用白茶。如果你感覺到咽喉腫痛、牙齒上火，試著煮一壺白茶，連續喝上兩天，症狀便會明顯改善。2009 年，德國拜爾斯道夫股份公司研究發現，白茶自然生成的化學物質能分解脂肪細胞，並阻止新的脂肪細胞形成，防治肥胖症。

圖 3-8 日本超市裡擺放的主要成分為黑茶的減肥茶

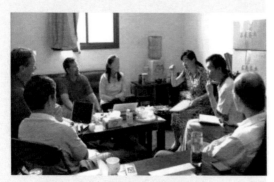

圖 3-9 與來自美國的醫生探討黑茶功效

黑茶外形並不美，雖然現在有新的黑茶產品叫做黑美人，總感覺黑不是特別亮麗的名字，但是它有非常好的功效。黑茶是後發酵的茶，茶中有機酸的含量明顯高於非發酵綠茶，高含量的有機酸，可以和茶多酚類或者茶多酚氧化產物產生很好的協同效果，有益於改善人體腸胃道功能。請看圖 3-8，圖中是一款日本超市里擺放的主要成分為黑茶的減肥茶，白的是一個脂肪的模型，其實是塊大理石做的，它代表 1 公斤脂肪。邊上的是一款名叫黑烏龍的茶。就是黑茶跟烏龍茶複合的一款袋泡茶。它表示如果你喝了這一大袋黑烏龍茶，就可以減掉 1 公斤脂肪。這個圖片很形象地說明了黑茶可以降脂減肥。

另外，再請看圖 3-9，這張照片拍於 2010 年 5 月，美國的 3 家醫院的醫生來訪問我，瞭解有關黑茶降脂減肥的事情。其中那位穿紅衣服的醫生，他本來的體重是 200 磅，頸動脈血管脂肪沉積，經檢測已經達到 60 歲的水準，而他實際年齡只有 42 歲，相

當於無形之中他的年齡增加了 20 歲。為此，他整日憂心忡忡。他的一位中國朋友，也就是照片裡的這位女同志，是一位針灸醫生，給他送了一餅黑茶，告訴他黑茶能降脂減肥。抱著試試看的心態，男醫生開始喝那餅黑茶，3 個月後，他再去測動脈硬化的情況，令他驚奇的是，他回到了自己的實際年齡。從此他迷上黑茶，並且成立了一個茶葉公司。因為我們在國際期刊上發表了七八篇關於黑茶降脂減肥的論文，所以他們找到我，並且非常迫切地想知道論文裡的樣品是什麼，怎麼來做的，今後是否準備繼續做下去，等等。他說已經有四十幾個病人，開始喝黑茶，而且 60% 以上是有效果的。我仔細思考了其中的緣由，主要是美國很多的地方的飲食結構，跟中國少數民族地區的人的飲食結構很像，以高脂高熱的食物為主，喝黑茶會很有效。在中國很多少數民族地區，大家都有每天喝黑茶的習慣。

　　第五個要介紹的是黃茶的保健功能。黃茶的加工工藝也不複雜，在綠茶基礎上，中間多了一個悶黃的過程。但就是這個濕熱氧化的過程使綠茶的部分化學成分得到改變。它可以防治食道癌，而且它的抑菌效果也優於其他茶類。同時，它還可以提神、助消化、化痰止咳等。

三、茶葉防輻射

　　2011 年 4 月我們收到中國駐日本大使館大使程永華先生的一封感謝信，圖 3-10 就是他的感謝信。

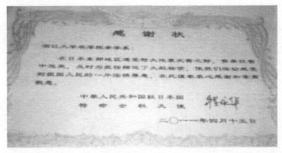

圖 3-10 中國駐日本大使館大使程永華先生寫給浙江大學農學院茶學系的感謝信

他為什麼感謝我們？因為日本地震海嘯以後大家對核輻射感到非常的恐慌。中國各地都發揚奉獻精神，包括貴州、福建、浙江很多地方把茶葉捐給日本、捐獻給我們的大使館和一些華僑。我們也捐了一批物資給中國駐日本大使館。我們捐了什麼？茶多酚，還有一箱茶爽，因為茶多酚被證實具有抗輻射功效。所以他寫了感謝信。這個事情發生以後，上海的新民晚報刊登了關於這件事的一篇報導《中國茶多酚「飛」赴日本抗輻射》，同時邀請我到上海科技館給上海市民做了一個相關講座。那段時間大家知道什麼很難買？食鹽很難買。杭州一家五星級茶館叫「你我茶燕」，請我去做了一個講座，我講的題目叫做《搶鹽不如喝杯茶》。據中國農科院茶葉研究所、湖南農業大學、浙江大學研究發現，茶葉的抗輻射效果非常好。它的效果好到什麼程度呢？我們每天喝兩杯茶，6克茶葉泡成茶水喝，它抗輻射的效果相當於你吃兩斤碘鹽。兩斤鹽吃下去你會怎麼樣？如果一天之內你把兩斤鹽吃下去，那你就「拜拜」了，跟我們「拜拜」了。但是你喝6克茶很容易做到，對不對？所以沒必要搶這個鹽，喝茶的抗輻射效果非常好。

其實茶葉抗輻射的事例非常多。「二戰」末期日本廣島地區受到美國原子彈轟炸，研究者針對存活下來的居民做過一些流行病學的調查，結果發現生活品質比較好的居民和生存期比較長的居民都是有喝茶習慣的。所以在日本把茶叫做原子時代的飲料。大家知道癌症病人，一定會採取放療或者化療、放化療。有些病人一個療程或者兩個療程以後，你會發現癌症病人要戴個帽子了，因為他頭髮已經沒有了，身體也非常衰弱了。這表示什麼意思呢？我們瞭解到放化療把癌症病人的癌細胞殺死的同時，可能把你正常的這些細胞也殺死很多了。有些癌症病人可能不去治療還能活個一兩年，一治療反而只能活個半年。這個現象說明放化療對人體的副作用非常大。那麼在放化療期間，如果癌症病人同時服用一些茶的提取物，包括茶多酚、兒茶素膠囊甚至喝一些濃茶，可以減少這個放化療副作用。它的提升白細胞的有效率在90%以上，癌症病人掉頭發的症狀明顯改善。這個在浙一、浙二這些醫院裡用得非常普遍，所以我們覺得茶葉可以減輕放射治療的副作用、提高療效。

那麼茶葉為什麼能夠抗輻射呢？現在我們茶葉專家跟醫學專家都覺得主要首先是因為它裡面含有茶多酚。其次就是茶葉中含有大量的錳元素，其含量是其他植物的幾倍、幾十倍甚至上百倍。一般食物裡面像蔬菜裡面，最多的每100克裡面可能就十幾個毫克。食物裡面錳含量最多的就是海鮮類的河蚌，它的錳含量有50多毫克，但都沒有茶葉多，茶葉裡面錳元素含量非常高，它能夠起到抗輻射作用。還有就是它的咖啡鹼、茶鹼、可可鹼也是有一定功效的，還有茶氨酸也有一定的功效。協力廠商面的原因就是它含有多糖、黃酮類、

胡蘿蔔素類，這些當然其他植物裡也有，它們有普遍的抗輻射作用。

那麼茶葉中茶多酚，包括其他成分，是如何起到這個抗輻射作用的呢？可以這麼理解，茶葉中的有效成分相當於做了一個防護牆，起到防輻射作用，包括核輻射、醫療放射、紫外輻射以及手機、香煙、家居和電腦輻射等。輻射會對我們身體裡面細胞的蛋白質 DNA 神經系統、生物膜等產生損傷。像放化療病人他會噁心嘔吐就是因為放射引起的。那麼茶葉類成分在這裡起到一堵牆的作用，把這個射線給它擋住了，所以能夠起到抗輻射作用。現在日本有專門用茶多酚做的抗手機輻射的抗輻射貼。我的手機上就有這麼一個抗輻射貼，在日本買的，大概人民幣 200 多塊錢，貼在這裡據說能夠抗輻射。所以我們說喝茶還能抗輻射。

四、茶對抗自由基

什麼是自由基呢？我們以前學過化學，知道一般的化學反應就是共價鍵的斷裂。它是異裂的，使電子跑到某種質子上，而另一種質子就缺失了電子會形成離子。像我們家裡的鹽就是氯化鈉，鈉陽離子跟氯陰離子在這個水裡共存，所以它是很穩定的。

自由基是共價鍵斷裂時電子均分，大家一人一半，均裂是每個質子帶一個電子，就成了一個不成對的電子。不成對的電子很不穩定，它很活躍。為什麼叫自由基？它非常活躍，它要自己穩定下來，必須找一個去配對，所以這個自由基會去攻擊人體細胞，讓它自己更加穩定。自由基對我們身體有很多的危害。尤其過量自由基，它會引起人體很多的問題，包括腫瘤、心血管病、炎症、色斑，還有皺紋、白內障甚至衰老。我們身體裡面的細胞功能衰退了，或者組織已經壞死了，是因為我們身體裡面的細胞的核酸包括遺傳物質 DNA、RNA、蛋白質、脂質受到自由基攻擊發生了異常。膜的流動性、膜的氧化還原性都發生了變化。那麼這些成分的異常是由誰引起的呢？就是由過多的自由基引起的，過多的自由基引起我們身體裡面的遺傳物質 DNA，還有其他的脂質和蛋白質損傷後，造成很多生理異常，這個叫做自由基病因學。據統計上萬種的慢性疾病、老年病包括我們衰老，都是由自由基引起的，這是致病的禍首。如果我們找到一種東西能夠清除自由基，它就可以預防上萬種的疾病。茶為「萬病之藥」，從這個方面可以解釋得通。這個自由基學說，現在也是醫學

界公認的一種學說。它能夠解釋很多問題，以前的營養學說、免疫學說只能解釋一部分問題，這個自由基學說現在還是深入人心的。

目前能夠找得到比較好的自由基清除劑有幾種。現在我們家裡人可能每天在吃維生素類，像我們家小孩兒吃善存片、老人吃維生素C，這些主要是讓它來清除自由基的。有的茶友告訴我，吃了一年、兩年維生素好像沒什麼感覺，沒什麼感覺就對了。其實在吃維生素期間，它讓你少生很多病。現在維生素E跟維生素C是全世界發現得比較早的、大家公認的有清除自由基作用的物質。那我們從茶葉界的角度看它的結構，後來我們發現茶葉裡面的茶多酚，尤其是它裡面的兒茶素能夠清除自由基的基團，茶多酚中的羥基比維生素類更多，就意味著有清除自由基的能力，但是會不會比維生素類更強呢？後來我們就做了大量的實驗，證實了茶多酚、兒茶素清除自由基的能力比維生素類還要強很多倍。還有茶葉本身它也含有維生素C，我們覺得辣椒裡面維生素含量非常高了，茶葉裡面含量比它還高好幾倍。正是因為茶葉本身既含有維生素，還含有清除自由基能力更強的茶多酚類物質，所以它能夠預防疾病，所以茶為「萬病之藥」。用這個自由基病因學可以解釋很多問題，不然我們無法解釋茶為什麼有這麼多的功效。現在我們已經證實了茶通過抑制氧化酶與誘導氧化的過渡金屬離子絡合或者直接清除自由基等途徑來清除自由基，這個機理也搞得非常清楚了。基於自由基的理論，我們覺得茶多酚是茶葉裡面最主要、最精華、對人體最有用的成分。科學家拿綠茶、紅茶跟大蒜、洋蔥、玉米、甘藍、菠菜去比較，發現綠茶的抗氧化活性這麼高，紅茶這麼高，大蒜、洋蔥、玉米、甘藍抗氧化能力相對比較弱（圖3-11）。

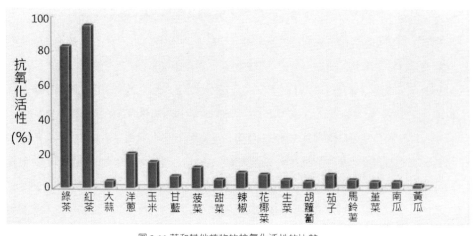

圖 3-11 茶和其他植物的抗氧化活性的比較

　　圖 3-12 也非常有意思，外國研究要起到日常保健作用，不同抗氧化活性的食物你應該每天吃多少？研究發現，你可以每天拿 5 個洋蔥去吃，你可以每天吃 4 個蘋果，你也可以每天喝 1 瓶半紅葡萄酒或者 12 瓶白葡萄酒或者 12 瓶啤酒或者 2 斤多的橙汁，只有這樣每天才能夠起到抗氧化作用，防止自由基侵入。但是，你也可以選擇每天喝兩杯茶（300 毫升），它的抗氧化效果是一樣的。所以，你願意每天吃 5 個洋蔥呢？還是願意每天喝兩杯茶呢？所以從理論上講，你喝兩杯茶就可以起到日常保健作用。

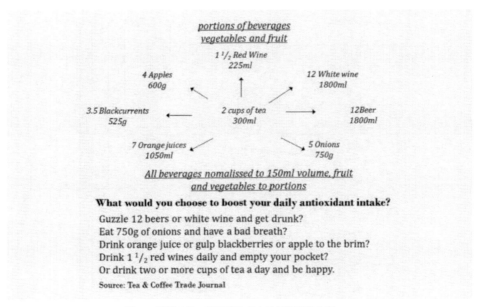

圖 3-12 不同食物一天應該吃多少能起到保健作用

五、茶食品與保健品

（一）茶類保健品

　　如圖 3-13 是 2003 到 2007 年已經註冊的茶保健食品主要功能項目分佈以及比例。

排列序號 Sequence Number	功能名稱 Function	產品數量 // 個 Registered number	構成比 a//% Ratio
1	輔助降脂	42	25.0
2	減肥	31	18.5
3	增強免疫力	27	16.1
4	緩解體力疲勞	21	12.5
5	抗氧化（延緩衰老）	16	9.5
6	通便功能	14	8.3
7	輔助降糖	12	7.1
8	對輻射危害有輔助保護功能	11	6.5
9	輔助降血壓	6	3.6
10	清咽功能	6	3.6
11	祛黃褐斑	6	3.6
12	對化學性肝損傷有輔助保護	6	3.6
13	提高缺氧耐受性	4	2.4
14	輔助改善記憶力	2	1.2
15	對胃黏膜損傷有輔助保護功能	2	1.2
16	改善皮膚水分	1	1.2
17	改善睡眠	1	1.2
18	緩解視疲勞	1	1.2
19	增加骨密度	1	1.2
20	抗突變	1	1.2
21	改善營養性貧血	1	1.2

圖 3-13 2003—2007 年已經註冊的茶保健食品主要功能項目分佈以及比例

其中，輔助降脂的現在已有 42 個產品，大概占到 25%。與減肥相關的產品，大概有 31 個，占了 18.5%。增強免疫的產品有 27 個，占 16.1%。加上緩解疲勞的產品，已經占到了全部的 70%。可以看出，社會對於茶葉的降脂減肥和提高免疫力功能非常重視。當然茶葉的抗氧化、通便、降糖、對人體輻射危害有輔助保護的功能，也是非常重要的。特別是 2011 年日本福島的核洩漏事件以後，茶葉的抗輻射功能更引起人們的廣泛關注。此外，針對於茶葉的清咽、祛黃褐斑等功能，共有 21 類相關的產品得到註冊。

下面看一些茶類健康產品。第一個是茶多酚減肥膠囊（圖 3-14），它對單純性的肥胖人群有很好的效果。其主要成分有茶多酚、決明子、何首烏、熟大黃、荷葉和澱粉。茶多酚大概占到總量的 10%。

3-14 茶多酚減肥膠囊

　　第二個是茶黃素類保健品。茶黃素類是從紅茶裡提取的一種有效成分，是茶多酚的氧化產物，目前市場上也有很多的產品。大量研究和臨床實踐表明，茶黃素具有比茶多酚更強的抗氧化性能和保健功能，對預防心腦血管疾病有突出功效，抗心腦血管疾病的高血脂、高血黏、高血凝、自由基過多、血管內皮損傷、微循環障礙和免疫功能低下這七大危險因數，將成為安全可靠的根本性治療心腦血管疾病的新一代綠色理想藥物。那麼。茶黃素是怎麼樣清除自由基的呢？像 SOD、CAT、GPX 這些都是人體的抗氧化酶系，如果這些酶活性高的話，可以幫助你產生很多能量去除自由基，使很多的疾病得到控制。茶黃素對這些酶都有啟動作用，而對於產生自由基的酶類，則有抑制效果。另外茶黃素還可以充當敢死隊員的角色，敵人來了，它首當其衝。從這幾個角度來說，茶黃素可以很好抑制人體裡過多的自由基的產生。

　　第三個是茶氨酸類產品。茶氨酸是一種 N- 乙基 - 穀氨醯胺，具有提神益智的作用（圖3-15）。茶氨酸對改善睡眠有很好的效果。我們知道，人體裡面有一種讓你感覺舒服和安靜的叫阿爾法波的電磁波，當你口服茶氨酸以後，特別是口服後 30 分鐘到 60 分鐘，腦電波圖上顯示阿爾法波增強。也就是說在口服茶氨酸 30 分鐘以後，就可以很好地進入睡眠狀態。

圖 3-15 茶氨酸結構與相關健康產品

(二) 茶葉功效利用方式

　　至此，我們已詳細介紹了六大茶類的功效。新的一個問題是，我們怎樣利用好它們呢？比如說平日裡，大家工作繁忙，不可能泡上一杯茶，慢慢喝，慢慢品。我們可以通過以下三種方式讓茶的功效為我們所用。

　　第一，以原茶的形式。就是在食品裡還保持茶葉的樣子，看一眼便可以知道這是一個茶產品。

　　第二，改變茶的物理形狀。比如做成超微茶粉。

　　第三，利用茶葉提取物。就是把茶葉的有效成分提取出來，添加到各個所需要的地方。從功能上來說，把茶葉添加到食品裡有什麼好處呢？一是可抗油脂氧化。茶葉中所含的茶多酚、維生素 C，都是抗氧化劑，可延長食品的保質期。二是它們有殺菌保鮮的作用。三是茶葉是一種天然色素，添加到食物中起到著色的作用。比如說茶黃素，現在國家已經將其列為天然食品添加劑，可以用它代替合成色素。四是可以作為營養補充劑。五是可以改善食品風味。因為茶葉的每種成分，都有它特有的味道。EC 和 EGC 分別是兩種兒茶素。這兩種兒茶素是不帶沒食子酸基團的，微苦、無澀味。而 ECG 和 EGCG 是帶沒食子酸基團的兩種兒茶素，苦澀味。咖啡鹼也是有苦味的。游離糖是甜的。茶氨酸又鮮又甜。有機酸、

維生素 C 帶有酸味。我們可以根據需要，選擇不同的茶葉或者
不同的提取物，添加到不同的食品裡。這裡我特別要介紹的是
已經在食品裡應用非常寬泛的超微茶粉（圖 3-16）。

　　超微茶粉工藝還是相對簡單的，要求是新鮮、優質、乾淨
的茶葉。我們將比較乾淨的茶葉通過蒸汽殺青、乾燥，在低溫
下超微粉碎或者是碾磨，變成茶粉。其細微性一般在 800 目以
上，最細的可以做到 1 500 目。平常茶葉中用水泡不出來的一
些成分，比如膳食纖維，可以通過這種形式提供。

　　接下來分別從上述的原茶和物理形狀改變的茶葉以及茶提
取物三個方面舉例。

1. 原茶茶菜

　　先介紹原茶在食品中的應用。來看這 4 道美食：茶葉蛋、
龍井炒蝦仁、茶香雞以及茶香蝦（圖 3-17）。

圖 3-16 超微茶粉

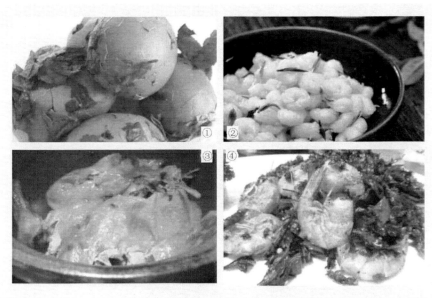

圖 3-17 ①茶葉蛋 ②龍井炒蝦仁 ③茶香雞 ④茶香蝦

這 4 道菜非常美味。其中茶香雞把茶和雞相結合，利用茶的香氣掩蓋雞的腥味，同時，茶葉可以吸收雞肉中大量的脂肪，堪稱天作之合。龍井炒蝦仁，這是杭州的一道名菜。不僅綠葉與紅相配，非常漂亮，更重要的是，蝦含有很高的不飽和脂肪酸，茶葉中所含的茶多酚，能有效防止其氧化。平時，蝦仁高溫下鍋，會發生部分氧化。有了茶葉就大不一樣了。從香味上說，茶葉的清香可以掩蓋蝦仁的腥味。另外從色澤上也可以相互映襯。

現在杭州非常注重推廣茶文化，比如蘊含深厚傳統文化的西湖十大茶菜（圖 3-18），將西湖的美景和茶結合，非常漂亮，其中有保俶塔、裡西湖、外西湖、斷橋等。

雷峰夕照　　　　曲院風荷　　　　三潭映月

圖 3-18 蘊含深厚傳統文化的西湖茶菜

2. 茶粉

圖 3-19 擂茶（又名三生湯）

上面介紹了茶菜，現在介紹第二方面，茶粉的應用。茶粉的應用，也可以說成是吃茶，相當於把整個茶都吃下去，無非是看不到整張葉片。其實傳統上中國很早就有吃茶的習慣，比如說擂茶，也叫三生湯（圖 3-19）。它是用生茶葉、生米仁還有生薑為主要原料，搗碎，然後沖上水，可以是涼水，也可以用熱水沖飲。在《夢粱錄》裡杭州臨安府，就有一道茶叫七寶擂茶，傳說是用花生、芝麻、核桃、薑、杏仁、龍眼、香菜和茶擂碎，煮成茶粥。

　　現在茶粉的吃法比原來有更加多的花樣。請看 3 張實例圖片（圖 3-20）。右邊缽裡盛的是什麼呢？是茶鹽。把茶粉和鹽拌在一起。中間的是將茶葉製成如榨菜一樣的小菜。右邊的是一種抹茶涼麵，非常漂亮。通過這種形式，可以把茶整個的營養吃下去。

　　除此之外，還有很多的糕點，比如說酥糕、酥糖，原來都是重油、重糖的食品，加了茶粉改良以後，口感就會變得甜而不膩，同時還增加了茶葉所含的很多營養。比如說我們傳統的中秋佳節月餅。茶月餅已經有二十幾年歷史。1992 年國家就批准了茶多酚作為一種油脂的抗氧化劑，那時就把這個茶多酚添加到月餅的餡和皮裡面來增加它的抗氧化功能，延長月餅的保質期。

圖 3-20 茶粉的應用舉例

　　看到這些由茶葉做的美食、美味，不光從生理上我們可以獲得很多的營養，從心理上也可以得到很多愉悅。

3. 茶葉提取物

　　接下來我們來看茶葉提取物的應用。首先是茶葉提取物在油脂中的應用。圖 3-21 中的樣品是將茶葉提取物放到這個油脂中間，目的就是抗油脂氧化，延長它的保質期。茶樹籽油，就是從茶樹的籽裡面榨出來的油，其本身帶有茶多酚、皂素，有一定的抗氧化效果。

　　第二個例子就是茶飲料。茶飲料是指用茶葉的提取物，或者是噴霧乾燥的產品，或者是濃縮液，混合各

圖 3-21 在食用油中加入茶多酚

種調味料的配方，調配了之後進行罐裝做成的飲料。近年，茶飲料發展迅速。到 2009 年，茶飲料產量已經超過了 700 萬噸，占全國軟飲料產量的 10% 左右。2010 年，我們的軟飲料增長率是 18.27%，茶飲料增長確切資料我還沒有見到，但肯定是同步增長的。所以，茶飲料未來發展是非常好的。大致會向這幾個方向發展：一個是低卡路里型的。現在看到市場上有零卡路里的，即無糖、無熱量型的。另一個是很多地方利用自己的傳統特色茶，製作成相應的茶飲料。比如安溪鐵觀音、西湖龍井、黃山毛峰、凍頂烏龍等，它可以做成相應各個品種的名優茶的軟飲料。此外，還有各種功能性茶飲料，比如現在市場上很熱門的專門針對降脂減肥的減肥茶、專為兒童設計的添加更多茶氨酸的飲料、像用茉莉花和茶提取物配成的茉莉清茶。酥油茶也是，不是直接投放茶葉，而是先煮茶葉，再過濾出茶湯，在茶湯中加上奶等。還有現在很提倡的原葉茶，100% 來自於茶，沒有添加任何東西。

這裡著重提一下可口可樂。也許你很好奇，為什麼把可口可樂也加進來講，因為可口可樂裡所含的咖啡因就來自於茶。天然的茶葉咖啡因的積蓄毒性非常低，很容易代謝。而人工合成的咖啡因在合成過程中產生很多對環境危害非常大的中間產物，因此，為了我們的地球，請使用天然咖啡因。

六、茶為「萬病之藥」

茶為什麼可以叫做「萬病之藥」？大家知道如果一個藥是「萬病之藥」，如果我說我這個藥能夠治百病，那一定是狗皮膏藥、假藥，對不對？你這個藥什麼都能治那肯定誰都不信，但「茶為萬病之藥」這句話絕對正確。怎麼去理解這句話？先來瞭解一下「茶為萬病之藥」這句話的歷史回顧，然後再瞭解「茶為萬病之藥」的理論依據是什麼。

（一）茶葉、茶藥

茶葉在我國最早作為藥物使用，以前把茶葉叫茶藥。最早的藥理功效的記載是在《神農本草》裡面茶的起源部分。這裡面說神農「日遇七十二毒，得茶而解之」。到了漢代就

把它當成長生不老的仙藥。醫聖張仲景在《傷寒論》裡面有關於茶的評論「茶治膿血甚效」。名醫華佗也講了一句「苦茶久食益思意」，就是說茶對身體有很大的好處。唐代陸羽在《茶經》裡也記載了很多茶的功效。所以在唐朝以前的人就認識到茶的功效不少，不僅可以讓我們提神、明目、有力氣、精神愉快，還可以減肥、增強思維的敏銳度等。那麼宋代以後，關於茶功效的記載就更加深入了。像蘇東坡的《茶說》、吳淑的《茶賦》、顧元慶的《茶譜》，包括李時珍的《本草綱目》裡面都描寫到茶的功效。

　　茶的功效在《本草綱目》裡面有記載：「茶苦而寒最能降火」，「火」會引起身體很多問題。那麼像日本種茶的鼻祖——榮西，「茶禪一味」是他提出來的。他在《吃茶養生記》裡面講到「茶者養生之仙藥，延齡之妙術也」。他覺得茶能夠養生，能夠延長我們的壽命。茶剛開始傳到歐洲去時，它不是放在食品店、茶葉店裡賣的。它是放到藥房裡賣的，它是作為一種藥去賣的。20世紀80年代以後，再次出現了研究茶的高潮，因為日本科學家最早揭示了茶裡面的茶多酚能夠抑制人體的癌細胞活性。所以從那個時候開始，研究茶的科學家越來越多了。浙江中醫藥大學的林乾良教授總結了很多的文獻，把茶的傳統功效歸結為讓人少睡、安神、明目等24項。從這些總結來看，茶真的可以預防或者治療很多的疾病，這句話「茶為萬病之藥」應該是非常正確的。現在醫學又證明了這個論斷，像我們現在中外營養學家評的「十大健康長壽食品」，像中國的《大眾醫學》2003年評了一個「十大健康食品」裡面都有茶葉。美國的《時代週刊》和《時代》雜誌都把茶作為最好的抗氧化食品或者營養食品去推薦。德國的《焦點》雜誌把茶列為十大健康長壽食品。而且綠茶有神奇的功效，它能夠防止動脈硬化、防止前列腺癌、能夠減肥、能夠燃燒脂肪。茶的這些功效在其他中外很多文獻中都有論及。現在全世界對茶與健康關係的關注度越來越高。很多科學家在研究茶跟健康的關係，從1985年到今天世界上有關茶與健康關係的文獻量越來越多。1985年只有三五篇，到2005年就有500多篇，現在有1 000多篇。這表明全世界科學家都在關注茶的健康作用。

（二）理論依據

　　第二方面我們要瞭解一下茶為什麼可以叫做「萬病之藥」。它的功效成分很多，茶裡面有茶多酚、氨基酸、咖啡鹼，對人體的身體功能有很多的好處，所以有人把茶樹叫做合成珍稀化合物的天然工廠。這個茶樹長成以後，你把葉片採下來以後，可以作為一個

藥物去使用。有人甚至把茶裡面的茶多酚叫做「第七營養素」。我們知道食品有六大營養素，現在有人把茶多酚提高到這個高度了，表示茶的功效成分與人體健康的關係非常大。現代醫學有一個學說叫做「自由基病因學」，它可以解釋「茶為萬病之藥」的說法。

七、茶保健九大功效

(一) 延年益壽

那麼，茶到底有哪些保健功效呢？我下面就簡單介紹一下。第一個功效就是茶的抗氧化或者延緩衰老作用。這裡（圖 3-22）我羅列了茶學界的老前輩，我們把他們叫做當代中國茶葉科技的奠基人，我們從科學界的角度看這些老專家。

當代茶聖：吳覺農93
茶界泰斗／元老：莊晚芳89、陳　椽92、王澤農93、張堂恆80、
　　　　　　　　陳興琰91、張天福103、馮紹裘88、申屠杰90、
　　　　　　　　張志澄88、陸松侯92、莊　任96、阮宇成90、
　　　　　　　　陳觀滄94+、王家揚94
　　　　　　　　......

茶壽108歲　　茶 = 20+80+8
　　　　　　　　　 = 108歲

米壽88　　　　米＝80＋8＝88歲

圖 3-22 當代中國茶葉科技奠基人年齡

以前那個茶聖是陸羽，現在我們當代茶聖是吳覺農先生，還有後面一些泰斗元老的人物。後面的數字是什麼呢？他們的年齡。你看一下我們有句話叫做「茶壽108」，光吃飯不

喝茶可以活到 88 歲，再喝一點茶水那你可以活到 108 歲。「茶」字怎麼寫？上面 20 歲，下面 88 歲，加起來就是 108 歲，茶壽就是這麼來的。你看一下，茶聖吳覺農 93 歲，他夫人活到 98 歲，他說自己長壽的原因就是平常喝茶。莊晚芳教授是全國最有名的茶樹栽培專家，提出了「廉美和敬」的茶德，他活到 89 歲。我們茶學系張堂恒教授，我個人覺得是全世界最有名的評茶大師，他活到 80 歲，是非正常死亡活到 80 歲。陳椽教授，六大茶分類是他提出來的，活到 92 歲。王澤農教授 93 歲。還有湖南農業大學的陳興琰教授、陸松侯教授、

江蘇的張志澄先生，還有中國農科院茶葉研究所的阮宇成教授，他們的壽命都在 90 歲左右甚至超過 90 歲。「滇紅之父」、「機制茶之父」馮紹裘先生也活到 88 歲。我國最有名的茶界泰斗張天福先生（圖 3-23），他到現在還健在，1910 年出生，今年算一下張先生多少歲了，102 周歲了。現在身體很健康，健康到什麼程度，兩年前他又做新郎了。101 歲還可以做新郎，大家可知他的身體該有多好。他的學生把他們的結婚照片做成郵票，並給他辦了一個大型的結婚慶典。

圖 3-23 茶界泰斗張天福

　　現在我們浙江大學的劉祖生教授 81 歲了，身體狀況非常好。2011 年 8 月 24 日我們在杭州湖畔居茶樓給他舉辦了一個小慶典。湖南農業大學的施兆鵬教授也將近 80 歲。全國最有名的茶藝大師童啟慶教授，也是我的茶藝老師，今年也將近 80 歲了，你看她的身體狀況，很年輕（圖 3-24）。

圖 3-24 浙江大學茶學系劉祖生教授和童啟慶教授

圖 3-25 中國首位茶學院士
陳宗懋先生

現在茶葉界唯一的院士陳宗懋先生，他也將近 80 歲了，1933 年出生到今天已經 79 歲了，這個照片（圖 3-25）就是這兩年拍的。他比我們還忙，基本上每天都在出差，身體非常好。所以我覺得茶葉界的老專家身體狀況都非常好。喝茶長壽的人歷史上記載的就更多了。

英國跟美國科學家總結出壽命公式，裡面總共有二十幾條，我把這裡最有意思的幾條拿出來。其中一條是：每天喝茶一杯。這一杯的意思不像中國人這麼喝法，一杯茶從早上喝到晚上。他們沖泡一次就不喝了，因為他們喝袋泡茶。他們覺得每天喝一杯茶可以讓壽命延長半年。下面還有半句話，每天飲用含咖啡因的飲品，這個不是指咖啡，指的是加了這些合成咖啡鹼的飲料，每天喝那些飲料會少活半年。所以你今天一不小心喝了那種飲料，你馬上喝杯茶把這個壽命搶救回來。在壽命公式裡還包括壓力、與親人的長期分離、認為自己病了、每天抽煙、每天喝酒，這些都會讓你壽命減少。

我們這裡講到婚姻，重點講一下。中國現在每天離婚的有多少？據統計 2012 年 1 月份到 6 月份，180 天離婚了 94.6 萬對，平均每天 5 256 對，至少 2 萬人受影響。據我們統計，喝茶少一些的地方離婚率會高一些，喝茶多一些的地方離婚率會小一些。現在離婚的數量越來越多，最近幾年每年都在遞增，但是我們覺得喝茶對這方面可能有幫助。剛才已經講到了，我們將來結婚以後，要對老婆好一些，因為婚姻可以讓我們男的多活 3 年，而對女的沒有什麼影響。那麼，我這裡要舉個例子，為什麼我覺得喝茶可以讓離婚率更低一點呢？我們周邊國家就是喝茶少，離婚率就比較高。我們浙江大學茶學系是什麼時候成立的呢？大家知道嗎？到 2013 年已是 60 周年了。1952 年就有浙江大學茶學系。到今天為止，接近 300 對在茶學系裡面工作過的老師還沒有一對夫妻離婚的。

我們曾組織學生做過一些社會調查，調查一些學校，後來發現茶學專業的老師，第一比較長壽，第二離婚率比較低。這些都僅僅是一種現象，到底有沒有科學依據呢？我們要去做科學實驗，做什麼實驗？比如我要做延緩衰老實驗、長壽的實驗，不可能拿人去做的。比如我是科學家，我要證明喝茶到底能不能延長壽命，一定要拿動物去做實驗的，社會調查只是一種流行病學的調查。要證實它，我們也不能拿很長壽的動物去做。我們一般會拿很短命的動物。什麼動物最短命？蒼蠅、蚊子這種動物比較短命，所以我們拿果蠅去做實驗。非常有意思，這個表大家看一下（表 3-1）。

表 3-1 茶兒茶素製劑對果蠅生存實驗的影響

茶兒茶素製劑濃度（%）	半數死亡時間（天）		平均壽命（天）		平均最高壽命（天）a	
	雄	雌	雄	雌	雄	雌
普通對照	39	46	40±12	46±13	62±8	70±4
0.01	41	46	42±13	47±12	65±5	71±5
0.02	41	48	42±12	48±13	65±4	71±2
0.06	43	48	44±14*	49±12	70±4*	72±2
0.18	43	55	45±12*	56±10*	70±4*	76±2*

　　果蠅跟我們人一樣，也是「女」的比「男」的長壽很多。「女果蠅」與「男果蠅」的壽命相比相差很大。我們養了幾萬隻果蠅，找出最長壽的，如果它們感情比較好，雄的可以活到 62 天，雌的活到 70 天。我們給雄的果蠅喝茶，雌的給它喝水它們都活到 70 天，它們可以同時生同時死。但是如果我們給雌的果蠅也喝茶呢？壽命可以從 70 天變成 76 天，這個實驗證實茶葉可以讓動物的壽命延長 10% 左右。所以我們講，國外友人講每天喝一杯茶可以讓人多活半年，像我們中國人每天喝五杯十杯茶，可以讓人多活 5 到 10 年，問題不是很大。很多實驗也證明茶比維生素類的效果更好。

（二）增強免疫力

　　第二它能夠增強免疫力。增強免疫可以抵抗病毒的入侵，也可以減少腫瘤發生的概率，這個我們也做了很多的實驗。

（三）腦損傷保護

　　中科院生物物理所跟浙江大學聯合研究發現茶葉的成分對腦損傷有保護作用，可以防止帕金森氏症。3 年前中央台的《新聞聯播》報導過這個研究發現。日本的研究也發現 70 歲以上的老人每天喝茶 2 到 3 杯，患老年癡呆症的概率會比較低，記憶力、注意力和語言使用能力要明顯高於不喝茶的人，這個也證實茶對腦是有保護作用的。

（四）降血脂

第四個茶的功效，就是它能夠降血脂。這個也是非常明確而穩定的，大家如果將來從事茶葉行業工作，你一定要告訴其他人茶葉到底有哪些明確而穩定的功能。茶的成分，尤其是把茶多酚從茶葉裡提煉出來做成膠囊、片劑，服用一個月以後他的血脂降下來多少呢？20%左右，而且 80% 以上的人是有效的，這個就是茶的降血脂作用。80% 以上就是幾乎所有人都有效。這個實驗我們做了很多年，而且也通過上萬人的臨床實驗，效果非常好。據不完全統計，現在我們浙江大學華家池校區的離退休老師至少有 85% 的老師每天在服用茶多酚片。

（五）養顏祛斑

第五個方面的功能，就是茶能夠祛色斑，女性茶友可能比較感興趣。通過對 100 位臉上色斑比較多的女性服用茶多酚的臨床研究，我們發現年齡在 18 歲到 65 歲之間的女性服用一個療程以後，她這個色斑面積減少了將近 10%。更重要、更有效的是她這個色斑顏色用比色卡去比，發現褪掉了接近 30%。這個對一些老年斑也有一定的作用。我們學校很多老教授 80 多歲了，也在買這個吃，希望老年斑褪掉一點。

（六）預防肥胖

那麼減肥作用呢？大家覺得喝茶能減肥，我覺得預防肥胖效果也非常好。你在胖起來以前多喝茶，一定可以預防肥胖。但是你如果已經很胖了再想通過喝茶減肥效果相對比較差，哪怕你把茶的成分提取出來去做實驗。我們也做過很多實驗，100 個裡面只有十幾個人有效，因為肥胖的原因到今天為止還沒有完全搞清楚。我們上次的人體實驗有 16 個人有效，84 個人是沒有用的。但是在美國，非常推崇茶的減肥作用。現在中國的茶多酚主要出口到美國，一年超過 1 000 噸，美國人拿來幹什麼用，就是做到減肥藥品裡面去。美國人覺得茶葉的成分能夠燃燒脂肪，能夠減肥，所以在美國用茶減肥是非常深入人心的減肥方式。

（七）預防高血壓

中國現在高血壓的比例越來越高，那麼飲茶對高血壓有什麼作用呢？日本做的一個流

行病學調查發現每天喝茶的杯數跟高血壓威脅的指數成反比。喝茶喝得越多，你得高血壓的概率就越低。它的作用機理是茶能夠抑制血管緊張素，讓血壓不升高。以前我們浙江大學醫學院也做過一些流行病學的調查，這個是在浙大合併以前做的實驗。喝茶的人高血壓的平均發生率比不喝茶的可能降將近一半，不喝茶的人是 10.5%，喝茶的只有 6.2%，說明喝茶是能夠預防高血壓的產生。現在中國、韓國、日本都有很多利用茶的有效成分來防治心腦血管疾病的藥。

（八）解酒

那麼茶葉能不能解酒呢？這個我們男生比較感興趣，我喝醉了以後怎麼辦？我要增加酒量怎麼辦？我們做過一些實驗證實茶葉是能夠解酒的。實驗也非常有意思，第一個做的就是茶葉能夠抗酒精急性中毒這個實驗。這個怎麼做？我們養一些實驗用的小老鼠，把酒給它灌進去，把這個老鼠給它灌死。一半的實驗鼠死掉所用的酒精量叫做 LD50，就是半致死劑量。試驗發現每公斤體重動物能夠忍受的酒精量是 10 克，就是每公斤體重可以忍受 10 克酒精，超過 10 克動物就會死亡一半以上。換算成我們這個人也是一樣的，如果你的體重是 100 斤，讓你喝兩斤 50° 以上的白酒，那麼你死亡的概率是 50%。在這個灌酒以前，如果給它攝入一些茶的成分進去，本來一半動物已經沒有了，現在只有百分之一二十的動物沒有了，大部分還活著，這個就是抵抗酒精急性中毒的實驗。另外我們還通過其他的實驗，如爬竿實驗和走迷宮實驗也證實茶能夠解酒。這個爬竿實驗也非常有意思，我們找一個比較大的游泳池，游泳池周邊很光滑。有些老鼠不會游泳，丟進去它就淹死了，如果中間給它豎幾根竹竿，清醒的老鼠是可以爬出去的。如果它喝醉了，爬到中間就會掉下來。給它攝入一些茶的成分後，部分醉酒的老鼠也可以爬出去了，表示茶能夠解酒。走迷宮實驗意思也是一樣的。

（九）抗癌

茶的第九個功能就是它能夠抗癌、能夠抗腫瘤。這個也有很多的報導，從 1987 年到今天全世界發表了將近 5 000 篇關於茶葉抗腫瘤的文章。茶葉抗腫瘤機理也搞得很清楚了。致癌過程有三個階段，一個是啟動、一個是促進、一個是增殖。茶的成分在不同階段都

可以起到抑制作用。陳宗懋院士寫了一篇論文叫做《茶葉抗癌二十年》，發表在 2009 年的
《茶葉科學》上。他認為茶葉之所以能夠抗癌，是因為它能夠抗氧化、能夠抑制癌基因表
達、能夠調節轉錄因數等，從而起到抗癌作用。

　　中國國家食品藥品監督管理局，我們叫做 SFDA，目前能夠審批的保健食品總共有這
麼 27 項（表 3-2），我們研究發現這裡面打星號的就完全可以用茶葉的成分去開發。這裡
打了五角星的表示已經把它變成產品了。比如說增強免疫、降血脂、降血糖、抗氧化、減肥、
祛斑都有這些功能。像我們這裡第十項改善睡眠功能，用茶氨酸就可以開發。十幾類產品
可以用茶的成分去開發。所以將來茶葉的一個發展方向就是把茶的有效成分開發成這些保
健品。這也是我們浙江大學茶學系茶葉生化教研室最近 10 年研究的重點。

表 3-2 國家食品藥品監督管理局審批的保健食品功能受理範圍

1. 增強免疫功能 ***** ★	2. 降血脂功能 ***** ★
3. 降血糖功能 *****	4. 抗氧化功能（延緩衰老）***** ★
5. 輔助改善記憶功能	6. 緩解視疲勞功能
7. 促進排鉛功能 ***	8. 清咽功能 *****
9. 輔助降血壓功能 **	10. 改善睡眠功能
11. 促進泌乳功能	12. 緩解體力疲勞功能 ***
13. 提高缺氧耐受力功能 ***	14. 對輻射危害有輔助保護功能 **
15. 減肥功能 ***** ★	16. 感善生長發育功能
17. 增加骨密度功能	18. 改善營養性貧血功能
19. 對化學性肝損傷有輔助保護功能	20. 祛痔瘡功能
21. 祛黃褐斑功能 ***** ★	22. 改善皮膚水分功能
23. 改善皮膚油功能	24. 調節腸道菌群功能 ***
25. 促進消化功能 ***	26. 普通功能 ***
27. 對胃黏膜有輔助保護作用	

　　茶葉裡面的一些功能性成分像茶多酚、茶黃素等，作為茶之精華，它們已成為形形色
色的健康產品的原料。比如已經開發出來的保健產品「清基 1 號」，能夠清除自由基。「唯
酒無量」，大家聽這個名字就知道了，拿來醒酒的。茶葉有這麼多的功能，所以我們覺得
茶產業是這個世紀最有發展前途的產業，稱為永不衰敗的朝陽產業。

茶知識漫談

★ 茶與新健康理念

　　什麼是健康？世界衛生組織對健康的五要素作了一個全面的概述。健康不僅僅是軀體上的健康，比如我們常描述一個人很健康時，會說這個人看上去很有精神，走路很快，但事實上，除了身體好外，還要有精神健康、情緒健康、智力健康以及社交健康等。

　　茶有助於健康。其中，關於茶有助於社交健康，我覺得很容易理解。用圖 3-26 來說明茶有助於精神健康等。這張照片拍於 2010 年 4 月 8 日浙大茶學系屠幼英教授在《健康之路》做客現場，中間那位是我們國家舉重隊的總教練——陳文斌先生。他就是用茶來管理團隊的典型例子。在他們參加國際大賽的時候，通常是十幾個小時不吃飯的，非常緊張。後來他想了個妙招，通過喝茶來幫助選手們釋放壓力。每當隊員們獲得金牌，他便用最好的茶獎勵他們，鼓舞士氣。中國幾千年來就有客來敬茶的習俗，同時，茶不僅作為民族之間相互增進友誼的一個禮物，也作為國禮。我們國家專門為黑茶裡面的磚茶設立了一個款項，補貼磚茶的生產，供給少數民族地區。

　　茶有助於智力健康，可以這樣理解。茶裡面有一個很好的成分叫做茶氨酸，茶氨酸有健身益智的功效。當然茶對情緒健康的作用，更容易為我們所理解。當你喝上一杯茶，看到芽葉在杯中漂浮的時候，你的心也隨之慢慢平靜，特別是烈日炎炎的夏天。可見，茶和健康的關係非常密切。

圖 3-26 屠幼英教授在《健康之路》做客現場

第四講

茶鑒賞與茶品質鑒評

中國茶名揚天下，那麼中國到底有那些茶類？

這些茶又是如何加工的？影響茶葉品質的因素

有哪些，又該如何評鑒？日常生活中我們該如

何喝茶、賞茶和評茶？

　　本講介紹中國的六大茶類及其加工工藝；茶的色香味形的種類與成分；影響色香
味形的各種因素；茶葉感官審評的基本方法；茶葉品質感官審評結果的判定：均為日
常生活中喝茶、賞茶和評茶的基本知識。

一、從製茶工藝談六大基本茶類

　　茶葉的分類標準很多，可以按原料採摘季節分為春茶、夏茶、秋茶和冬茶；按茶葉成
品的聚合形狀分為散茶、磚茶、末茶等；按茶葉乾茶的具體形狀可分為扁形茶、圓形茶、
針形茶、朵形茶、曲卷形茶等；按茶樹生長的環境可分為高山茶、平地茶等；按茶葉加工
程度可分為初加工茶、精加工茶、再加工茶和深加工茶。通常所說的紅茶、綠茶，是以茶
葉初加工工藝中鮮葉是否經過酶性氧化以及酶性氧化程度為標準劃分的。

　　六大茶類加工工藝及品質特徵如圖 4-1 所示。

	茶類	加工工藝	品質特徵
非酶性氧化茶類	綠茶	鮮葉－－攤放－－殺青－－揉捻－－乾燥	綠葉黃湯
	黃茶	鮮葉－－殺青－－揉捻－－乾燥（初乾＋悶黃）	黃葉黃湯
	黑茶	殺青－－揉捻－－曬乾－－渥堆－－緊壓	葉色黝黑，湯色褐黃或褐紅
酶性氧化茶類	白茶	鮮葉－－萎凋－－晾乾	乾茶茸毛多，呈白色，湯色淺淡
	青茶(烏龍茶)	鮮葉－－曬青－－晾青－－做青－－炒青－－揉捻（包揉）－－烘焙	綠葉紅鑲邊，湯色金黃
	紅茶	鮮葉－－萎凋－－揉捻（揉切）－－發酵－－乾燥	紅葉紅湯（或橘黃、橙紅）

圖 4-1 六大茶類加工工藝及品質特徵

　　中國眾多的名優茶，除了具有所屬茶類的基本的品質特徵外，還具有自己獨特的特徵。
以下（圖 4-2 ～圖 4-11）為六大茶類中的名優茶，大家可以通過這些圖片更好地理解學
習六大茶類的品質特徵。

（一）綠茶

品質特徵：清湯綠葉，屬不發酵茶。

加工工藝：鮮葉→殺青→揉撚→乾燥。

殺青是綠茶中的關鍵工序，殺青指通過高溫使酶失去活性阻止鮮葉內化學成分發生酶促氧化，保持清湯綠葉品質。

綠茶是人類製茶史上最早出現的加工茶。原始社會後期，人們摘下茶樹鮮葉，鮮食或曬乾保存。隨著生產力水準的不斷提高，人們開始對鮮葉進行加工，三國時期開始做餅茶，至唐朝創製蒸青團茶，宋代末期開始做蒸青散茶，明代完善炒青散茶製法。

根據加工工藝中殺青方式的不同，綠茶可分為蒸青和炒青。蒸青即利用高溫蒸汽進行殺青，蒸青綠茶的成品茶具有「乾茶綠、湯色綠、葉底綠」的「三綠」特徵。現在中國生產的蒸青綠茶有湖北的恩施玉露、廣西的巴巴茶等。蒸青製茶由唐代傳入日本後備受推崇，至今已成為日本茶的主要產品，如碾茶（抹茶的原料）煎茶、玉露等。炒青即利用鍋炒高溫進行殺青，此法在明代得到發展和完善，並一直沿用至今，是現在大多數名優茶的製法。

根據加工工藝中乾燥方式的不同，綠茶可分為曬青、烘青和炒青。

曬青：直接利用陽光進行乾燥的綠茶製法。如雲南省的滇青，可作沱茶和普洱茶的原料。

烘青：利用烘乾方式進行乾燥的綠茶製法，烘青常作為花茶的原料，俗稱「素茶」、「茶坯」，加鮮花窨製後成花茶。部分名優綠茶也採用烘青製法，如安吉白茶、黃山毛峰、太平猴魁和雪水雲綠等。

炒青：利用鍋炒方式進行乾燥的綠茶制法，如西湖龍井、洞庭碧螺春、前崗輝白等。

（二）黃茶

品質特徵：黃湯黃葉。

加工工藝：鮮葉→殺青→（＋悶黃）→揉捻→（＋悶黃）→乾燥（初乾＋悶黃）。

悶黃是黃茶製作中的關鍵工藝，在濕熱悶蒸作用下，葉綠素被破壞而產生褐變，成品茶葉呈黃色或黃綠色。悶黃工序還令茶葉中的游離氨基酸及揮發性物質增加，使得茶葉滋味甜醇，香氣濃郁，湯色呈杏黃或淡黃，故名。

黃芽茶：全芽，如君山銀針、蒙頂黃芽、霍山黃芽等。

黃小茶：一芽一二葉，如溈山毛尖、鹿苑茶、溫州黃湯等。

黃大茶：一芽三四葉，如霍山黃大茶、廣東大葉青等。

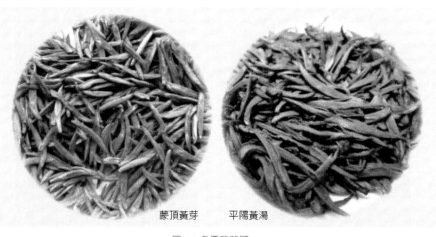

蒙頂黃芽　　平陽黃湯

圖 4-3 名優黃茶類

（三）黑茶

品質特徵：乾茶色澤黑褐油潤，湯色褐黃或褐紅，滋味醇和無苦澀。

加工工藝：殺青→揉捻→曬乾→（曬青毛茶）→渥堆→壓餅。

渥堆是黑茶加工中的關鍵工藝，它是指在特定的微生物菌落和一定的濕熱作用下茶葉

的後發酵過程，在此過程中，大量苦澀味的物質轉化為刺激性小、苦澀味弱的物質，水溶性糖和果膠增多，形成黑茶的特有品質。

黑茶按產地分為：

雲南普洱茶：七子餅茶、沱茶、磚茶、緊茶等；

廣西六堡茶；

湖南黑茶：安化黑茶、千兩茶、三尖（天尖、貢尖、生尖）、三磚（黑磚、花磚、茯磚）等；

湖北老青磚；

四川邊茶：康磚茶、金尖茶、方包茶等。

① 藏茶　　　　　⑤ 沱茶
② 藏茶金尖　　　⑥ 金典獲磚
③ 老青磚　　　　⑦ 六堡茶
④ 沱茶

圖 4-4 名優黑茶類

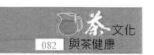

（四）白茶

品質特徵：乾茶外表滿披白毫，綠葉紅筋，屬微發酵茶。

加工工藝：鮮葉→萎凋→自然乾燥（或烘焙）。

萎凋是白茶製作的關鍵工藝，鮮葉採製後自然萎凋，輕微發酵，不炒不揉，自然乾燥而得。白茶按原料嫩度分類，有全芽的白毫銀針，有一芽二葉的白牡丹，有一芽二三葉的貢眉，還有單片葉的壽眉。新製白茶其湯色淺淡，滋味清淡。民間認為白茶三年是寶，五年是藥，長時間陳放後的白茶滋味越趨醇厚，湯色趨於黃色或橙色。

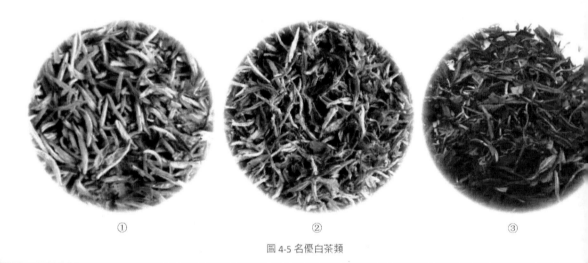

①　　　　　　　　　　②　　　　　　　　　　③

圖 4-5 名優白茶類

①白毫銀針　②白牡丹　③貢眉

（五）烏龍茶（青茶）

品質特徵：葉底綠葉紅鑲邊，高香。

加工工藝：鮮葉→曬青→晾青→做青→殺青→揉捻（包揉）→烘焙

做青是烏龍茶加工中的關鍵工序。做青指通過機械碰撞使葉片發生局部氧化，所以烏龍茶具有綠葉紅鑲邊的特徵。做青過程中鮮葉的香氣有了複雜而豐富的變化，原本的青味

逐漸向花香、果香、蜜香轉變，因此烏龍茶多具高香。

烏龍茶按產地可分為 4 類：

閩北烏龍：以武夷岩茶為主，如大紅袍、肉桂、水仙、鐵羅漢、白雞冠、水金龜等；

閩南烏龍：如鐵觀音、漳平水仙、白芽奇蘭、永春佛手等；

廣東烏龍：如鳳凰單叢、鳳凰水仙、嶺頭單叢等；

臺灣烏龍：文山包種、阿里山茶、凍頂烏龍、梨山茶、東方美人等。

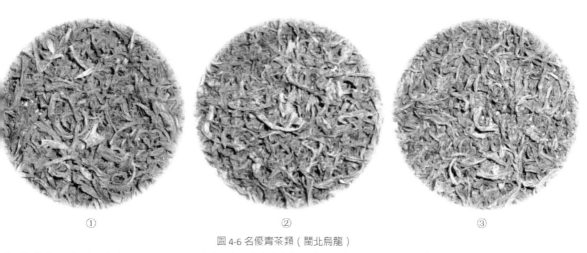

①　　　　　　　　　②　　　　　　　　　③

圖 4-6 名優青茶類（閩北烏龍）

①大紅袍 ②武夷肉桂 ③武夷水仙

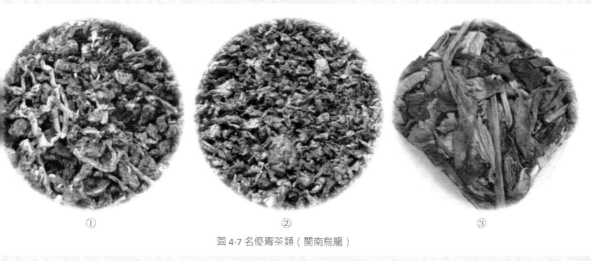

①　　　　　　　　　②　　　　　　　　　③

圖 4-7 名優青茶類（閩南烏龍）

①白芽奇蘭 ②鐵觀音 ③漳平水仙

① ②

圖 4-8 名優青茶類（廣東烏龍）

①黃枝香單叢　②蜜蘭香單叢

① ② ③

圖 4-9 名優青茶類（臺灣烏龍）

①阿里山烏龍　②東方美人　③凍頂烏龍

（六）紅茶

品質特徵：乾茶色澤烏黑油亮，有些帶金毫，湯色橙黃或橙紅或紅豔明亮，葉底紅豔明亮。

加工工藝：鮮葉→萎凋→揉捻（切）→發酵→乾燥。

發酵是紅茶加工中的關鍵工序。茶葉經過揉撚或揉切的過程，充分破壞茶葉細胞，茶多酚在自身酶作用下發生氧化反應，生成了茶黃素、茶紅素、茶褐素等紅茶中特有的茶色素，與紅茶中的氨基酸、蛋白質、糖、咖啡鹼、有機酸等物質共同形成了紅茶的紅葉紅湯的品質特徵。

根據初製工藝的不同，紅茶的成品品質亦不同，故有小種紅茶、工夫紅茶與紅碎茶之分。

小種紅茶：如正山小種，有明顯松煙香、桂圓味，是紅茶的始祖。

工夫紅茶：又稱為「條紅茶」，條索完整，製作精細，如九曲紅梅、金駿眉、滇紅、祁紅、宜紅、川紅、越紅、湘紅等。

紅碎茶：又稱為分級紅茶，是國際茶葉市場的大宗商品，占世界茶葉總出口量的80%左右。紅碎茶可分葉茶、片茶、碎茶和末茶，後兩者常用於作袋泡茶。

圖 4-10 名優紅茶類（乾茶）

①滇紅工夫 ②紅碎茶 ③祁門紅茶 ④正山小種

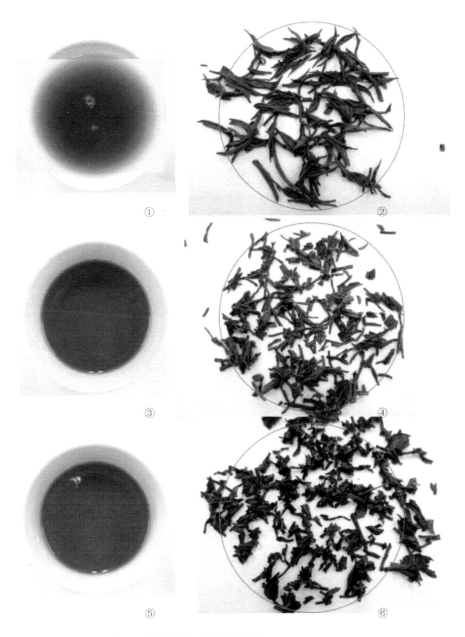

圖 4-11 名優紅茶類（葉底和茶湯）

①滇紅湯色　②滇紅葉底　③祁紅湯色　④祁紅葉底　⑤小種紅茶湯色　⑥小種紅茶葉底

二、茶鑒賞

（一）茶色

　　茶葉的色澤由乾茶的色澤、湯的色澤和葉底的色澤 3 個部分組成（圖 4-12）。茶葉當中的色澤主要是鮮葉當中的內含成分及其在加工過程當中不同程度的降解、氧化聚合變化的一個總反映。茶葉色澤是我們茶葉命名和分類的重要依據。紅茶、綠茶、烏龍茶、黑茶命名和分類的色澤依據又是辨別茶葉品質優次的一個重要的因素。我們在審評茶的時候或是在喝茶的時候，都要觀色。顏色也是茶葉主要的品質特徵之一。

　　茶葉的化學成分當中，有色物質有葉綠素、葉黃素、胡蘿蔔素、花青素和黃酮類物質。其中，葉綠素、葉黃素和胡蘿蔔素是脂溶性的，不溶於水，所以與乾茶的顏色、葉底的顏色相關。花青素和黃酮類物質，包括茶黃素等氧化產物是水溶性物質，所以跟茶湯的形成有密切的關係，茶湯的顏色就是茶多酚及其不同程度的氧化產物所表現出來的。影響色澤的主要因素有：

1. 加工工藝與技術

　　茶葉加工產生很多變化，除了鮮葉當中的成分，加工中產生的茶紅素、茶黃素、茶褐素以及茶多酚的非酶性氧化、葉綠素的降解等表現出來的一些特徵都對色澤產生影響。首先，我們上一講提到六大茶類，不同的茶類形成不同的產品，可以說五顏六色的產品是做出來的，綠茶是清湯綠葉，紅茶是紅湯紅葉，黃茶是黃湯黃葉，烏龍茶是綠葉紅鑲邊，不同的顏色是依靠加工工藝做出來的。第二，茶葉的色澤和加工的技術有關，加工的技術跟每一種茶的關鍵性工序及其溫度有關。綠茶的殺青方式如採用蒸汽殺青，茶葉是深綠色的，如採用滾筒殺青的則是翠綠色。發酵程度深的紅茶比較紅，相對而言發酵得淺的就是橙紅色。烏龍茶的搖青程度搖得淺一些，如輕發酵烏龍，顏色就很接近綠色或者蜜綠、蜜黃色。普洱茶的陳化時間不一樣，顏色也不一樣，像五年陳、十年陳、三十年陳的普洱茶顏色都不一樣。

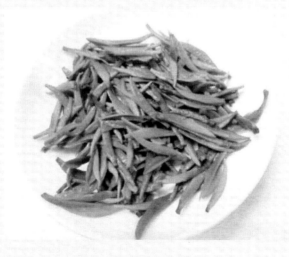

圖 4-12 乾茶、湯色、葉底

2. 鮮葉原料

茶葉的顏色跟鮮葉密切相關。鮮葉主要是與品種、環境和栽培技術有關,其中最重要的因素是品種。如圖4-13中的毛蟹、紅心觀音、烏牛早、白葉1號這四個品種,白葉1號也就是製作安吉白茶的品種,可以發現,白葉的顏色比較淺,而烏牛早比較深。

白葉1號

紅心觀音

毛蟹

烏牛早

圖 4-13 不同茶葉品種

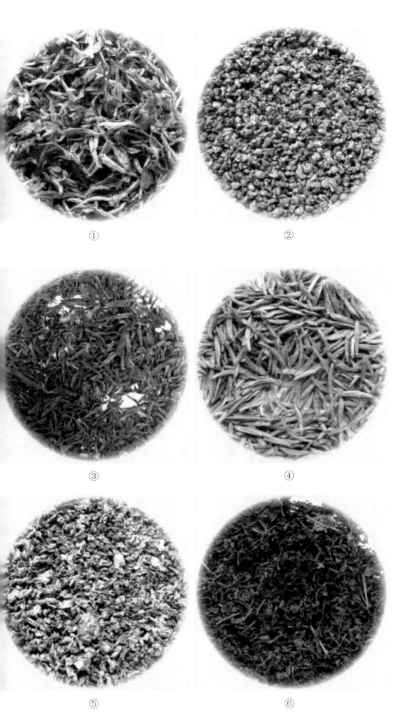

乾茶色澤，五
彩繽紛，從綠到黃
到紅到黑，千變萬
化（圖 4-14）。綠
茶的不同色澤有翠
綠、嫩綠、深綠，
而大葉種做的綠茶
有點褐黃，綠中帶
褐黃。

①白牡丹

②凍頂烏龍

③六安瓜片

④蒙頂黃芽

⑤鐵觀音

⑥六堡茶

圖 4-14 不同茶葉的乾茶色澤

茶葉的色澤裡面最美麗、變化最多的就是茶湯的顏色。名優綠茶的顏色嫩綠明亮，帶毫的單芽茶淺綠明亮，比較低檔的眉茶的顏色黃明，眉茶的顏色是由於非酶性氧化程度比較深所以泛黃（圖 4-15）。

黃茶的顏色為杏黃明亮，是茶多酚和茶多酚非酶性氧化所產生的物質所形成的茶湯的顏色（圖 4-16）。

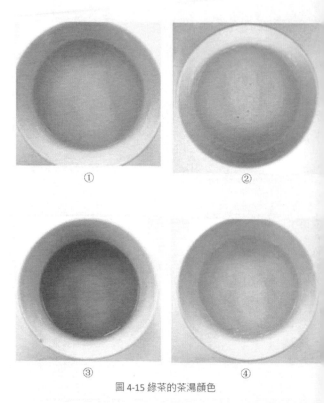

圖 4-15 綠茶的茶湯顏色

①大宗綠茶　②帶毫的單芽茶　③較低檔的眉茶　④名優綠茶

圖 4-16 黃茶的茶湯顏色

　　白茶、烏龍茶、紅茶、普洱茶、黑茶所形成的顏色主要是茶多酚的酶性氧化，氧化的程度不一樣，保留量不一樣，相對分子品質不一樣，表現出來的顏色也不同（圖4-17）。

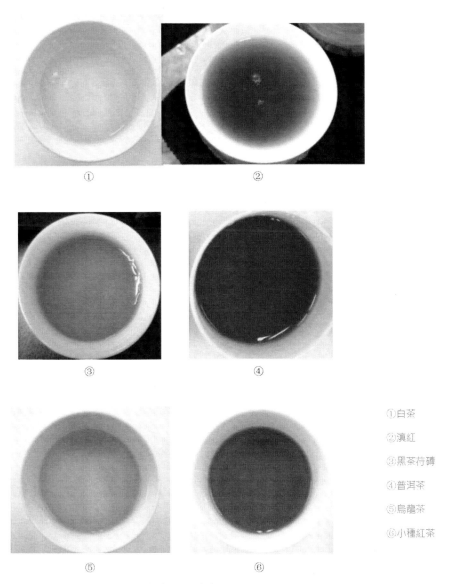

①白茶

②滇紅

③黑茶茯磚

④普洱茶

⑤烏龍茶

⑥小種紅茶

圖 4-17 不同茶的茶湯顏色

茶湯的顏色從綠一直到深紅中間有很多的過渡，特別是茶多酚進行酶性氧化，是一系列的，表現出來的顏色會變紅；而非酶性氧化不會變紅，會變黃。同一個茶，我們用不同的水泡出來的顏色也不一樣。茶湯的顏色和沖泡用水的 pH 值、礦物元素的種類及含量有關係。這個實驗是用不同的純淨水去泡茶，比較偏鹼的泡出來的顏色深，偏酸的泡出來的顏色淺，所以不同的水泡出來的顏色不一樣，變化也比較多（圖 4-18）。

圖 4-18 茶湯的色澤與水的 pH 值及礦物元素關係實驗

　　顏色的第三個部分就是葉底的顏色，葉底的顏色是指泡開後茶葉所展現出來的顏色。世界上大部分茶是袋泡茶，在袋裡面消費者無法觀察；而中國茶除了品飲之外還要賞色，賞葉底，茶的葉底的顏色非常漂亮（圖 4-19）。黑茶的葉底顏色在六大茶類當中是最深的，深褐色比較黑，這也是為什麼叫黑茶的原因之一。

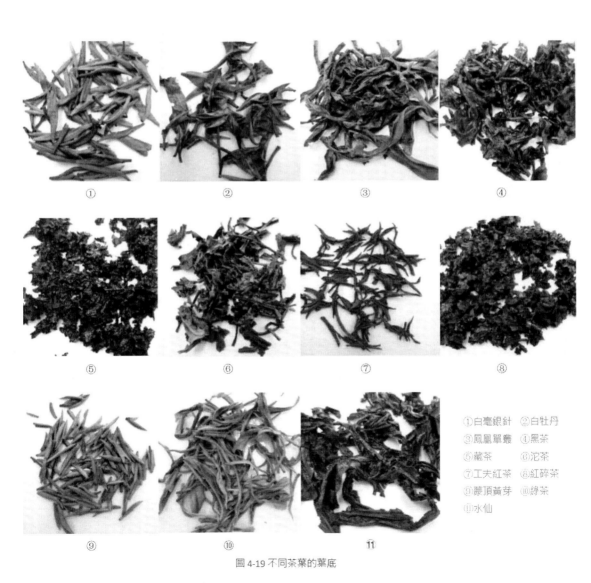

①白毫銀針　②白牡丹
③鳳凰單叢　④黑茶
⑤藏茶　　　⑥沱茶
⑦工夫紅茶　⑧紅碎茶
⑨蒙頂黃芽　⑩綠茶
⑪水仙

圖 4-19 不同茶葉的葉底

（二）茶香

第二個部分，我們講茶葉的香，茶葉的色香味形中香是很重要的。聞香觀色，茶葉中的香，從物質上來說含量非常微小，只有 0.003% ～ 0.005%，但是物質的種類非常多，有四五百種；從類別上講非常的廣，有醇類、醛類、酮類、酸類、酚類、萜烯類、酯類等。我們在品嘗的過程當中，可以感覺到其中的豐富和變化。茶葉當中香氣的成分和你感覺到的香型是相關的，茶葉當中的芳樟醇、苯乙醇、香葉醇等，你感覺到的是甜香、花香和木香；丁酸 -順 -3- 己烯酯等你感覺到的是鮮爽的味道；一些醛類你感覺到的是新鮮的茶的味道；吡咯、吡嗪類你感覺到的是烘炒的香氣。物質不一樣，你感覺的香就不一樣，而且變化多。人的感覺是非常特別的，濃的和淡的茶葉在品嘗的時候感覺是不一樣的，所以對研究來說也帶來比較多的困難，因為同一種物質在不同的濃度下，感覺到的是不一樣的。

（三）茶味

第三是茶的滋味，茶的味道在茶葉當中應該說是最重要的，因為茶除了觀色澤、賞形狀之外，最重要的是喝。茶是飲料，它的飲用價值主要體現在茶湯中對人體有益的成分的多少。我們在第三講介紹了茶多酚對人體的保健功能以及茶氨酸對人體的有益的作用，那麼這些物質在我們茶湯當中到底含量有多少呢？除此之外，滋味當中有味的物質組成的比例適不適合消費者的要求，也就是喝起來是不是好喝，也十分關鍵。

影響茶的滋味的物質，主要有茶多酚及其氧化產物、氨基酸、咖啡鹼、糖類、果膠類等。影響滋味的因素首先是鮮葉，鮮葉是物質基礎，直接或者間接地影響著茶葉的滋味。茶葉當中的澀味物質有茶多酚，它有收斂性，其中兒茶素有酯型的、有非酯型的，酯型兒茶素澀味更重一點，非酯型兒茶素口感比較爽，也就是滋味比較醇爽。鮮味物質是氨基酸，占乾物質總量的 1% 到 8%，也有些高氨基酸的品種，比如說安吉白茶。甜醇類物質主要是指單糖、雙糖還有果膠。苦味物質是咖啡因以及有些氨基酸。影響滋味的另外一個因素是加工，同樣一個茶原料可以做成紅茶、綠茶、烏龍茶、白茶、黃茶，感覺是不一樣的，工藝也是非常關鍵的。

（四）茶形

第四個方面，色香味形中的形，茶葉的形狀是形成茶葉品質的重要因素，特別是對我們國家來說，在品茶的時候我們特別注重賞茶，所以它是區分我們茶葉品種、品質的重要因素。茶葉的形狀分成乾茶的形狀和葉底的形狀。乾茶的形狀就是我們說的茶葉的形狀。茶葉的形狀除了受到品種和栽培技術影響之外，主要是受茶葉加工工藝和技術的影響，就是在加工過程當中使用不同的外力想把它做成什麼樣的形狀，製法不一樣，形狀也不一樣。我們國家的名優茶千姿百態，有各種各樣的名優茶類型，種類非常豐富。不同的茶類有自己固定的形狀，名優茶造型非常豐富，我們把它分成多種類型。

1. 曲卷形

其中最有名的是江蘇的碧螺春以及蒙頂甘露，另外還有山東的雪青、雲南的白洋曲毫、湖南的洞庭春、雲南的蒼山雪綠、江西的頂上春毫等，還有我們浙江的徑山茶、湖南的高橋銀峰，都是曲卷形的，造型非常美觀。

①　②　③　④

⑤　⑥　⑦　⑧

圖 4-20 曲卷形名優綠茶

①碧螺春　②蒙頂甘露　③山東雪青　④白洋曲毫　⑤洞庭春　⑥蒼山雪綠　⑦頂上春毫　⑧徑山茶

2. 扁平（劍形）形

扁平形的，如龍井茶，還有雲南的保紅茶、山東的春山雪劍。

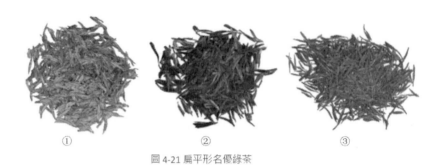

① ② ③

圖 4-21 扁平形名優綠茶

①龍井茶 ②保紅茶 ③春山雪劍

3. 針形（月牙形）

我們所說的針形其實有兩類，一類是月牙形的，是用單芽做成的，理條直的就是直芽，自然乾燥就是彎的，像個月亮。月牙形的有太湖翠竹、雪水雲綠、金山翠芽、採花毛尖等。另外一類針形的就是搓的，像南京雨花茶、安化松針，是一芽一葉做成的。

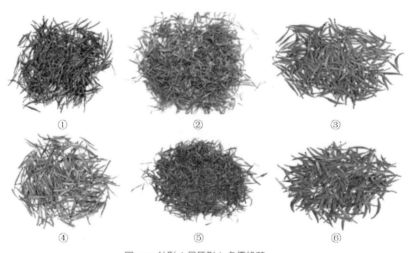

① ② ③

④ ⑤ ⑥

圖 4-22 針形（月牙形）名優綠茶

①安化松針 ②雨花茶 ③雪水雲綠 ④桂林銀針 ⑤金山翠芽 ⑥採花毛尖

4. 花朵形

花朵形的有安吉白茶，有時候也講是燕尾形的，因為其一芽一葉呈直條。長興紫筍也是花朵形，它是自然乾燥的，理條的功能比較少。霍山黃芽也是花朵形的，比較典型。太平猴魁是非常有特色的一個茶，傳統的是兩葉抱一芽，為玉芽形；而現在的太平猴魁是扁平的，接近於一條。

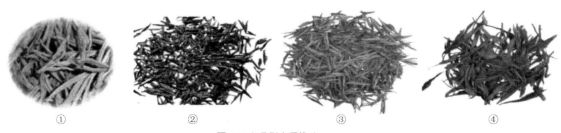

① ② ③ ④

圖 4-23 花朵形名優綠茶

①安吉白茶　②長興紫筍茶　③霍山黃芽　④太平猴魁

5. 圓形

圓形的有浙江的名茶羊岩勾青、安徽的浮山翠珠、浙江的臨海蟠毫、安徽的湧溪火青，還有浙江嵊州的前崗輝白。

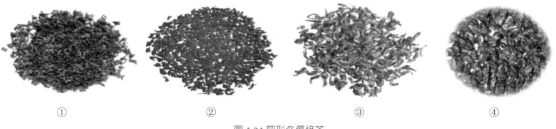

① ② ③ ④

圖 4-24 圓形名優綠茶

①羊岩勾青（浙江）②浮山翠珠（安徽）③臨海蟠毫（浙江）④湧溪火青（安徽）

6. 人工造型茶

人工造型茶，像黃山的綠牡丹、福建的綠塔。還有壓製成各種形狀的工藝茶，用花和茶包紮起來，像茉莉仙子等這些工藝茶，做成各種各樣的形狀。

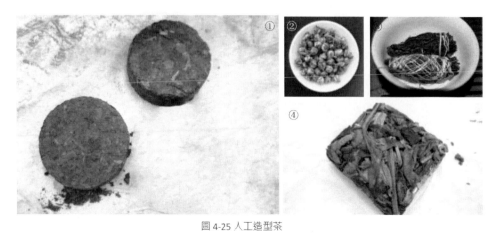

圖 4-25 人工造型茶

①藏茶 ②龍珠 ③寧紅龍鬚茶 ④漳平水仙

綠茶：除了名優茶造型豐富多彩外，大宗綠茶也有其獨特的造型。

①眉茶
②炒青
③烘青
④珠茶
⑤玉環

圖 4-26 大宗綠茶乾茶造型

下面我們來看看其他茶類的主要造型。

紅茶：

圖 4-27 紅茶乾茶造型

①滇紅工夫茶　②紅碎茶　③金芽茶　④祁紅工夫　⑤小種紅茶

烏龍茶：鳳凰單叢、大紅袍是揉捻的，屬乾條形。鐵觀音是包揉的，屬於顆粒形，傳統的是捲曲形或者蝌蚪形。

大紅袍

鳳凰單叢

鐵觀音

圖 4-28 烏龍茶乾茶造型

白茶：白毫銀針是單芽的，白牡丹是一芽一葉。

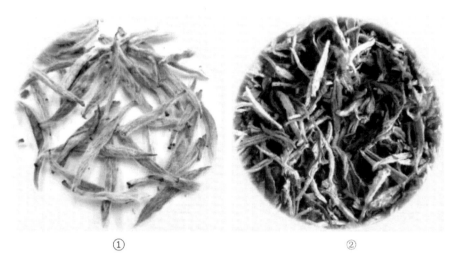

① ②

圖 4-29 白茶乾茶造型

①白毫銀針 ②白牡丹

黃茶：

圖 4-30 黃茶乾茶造型

黑茶：黑茶的形狀，市場上能夠看到的就更多了，特別是現在的普洱茶，各種各樣的形狀都有，傳統的有普洱方茶、沱茶、花卷、湖北的老青茶、米磚、心臟形的緊茶、金尖、康磚。花卷在歷史上是作為中國的邊銷茶，也就是做奶茶的原料。

康磚　　　　　　　　　　金尖　　　　　　　　　　圓餅

米磚　　　　　　　　　　普洱方茶　　　　　　　　老青磚

花卷

圖 4-31 黑茶乾茶造型

三、茶葉品質鑒評

（一）對專業實驗室環境條件要求

1. 面積與環境要求

我們在茶葉品質評判的過程當中，有個專業的實驗室（圖 4-32），實驗室的要求就是房間朝北，光線變化小一點，柔和一點，裡面的空氣要比較好，氣溫控制在 20℃左右，相對濕度 70%，雜訊不超過 50 分貝。這些條件都是人體感覺最舒適的條件，就是讓你在一個很舒服的環境當中來判別這個茶葉品質的好壞，判別出來的結果也會比較準確。另外面積要求 15 平方公尺以上。

圖 4-32 浙江大學茶學系本科生茶葉審評教學實驗室（上）和科研用茶葉審評室（下）

2. 設備用具與擺放

評茶設備包括乾評台、濕評台，圖 4-33 中桌面黑的是乾評台，白的是濕評台。還有一些專業的器具，審評盤是白色的，審評的杯碗是專用的，然後是葉底盤。先用黑色的 100×100 毫米的葉底盤，此盤市場上沒有銷售，需要自己加工。然後再用搪瓷盤，規格比較多，標準是 230×170×20 毫米，加水讓葉底在盤中漂浮仔細鑒評。除這些以外，還要天平、計時器、燒水壺等。用具不複雜，但要專業，這些在中國標準是有規定的。

圖 4-33 茶葉審評用具

（二）茶葉品質的鑒定方法

茶葉品質的鑒定方法就是我們怎麼樣去鑒別茶葉。茶葉外觀就是去看形狀，比如龍井是扁的，碧螺春是曲卷如螺的，太湖翠竹是月牙形的。先看外觀，第二看嫩度，協力廠商面看顏色，就是乾茶的顏色，第四是看整碎度。濕評就是開湯之後，評香，評湯色，評滋味，評葉底，茶葉審評就是看外觀和內質。鑒定的方法和技術主要是指先評內質，後評外形。這主要是擔心受主觀影響，看了這個茶以後很漂亮，就想這個茶肯定很好喝，但是其實不一定，所以為防止先入為主，先評內質，後評外形。

1. 內質審評

內質的審評首先評湯色，然後是香氣審評 3 次：熱嗅、溫嗅、冷嗅，其中在溫嗅之後

評滋味，滋味評好之後評冷嗅，最後看葉底，就是泡好之後的茶渣。

　　在茶葉鑒評之前我們先要進行茶湯的準備，標準的方法是稱 3 克茶葉，放在 150 毫升的標準杯當中，加入沸水，沖泡 2 分鐘到 5 分鐘，然後濾出茶湯，按照湯色、香氣、滋味、葉底進行評判。這裡要注意的是，假如說我們自己品飲的話綠茶不一定要衝沸水，但是我們在鑒定品質的時候，我們要求沸水，因為沸水沖下去最能夠去體會它最本質的品質，假如說有些缺點在開水下是容易暴露出來的，而用七八十度的水是不一定能夠表現出來的。所以我們喝茶的時候，是用 80℃、90℃或者 95℃的水去泡綠茶以及一部分紅茶，那麼我們審評的時候，就要 100℃的水。觀察湯色，先看湯的類型，然後看亮的程度，湯的類型沒有好壞之分，但是明亮的程度有好壞之分，好的茶是比較亮的。像圖 4-34 中，綠茶的湯色，左邊這個湯很漂亮，右邊這個相對要次一點。

　　黑茶渥堆變化過程當中茶葉的色度會變化，所以我們就觀看它的色度，觀看它的明亮度（圖 4-35）。

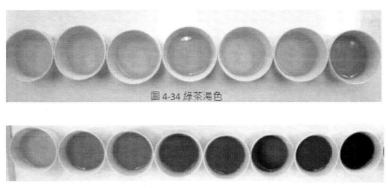

圖 4-34 綠茶湯色

圖 4-35 黑茶湯色

　　香氣的審評，我們主要評香氣的高低、純正，純正就是沒有不好的味道，沒有雜味。然後評香型，看持久性。我們去辨茶香氣的時候，熱的時候可以辨香氣有沒有不良的雜的味道，溫嗅的時候一般是 45℃到 50℃，熱嗅的時候是 70℃左右，冷嗅就是室溫。溫嗅的時候，評香氣的類型、品質的高低。冷嗅的時候，評持久性。不同的茶香氣是不一樣的，綠茶有嫩香，紅茶是比較甜香的，烏龍茶是各種各樣的花香，普洱茶是陳香，黃茶是甜香。

　　滋味審評就是我們怎麼樣去辨別茶好喝不好喝。如果我們從消費的角度可以簡單講自己喜不喜歡，從滋味審評的專業角度講你還要辨別它味道的類型——濃的還是淡的，醇的還是澀的。一般是喝 5 毫升茶湯，還要停頓 1 到 2 秒鐘，因為舌頭對滋味的感覺各個部位

是不一樣的，所以不是直接就喝下去，讓茶湯先後在舌尖兩側和舌根滾動，要體會一下，感受一下茶中的香和味。

另外，評葉底，看葉底的嫩度（圖4-36）、均勻度和色澤（圖4-37）。鑒定的時候，要把形狀、嫩度鑒定出來，把色澤描述出來。

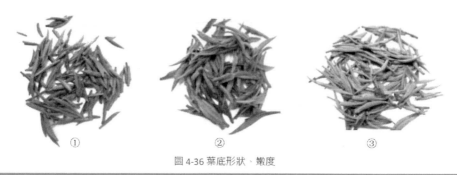

圖4-36 葉底形狀、嫩度

①單芽 ②一芽二葉 ③一芽一葉為主

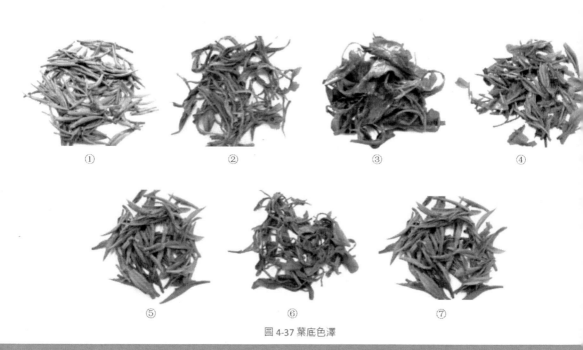

圖4-37 葉底色澤

①翠綠 ②黃綠 ③綠 ④嫩黃 ⑤嫩綠 ⑥青綠 ⑦尚嫩綠

2. 外形審評

外形從形狀、嫩度、色澤、整碎、淨度去看（圖 4-38）。以下四個茶都是名優茶，色澤分別是深綠、翠綠、銀綠、嫩綠。

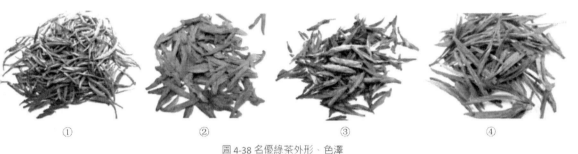

① ② ③ ④

圖 4-38 名優綠茶外形、色澤

①深綠　②翠綠　③銀綠　④嫩綠

（三）茶葉品質審評的結果評判

審評之後，我們自己在家裡喝就說，這個好喝，這個不好喝；專業的話，就要出一個審評結果。審評的結果，有這麼幾個方面。

1. 定等級

第一，定等級，定等級叫對樣評茶，就是說茶的等級要根據標準樣來定。比如龍井茶分為特級、一級、二級、三級、四級、標準級（圖 4-39）。有個法定的質控單位制訂的寶

① ② ③ ④ ⑤

圖 4-39 西湖龍井茶實物標準樣

①特級龍井　②一級龍井茶　③二級龍井茶　④三級龍井茶　⑤四級龍井茶

物樣在這裡，假如說去一個市場買龍井茶，那麼就對著這個標準樣去對外形，比如說比一級低、比二級高，然後在開湯之後再來比較，假如說外形和內質都是處於一級與二級之間，那麼這個茶就是二級。這是因為，我們的標準樣是最低標準樣，從現在標準的判斷來說，只要低於一級不管是不是靠近一級，也是二級。有人認為這樣吃虧了，但是品質在生產的過程中要做到品質控制，不能隨意做出來銷售，要有控制地做成不同級別。如果是農戶進行茶葉銷售，生產比較簡陋，他（她）對級別就不是很清楚；但是作為大公司或是規範的企業，它對茶葉的標準應該是清楚的，這也是茶葉審評中要做的對品質進行判斷的內容。

2. 判斷是否合格

第二，判斷是否合格，判斷 A 茶是不是 B 茶，這也需要通過標準來判斷。從 8 個方面去判斷，先從外觀的形狀，其次是外觀的顏色、整碎度、淨度；內質則是湯色、香氣、滋味、葉底這 4 個方面。然後進行判斷，就是以標準樣為水平進行對照，根據比標準樣好、好一點、好較多、好很多這樣進行判斷，有相當、稍高、較高、高、稍低、較低、低這七個檔次。如表 4-1 中這個樣品，形狀相當得零分，比它好一點就是 +1，差一點就是 -1。8 個因數都打分後，加起來正負絕對值在 3 分之內即 2 分、1 分或者 0 分，這個茶就是合格的，也就是 A 茶就是 B 茶。假如說加出來是 3 分，A 茶就不是 B 茶，正 3 分那說明它好，負 3 分說明它差，這兩個茶不是同一個茶。

茶樣	形狀	色澤	整碎	淨度	湯色	香氣	滋味	葉底	判定結果
樣品一	0	1	0	-1	+1	+1	0	-1	1 合格
樣品二	-1	0	0	+1	0	-2	-1	0	-3 不合格
樣品三	+1	+1	-1	-3	+1	-1	1	-1	-2 不合格

表 4-1 茶葉對樣評茶判定例子

3. 品質名次排列

第三，品質名次排列，就是說把它排一二三四五名次，我們經常說的茶王是怎麼評出來的，就是通過這個名次進行排列。排列的方法就是得分，得分的計算，名優綠茶是按照下述公式：

名優綠茶樣品得分 =Σ（25A+25B+10C+30D+10E）/100

　　權數是全國統一的，有全國的標準；ABCDE 是各個因數，就是外形、香氣、湯色、滋味、葉底的得分。得分是評茶師通過感官審評打出來的分數，參加審評的每位評茶師各自打分，去掉一個最高分，去掉一個最低分，得出平均分。也有分組審評，將參加審評的人員分成 A、B 兩組，將 A、B 兩組的分進行比較，相差 3 分以上重評，3 分以內則取平均。還有單一人評，其他人進行調整。結果計算時，每一個茶，例如 ABC 樣，評茶員進行審評之後各有 5 個分數，這 5 個分數按照它的權數進行計算得到一個分數，按分數高低進行名次排列。打分需要評茶師有多年的經驗的積累，有一個評判的標準，這樣打出來的分數就是你這個茶的品質的排位。圖 4-40 是茶葉審評的一些圖片。

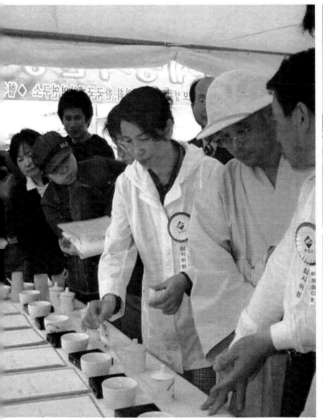

圖 4-40 茶葉審評圖片

 茶知識漫談

★ 茶品鑒晉級

　　要把茶葉的品質特徵認識得更加清楚，可以通過以下兩條途徑：第一條途徑就是參加國家的職業資格證書的獲取的培訓和考試，與茶葉相關的職業資格證書如圖 4-41 所示；另外一條途徑可以到相關院校的茶學專業去旁聽茶葉品鑒課或者審評與檢驗課，這樣可幫助你學會怎麼樣品評茶葉。

評茶員系列	茶藝師系列	級別
初級評茶員	初級茶藝師	國家職業資格五級
中級評茶員	中級茶藝師	國家職業資格四級
高級評茶員	高級茶藝師	國家職業資格三級
評茶師	茶藝技師	國家職業資格二級
高級評茶師	高級茶藝技師	國家職業資格一級
發證機構：國家勞動和社會保障部		

圖 4-41 與茶葉相關的國家職業資格證書

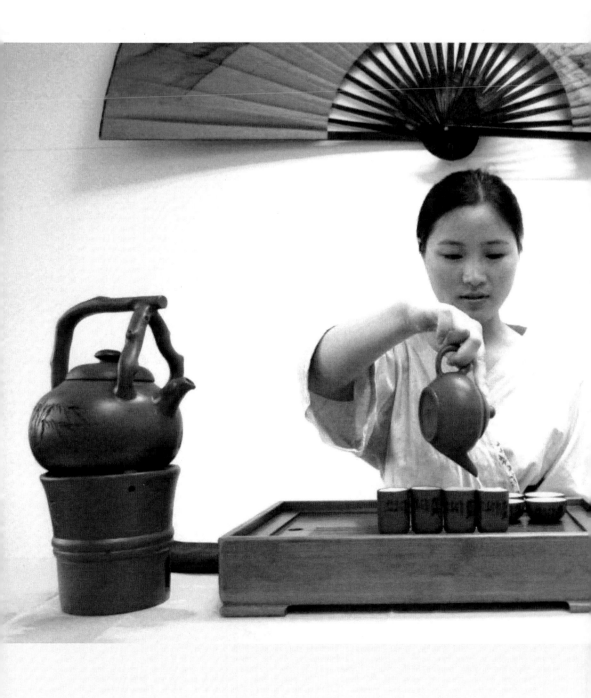

第五講
一泡一飲好茶香：
從合理選茶到科學泡茶

喝茶是一種生活，泡茶是一門學問，那麼，日常生活中我們喝茶喝對了嗎？怎樣才能泡好茶呢？茶藝的禮、藝、和、美是如何體現的？不同的茶的沖泡又有何不同？

本講介紹了如何選茶、存茶和泡茶，並從科學角度就泡茶的其他兩大影響因素（器和水）進行闡述，同時也介紹了最為經典的三套茶藝，即名優綠茶的杯泡茶藝、花茶的蓋碗沖泡茶藝和烏龍茶的紫砂壺泡沖茶藝及其蘊涵的禮、和、藝、美。

一、合理選茶

首先我們來瞭解一下如何合理選茶。

大家選茶的時候要考慮以下三個方面：第一要考慮茶葉品質；第二要知道茶葉怎麼品鑒；第三要瞭解茶葉怎樣儲存和保鮮。

（一）茶葉品質

合理選茶裡面第一點，一定要關注品質問題。我們選茶葉的時候口味是很重要，但是更重要的是安全問題。所以，我們選茶葉首先需要考慮茶葉優質安全。

如何保證茶葉的安全？建議大家到市場上去買茶葉的時候一定要認識一些標誌（圖5-1）。第一個標誌就是 QS 標誌，在商場裡或者市場上買的茶葉一般有包裝的一定有這個標誌。如果沒有這個標誌，表示這個茶葉可能是三無產品。QS 標誌叫做食品市場准入標志，這是我們國家施行了將近 10 年的一個制度。所以，保證茶葉安全第一個必須要看到的是 QS 標誌。另外，在食品裡面茶葉的安全是比較好的，除了 QS 認證外，它還有無公害認證、綠色食品認證、有機茶的認證、原產地認證等。特別是有機茶不施任何的化肥和農藥，在所有的食品裡面，茶葉的有機比例是最高的。

圖 5-1 茶產品安全認證標誌

那麼，當前我們國家茶葉品質問題主要有哪些呢？

第一個是感官品質，即有些茶葉本來是二級的當成一級或者特級以次充好去賣，或者以假亂真，比如把其他周邊的茶葉當成西湖龍井。

第二個是少數茶產品的重金屬超標問題，主要是鉛超標。尤其是一些在公路邊上的茶園，因汽車尾氣很容易導致茶產品鉛超標。

第三個是少數茶葉農藥殘留超標問題，是我們老百姓最關心的。

大概在五六年以前，很多新聞記者在炒作說茶葉不能喝，說喝茶葉相當於喝農藥，他們覺得茶葉裡面全是農藥水。

現在可以告訴大家，中國茶葉的農藥殘留的合格率在 95% 以上，但還有 5% 不合格。在全國茶葉農藥殘留檢測裡面，花茶和烏龍茶不合格率最高，就是這 5% 的不合格率主要集中在這兩類茶裡面。江浙一帶綠茶產區的茶葉尤其名優綠茶沒什麼農藥殘留問題，因為春茶是不施農藥、化肥的。

第四個是添加非茶類物質現象時有發生。有一些地方的不法商販把不是茶葉的東西加到茶葉裡面，像加滑石粉、糯米粉、白砂糖、香精等。據瞭解，有一個縣的政府允許把白糖加到茶葉裡面，允許添加的標準是 100 斤茶葉裡可以加 3 斤。所以，有時候夏天我們去市場上，抓一把茶葉發現茶葉很黏，表示茶葉中白糖加得太多了。我們也向當地的政府反映了這個問題，目前已經得到解決。

總體來講，中國茶葉產品品質的合格率近 20 年是在上升的。國家茶葉品質監督檢驗中心主任鄭國建提供的資料表明，20 世紀 90 年代開始整個茶葉產品品質徘徊不前，總體品質比較差，到本世紀以來茶產品品質穩步提升，如圖 5-2 所示。

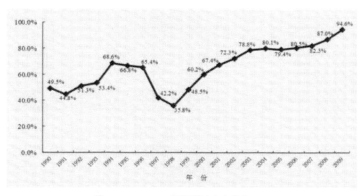

圖 5-2 1990—2009 年茶葉綜合合格率

所以,鄭國建老師的一個結論就是茶葉品質已經非常安全,可以告訴老百姓大膽喝茶、放心喝茶。

(二)茶葉品鑒

我們要學會品鑒,就是懂得怎麼樣品鑒茶葉的色香味形,主要是通過利用感官品茶,即乾看茶葉外形,主要指造型、色澤、嫩度、整碎、淨度;濕看茶葉開湯,主要指聞香、嘗味、看葉底(圖5-3)。此內容在第四講已經扼要介紹,請讀者參閱前文。

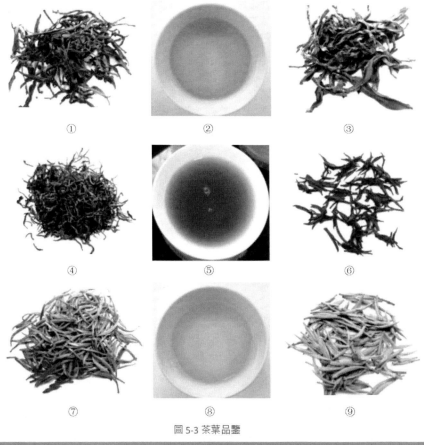

①　②　③

④　⑤　⑥

⑦　⑧　⑨

圖5-3 茶葉品鑒

①鳳凰單叢乾茶　②鳳凰單叢湯色　③鳳凰單叢葉底　④紅茶乾茶
⑤紅茶湯色　⑥紅茶葉底　⑦綠茶乾茶　⑧綠茶湯色　⑨綠茶葉底

（三）茶葉儲藏和保鮮

　　茶葉儲藏，主要注意密封、避光、防異味。通常用的儲藏方法有以下幾種：專用冷藏庫冷藏法，庫內相對濕度控制在 65% 以下，溫度 4℃～ 10℃為宜；真空和抽氣充氮儲藏；除氧劑除氧保鮮法；家庭用儲藏保鮮方法：冰箱冷藏法、石灰缸 / 壇法、矽膠法、炭貯法。

　　我們家庭最常規、最簡單、最有效的茶葉儲藏保鮮方法就是冰箱冷藏，但是要注意不要冷凍，而是放在冰箱冷藏。這是因為茶葉裡面含有水分大概 6% 到 7%，零度以下茶葉就會結冰，那麼將茶葉從冰箱裡拿出來以後，溫度突然升高，細胞會被破壞掉，進而損壞茶葉，反而不利於保存。

二、科學泡茶

（一）科學泡茶──器

　　科學地泡茶第一個要講究的就是茶具，現在我們生活上最容易碰到的 3 種茶具是玻璃杯、紫砂壺及瓷蓋碗。用玻璃杯泡茶，我們叫做杯泡。大部分綠茶都適合杯泡，一些黃茶或者輕發酵的白茶也適合用玻璃杯泡。如果不講究一些，所有的茶類都可以用玻璃杯去泡。但是，對於烏龍茶或者普洱茶，杯泡可能會影響它的色香味，尤其是茶葉的香氣。用玻璃杯泡的綠茶尤其名優綠茶非常漂亮。很多人講君山銀針如果泡在杯子裡可以三起三落，有些人叫做「金槍林立」。大家看一下（如圖 5-4 所示），這就是名優綠茶包括一些白茶或者黃茶用玻璃杯沖泡的形態，非常漂亮。

圖 5-4 玻璃杯沖泡單芽綠茶

　　工夫茶比如說紅茶、烏龍茶則適合紫砂壺沖泡，也就是壺泡，除紫砂壺泡外還有其他的壺泡。蓋碗也是適合泡各類茶葉的，不過綠茶和茉莉花茶用得相對會多一些。名優綠茶也可以用蓋碗泡，但是蓋子蓋的時間、要不要蓋、什麼時間蓋及蓋的水溫多少都是有講究的。

　　下面是一些茶具組合的圖片（圖 5-5、5-6、5-7），請大家欣賞一下。

圖 5-5 沖泡器具欣賞（1）

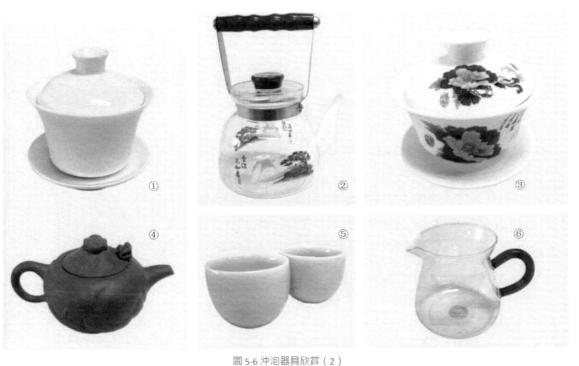

圖5-6 沖泡器具欣賞（2）

①白瓷蓋碗 ②玻璃提梁壺 ③粉彩蓋碗 ④陶藝壺 ⑤青瓷杯 ⑥公道杯

圖5-7 沖泡器具欣賞（3）

（二）科學泡茶——水質

1. 水質

科學泡茶的第二方面要講究水質。在古代，我們的先人就知道水對茶非常重要。像明朝張大複有句話「茶性必發于水，八分之茶，遇十分之水，茶亦十分；八分之水，試十分之茶，茶只八分」。這句話的意思就是，水質比較好的話，茶葉稍微差一點，這杯茶依然會比較好喝；而如果茶葉很好，水質不好，這杯茶可能也不好喝。陸羽《茶經》裡面也有講什麼樣的水質泡茶會比較好，即：「其水，用山水上，江水中，井水下。」

我們經常會聽到杭州的西湖雙絕——龍井茶和虎跑水，就是好茶跟好水要相得益彰。「蒙頂山上茶，揚子江中水」也是這個意思。我們泡茶的用水要求乾淨、清潔、沒有異味，就是符合飲用水的標準，這個是最低要求。所以，用礦泉水、純淨水等去泡茶就比較合適。

2. 水溫

水溫的高低跟品茶的口感也有很大的關係。如果名優綠茶用100℃的水溫去泡，茶味就會受到很大的影響，裡面的維生素 C 會受到破壞，會造成熟湯失味，好的茶葉味道會損失掉。如果水溫太低，會使得有些茶葉成分泡不出來，就是我們想喝的對身體有保健作用的功能成分和營養成分沒有充分地泡出來。

那麼多少溫度才是水溫適當呢？一般來講比較嫩的茶葉如名優綠茶，水溫可以低一點，比較成熟的葉片做的茶葉水溫要高一些。通常名優綠茶，水溫八十幾攝氏度就可以了，如安吉白茶，這種茶葉非常嫩，氨基酸含量很高，茶多酚含量又不多，沖泡水溫可以更低一點，六十幾攝氏度就可以了。普洱茶跟紅茶及重發酵的烏龍茶，沖泡水溫相對高一些比較好。所以，總的一個原則是名優綠茶嫩的水溫低一些，比較成熟的水溫高一些。

3. 茶水比

茶水比對茶的品質也很有關係，不同的茶類的茶水比完全不一樣。一般的紅、綠茶的茶水比是 1：50，就是 3g 茶葉用 150ml 水去泡。但是在生活中，水可以稍微多一點，即 3g 茶葉可以加 180 ～ 200ml 水，茶水比可以達到 1：60 到 70，可能會比較合適一些。而白茶、

普洱茶、烏龍茶等，這些茶在我們江浙這一帶茶水比大一些。而在生產這些茶的地方多用壺泡的，茶水比也會大一些，投茶量可能為壺的 2/3，但出湯時間很短，一般不超過 30 秒。

4. 沖泡時間

沖泡時間也很有講究。一般的茶葉，就我們杯泡的這種茶葉泡個兩三分鐘就可以喝了。但是，特殊的人群如我們前面講到的痛風病人或者神經衰弱的人，那有可能需要泡個一分半鐘，然後把第一杯倒掉再去沖泡，這樣可能會比較好一些，因可將大部分的咖啡鹼沖掉。白茶跟烏龍茶可以沖泡很多次，比如第一次泡了半分鐘，把茶湯倒出來，第二、第三、第四次出湯時間相對要延長 15 秒到 25 秒。普洱茶能否出湯是根據我們泡的這個茶湯的顏色去判定的。如果你覺得這個茶湯已經是葡萄酒的顏色了，就可以把茶湯倒出來。不同的泡茶時間對茶湯的顏色影響非常大，大家看一下圖 5-8，熟普洱沖泡 25 秒、3 分鐘後，茶湯顏色差異還是非常明顯。

但是，不同的茶葉沖泡時間對湯色的影響也不一樣。你看圖 5-9 同樣都是熟普洱，前面 20 秒茶湯就這麼濃，後面泡了 40 秒，茶湯還是比較淡。所以，應該根據不同的茶葉泡茶時間去熟悉這個茶葉特點。

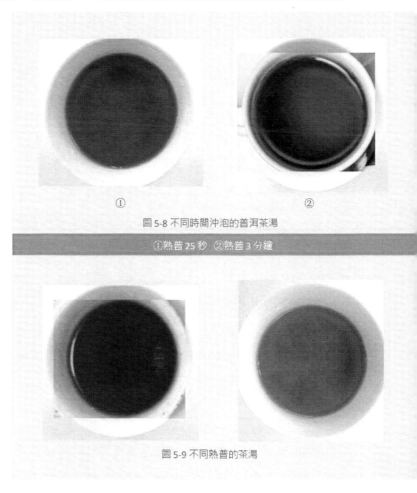

①　　　　　②

圖 5-8 不同時間沖泡的普洱茶湯

①熟普 25 秒　②熟普 3 分鐘

圖 5-9 不同熟普的茶湯

5. 沖泡次數

一般而言，茶葉沖泡的次數是 3 次，烏龍茶可以泡四五次。你如果去安溪鐵觀音（產地）那邊，茶藝師會告訴你鐵觀音可以沖 10 泡，而且每泡都有一個故事，她覺得鐵觀音裡面的東西很多。普洱茶沖泡次數也由個人的口味決定。所以，不同的沖泡次數要根據個人的口感及投茶量進行調整。但若你早晨泡一杯茶，然後不斷續水喝到下午，這種 n 次沖泡且不說滋味差還會沖泡出一些不好的成分來。

6. 沖泡方法

泡茶的方法有很多講究，如我們說客來敬茶，如果把茶水倒得很滿敬給客人，這個可能不是很有禮貌。一般敬茶我們倒七八分滿就可以了，我們叫做淺茶滿酒，酒可以給客人倒滿。如果你把茶水倒得很滿，表示你不是很歡迎客人的意思。

三、茶藝欣賞

以下是 3 種茶藝的演示：綠茶的玻璃杯泡法，程式有十幾道（圖 5-10）；花茶的茶藝表演，用蓋碗（圖 5-11）；烏龍茶沖泡方法用的是壺泡（圖 5-12）。這 3 套茶藝是最基本的茶藝。

★ 名優綠茶玻璃杯沖泡法

綠茶是中國內銷最大宗茶類，其類型品種非常豐富，以春茶品質最佳。泡飲名優綠茶應重點欣賞其色綠、形美、湯鮮及新茶香。最早記載壺泡綠茶法的是明代張源《茶錄》一書，比較詳細地介紹了當時用茶壺沖泡綠茶的方法。明代陳師著《茶考》一書記載了最早的杯泡綠茶法：杭俗烹茶，用細茗置茶甌，以沸湯點之，名為撮泡。「現在，常用無蓋的茶杯、茶碗沖泡，以免將茶葉悶黃，同時也便於聞香。透明玻璃杯可以充分欣賞嫩芽浮沉舒展的情景，精緻的青瓷茶碗能襯托湯色，是很不錯的選擇。現介紹的"浸潤沖泡法"，在沸湯沖泡前增加了浸潤泡過程，使茶葉充分舒展，讓品茗者在

頭泡時便能深切體味新茶真味。這一沖泡法適用於各種名優綠茶的沖泡。

（1）茶具配置（以透明玻璃杯具為例）

茶盤、玻璃杯、杯托、茶匙、茶荷、茶樣罐、水壺、茶巾、茶巾盤、泡茶巾。

茶具的選用，無蓋瓷杯、瓷碗、蓋碗（泡時不用蓋）均可，宜選白瓷、青瓷或青花及素色花紋瓷具，圖案過分華麗奪目者不宜。茶樣罐、水壺也應與主茶具保持同樣風格。

（2）沖泡技藝

①備具 將3只玻璃杯杯口向下置杯托內，成直線狀擺在茶盤斜對角線位置（左低右高）；茶盤左上方擺放茶樣罐；中下方置茶巾盤（內置茶巾），上疊放茶荷及茶匙；右下角放水壺。擺放完畢後覆以大塊的泡茶巾（防灰、美觀），置桌面備用。

②備水盡可能選用清潔的天然水。有條件的茶藝館應安裝水過濾設施，家庭自用可自汲泉水或購買瓶裝泉水。習茶是一種不注重結局而追求過程美的享受，喜歡就不會覺得麻煩（如果覺得麻煩，只是尚未樂在其中耳）。急火煮水至沸騰，沖入熱水瓶備用。泡茶前先用少許開水溫壺，再倒入煮開的水儲存。這一點在氣溫較低時十分重要，溫熱後的水壺儲水可避免水溫下降過快（開水壺中水溫應控制在85℃左右）。

③布具 分賓主落座後，沖泡者揭去泡茶巾疊放在茶盤右側桌面上；雙手（在泡茶過程中強調用雙手做動作，一則顯得穩重，二則表示敬意）將水壺移到茶盤右側桌面；將茶荷、茶匙擺放在茶盤後方左側，茶巾盤放在茶盤後方右側；將茶樣罐放到茶盤左側上方桌面上；用雙手按從右到左的順序將茶杯翻正。

④賞茶 將賞茶荷奉給來賓，請他們欣賞茶的外形、色澤及嗅聞幹茶。

⑤置茶 用前文介紹的茶荷、茶匙置茶手法，用茶匙將茶葉從茶樣罐中撥入茶荷中，再分放各杯中。一般的茶水比例為1克：50毫升，每杯用茶葉2 ～ 3克。蓋好茶樣罐並復位。

⑥賞茶 雙手將玻璃杯奉給來賓，敬請欣賞幹茶外形、色澤及嗅聞幹茶香。賞畢按原順序雙手收回茶杯。

⑦浸潤泡 以回轉手法向玻璃杯內注入少量開水（水量為杯子容量的1/4左右），目的是使茶葉充分浸潤，促使可溶物質析出。浸潤泡時間約20 ～ 60秒，可視茶葉的緊結程度而定。

⑧搖香 左手托住茶杯杯底，右手輕握杯身基部，運用右手手腕逆時針轉動茶杯，

左手輕搭杯底作相應運動。此時杯中茶葉吸水，開始散發出香氣。搖畢可依次將茶杯
奉給來賓，敬請品評茶之初香。隨後依次收回茶杯。

⑨沖泡 雙手取茶巾，斜放在左手手指部位；右手執水壺，左手以茶巾部位托在壺
底，雙手用鳳凰三點頭手法，高沖低斟將開水沖入茶杯，應使茶葉上下翻動。不用茶
巾時，左手半握拳搭在桌沿，右手執水壺單手用鳳凰三點頭手法沖泡。這一手法除具
有禮儀內涵外，還有利用水的衝力來均勻茶湯濃度的功效。沖泡水量控制在總容量的
七成即可，一則避免奉茶時有如履薄冰、戰戰兢兢的窘態，二則向來有「淺茶滿酒」
之說、七分茶三分情之意。

⑩奉茶 雙手將泡好的茶依次敬給來賓。這是一個賓主融洽交流的過程，奉茶者
行伸掌禮請用茶，接茶者點頭微笑表示謝意，或答以伸掌禮。

⑪品飲 接過一杯春茗，觀其湯色碧綠清亮，聞其香氣清如幽蘭；淺啜一口，溫香
軟玉如含嬰兒舌，深深吸一口氣，茶湯由舌尖溫至舌根，輕輕的苦、微微的澀，然而

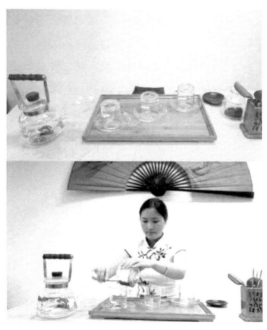
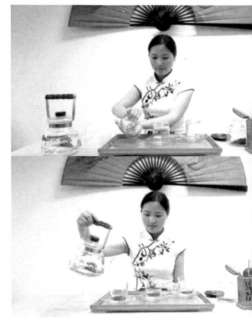

圖5-10 綠茶茶藝程序展示

細品卻似甘露。

⑫續水 奉茶者應該留意，當品飲者茶杯中只餘 1/3 左右茶湯時，就該續水了。續水前應將水壺中未用盡的溫水倒掉，重新注入開水。溫度高一些的水才能使續水後茶湯的溫度仍保持在 80℃左右，同時保證第二泡的濃度。一般每杯茶可續水兩次（或應來賓的要求而定），續水仍用鳳凰三點頭手法。

⑬複品 名優綠茶的第二、三泡，如果沖泡者能將茶湯濃度與第一泡保持相近，則品者可進一步體會甘甜回味，當然鮮味與香味略遜一籌。第三道茶淡若微風，靜心體會，這個淡絕非寡淡，而是沖淡之氣的淡。

⑭淨具 每次沖泡完畢，應將所用茶器具收放原位，對茶壺、茶杯等使用過的器具一一清洗，提倡使用消毒櫃進行消毒，這一點對於營業性茶藝館而言更為重要。淨具畢蓋上泡茶巾以備下次使用。

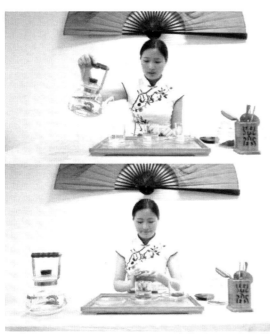

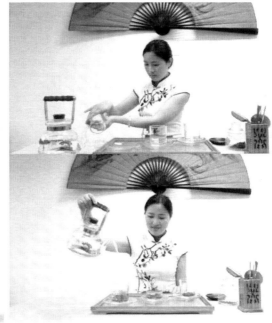

★ 花茶蓋碗沖泡法

①備具 將 3 套蓋碗連托成三角狀擺在茶盤中心位置，近泡茶者處略低，蓋與碗內壁留出一小隙；茶盤內左上方擺放茶箸匙筒；蓋碗右下方放茶巾盤（內置茶巾）；水盂放在茶盤內右上方；開水壺放在茶盤內右下方，預先注少許熱水溫壺。擺放完畢後覆以大塊的泡茶巾（防灰、美觀），置桌面備用。待來賓選點花茶後，將消毒後的茶具擺置好，雙手捧至來賓就座桌面一端。

②布具 分賓主落座後，泡茶者揭去泡茶巾，折疊放在茶盤右側靠後桌面；將茶樣罐、茶箸匙筒等移放至茶盤左側桌面；開水壺放在茶盤右側前方桌面，水盂放在開水壺後面；將茶巾盤（內有茶巾）移至茶盤後方右側桌面。茶盤內現僅餘 3 套蓋碗，將之稍作調整，分散但仍作三角形擺放。分散擺放不但美觀，而且揭開蓋子擱靠在杯托一側後，彼此不會磕碰。

③備水 將開水壺中溫壺的水倒入水盂，沖入剛煮沸的開水。另用熱水瓶貯開水放在旁邊備用。

④溫蓋碗 參見泡茶基本手法，將蓋子反面朝上的蓋碗一一溫熱。這裡附帶介紹當蓋碗的蓋子正面朝上時的溫具手法：

——揭蓋沖水：左手食指按住蓋鈕中心下凹處，大拇指及中指扣住蓋鈕兩側輕輕提起，使碗蓋左高右低懸於碗上方；右手提開水壺用回轉手法向碗內注水，至總容量的 1/3 後提腕斷流，開水壺復位的同時左手將蓋放回蓋好。

——燙碗：參見泡茶基本手法。

——開蓋：左手提蓋（手法同前揭蓋）同時向內轉動手腕（即左手順時針、右手逆時針）回轉一圈，將碗蓋按拋物線軌跡擱放在托碟左側。如右手提蓋則將之擱放在托碟右側。

——沥水：右手虎口分開，大拇指與食指、中指搭在蓋碗碗身兩側基部，左手托在碗左側底部邊緣，雙手端起蓋碗至水盂上方；右手腕向內轉令碗口朝左，邊旋轉邊倒水。倒畢蓋碗復位。

⑤置茶 用茶匙從茶樣罐中取茶葉直接投放蓋碗中，通常 150 毫升容量的蓋碗投茶 2 克。

⑥沖泡 水溫宜控制在 90℃～ 95℃。用單手或雙手迴旋沖泡法，依次向蓋碗內

注入約容量 1/4 的開水；再用鳳凰三點頭手法，依次向蓋碗內注水至七分滿。如果茶葉類似珍珠形狀不易展開的，應在迴旋沖泡後加蓋，用搖香手法令茶葉充分吸水浸潤；然後揭蓋，再用鳳凰三點頭手法注開水。

⑦示飲 考慮到蓋碗使用的非普遍性，泡者不妨先示範飲茶動作，令不太瞭解蓋碗正確持飲方法的來賓有個初步印象，不至於太尷尬。女士雙手將蓋碗連托端起，擺放在左手前四指部位（此時左手如同掬著一捧水似的），右手腕向內一轉搭放在蓋碗上，用大拇指、食指及中指拿住蓋鈕，向右下方輕按，令碗蓋左側蓋沿部分浸入茶湯中；複再向左下方輕按，令碗蓋左側蓋沿部分浸入茶湯中；接著右手順勢揭開碗蓋，將碗蓋內側朝向自己，湊近鼻端左右平移，嗅聞茶香；然後撇去茶湯表面浮葉（動作由內向外共 3 次），邊撇邊觀賞湯色；最後將碗蓋左低右高斜蓋在碗上（蓋碗左側留一小隙）。賞茶已畢，開始品飲時右手虎口分開，大拇指和中指分搭蓋碗兩側碗沿下方，食指輕按蓋鈕，提蓋碗向內轉 90°（虎口必須朝向自己，這樣飲茶時手掌會將嘴部掩住，顯得高雅），從小隙處小口啜飲。端托碟的左手與提蓋的右手無名指與小指可微微外翹做蘭花指狀。男士用蓋碗喝茶可用單手，左手半握拳搭在左胸前桌沿上，不用端起托碟；右手飲茶手法同女士。

⑧奉茶 雙手連托端起蓋碗，將泡好的茶依次敬給來賓，行伸掌禮請用茶；接茶者宜點頭微笑或答以伸掌禮表示謝意。

⑨品飲 手法同上文「示飲」。聞香、觀色、啜飲。動作要舒緩輕柔，不宜大大咧咧隨意將蓋子一揭，抄起蓋碗來牛飲。以茶解渴時當然不必講究動作，如今品茶是享受過程。

⑩續水 蓋碗茶一般續水兩次，也可按來賓要求而定。泡茶者用左手大拇指、食指、中指拿住碗蓋提鈕，將碗蓋提起並斜擋在蓋碗左側；右手提開水壺高沖低斟向蓋碗內注水。即使有少量開水濺出，也會被碗蓋擋住。續水畢，飲者複品。

⑪淨具 每次沖泡完畢，應將所用茶器具收放原位，對茶壺、茶杯等使用過的器具一一清洗。

圖5-11 花茶茶藝程序展示

★ 烏龍茶壺盅雙杯沖泡法

雙層茶盤、小茶盤、茶壺、茶盅、濾網、品茗杯、聞香杯、杯托、煮水器、茶匙筒。

①備具 泡茶台下放置一隻水盂，式樣不拘。泡茶台居中擺放雙層茶盤。茶盤內左側前方放茶匙筒，後方放茶樣罐；茶盤中部前方並列反扣 5 只聞香杯，中部後方放折疊茶巾 1 塊，茶巾上橫向反疊 5 只茶託，在聞香杯與茶託之間，前 3 後 2 反扣 5 只品茗杯；茶盤右側前方反扣濾網及茶盅，右側後方放茶壺。另取小茶盤豎放在大茶盤右側桌面，內放煮水器及火柴。如果泡茶台較小，可於座位右側另置小茶几或特製爐架等擺放煮水器及火柴等。擺放完畢後覆蓋上泡茶巾備用。

②配點 由於烏龍茶濃郁而收斂性強，空腹飲用或不習慣飲濃茶者喝下易造成胃部不適，因此特別需要配備茶點。在泡茶台茶盤前方可放 4 碟茶食與 1 只水果盤。茶食宜用甜或甜酸味的小食品，如豆沙羊羹、栗子羹、花生酥等，水果如草莓、葡萄、金橘等小果形的，洗淨直接擺放即可，大個果形的如西瓜等就去皮切小塊。

③備水 盡可能選用清潔的天然水。

④布具 先提保溫瓶向紫砂大壺內注少許熱水，蕩滌後將棄水倒入水盂，重新倒入熱水擱在點燃的酒精爐上。揭開泡茶巾折疊後放在泡茶台右側桌面上；雙手虎口分開，捏拿住 5 只茶託，向內轉動手腕將之翻正後，移放到小茶盤內煮水器後方右側；用同樣手法將茶巾翻正放在小茶盤內煮水器後方左側；雙手將茶匙筒與茶樣罐移放到雙層茶盤右側前方桌面上；按從右向左順序依次翻正聞香杯；同樣依次將品茗杯一一翻正，並移放到大茶盤內左側後方，擺成梅花形；將茶盅（內置濾網）翻正；將茶壺向左稍前位置移放，應在茶盅與聞香杯的空隙之處。布具完畢應保證來賓可清楚看見茶盤中的 4 樣茶具。

⑤溫壺及品茗杯 左手提蓋鈕揭開茶壺蓋放在茶盤中，右手提開水壺向茶壺內注 2/3 熱水，左手加蓋，右手水壺復位；雙手捧茶壺轉動手腕燙壺後，右手執壺將水注入品茗杯中。

⑥置茶 左手提茶壺蓋鈕揭蓋放茶壺左側茶盤上（蓋鈕朝上）；雙手捧茶樣罐啟蓋，左手橫握罐，右手取茶匙撥取茶葉進茶壺。一般較松的半球形烏龍茶用茶量為茶壺容量的 1/2 左右。當然應視烏龍茶的緊結程度、整碎程度及口味而靈活掌握，如球形及緊結的半球形烏龍茶用量為 1/3 壺，疏鬆的條形烏龍茶用量為 2/3 壺。置茶畢將茶樣罐蓋好復位。

⑦賞茶 雙手捧茶壺奉給來賓，由其傳遞欣賞乾茶外形、色澤及聞乾茶香。賞畢捧回復位。

⑧溫潤泡 右手提開水壺用回轉高沖低斟手法向茶壺內注開水，至九分滿，左手加蓋，右手提開水壺復位；右手迅速握茶壺柄將茶壺內溫潤泡熱水倒入茶盅（內不置濾網）。若第一道分茶不用茶盅，則將溫潤泡熱水倒入聞香杯，倒畢茶壺復位。

⑨沖泡 右手提開水壺，用回轉高沖低斟法向茶壺內注水至滿，開水壺復位，左手加蓋，靜置1分鐘左右。

⑩溫聞香杯 在泡茶等待時，右手執茶盅柄，將茶盅中的溫潤泡熱水一一注入聞香杯。

⑪洗杯 雙手各取一隻聞香杯，將杯口向下撲在品茗杯內熱水中，回轉手腕令聞香杯旋轉，清洗完畢提起聞香杯滴盡殘水後放回原處。依次清洗5只聞香杯後，開始洗品茗杯。手法是：雙手大拇指搭杯沿處、中指扣杯底圈足側拿起胸前最近兩隻品茗杯，將其輕放在前兩隻品茗杯熱水內，食指推動所拿品茗杯外壁，大拇指與中指輔助，三指協同將杯在熱水中清洗一周，然後提杯瀝盡殘水復位；接著取前兩隻品茗杯同時在最前面那只杯中清洗，最後1只品茗杯不滾洗，輕蕩後直接將熱水倒掉。

⑫醴茶 右手執壺將茶湯篩入茶盅（茶盅內有濾網。有時為增強第一道茶的香氣濃度，可略過此步驟而直接分茶，將茶湯醴入聞香杯）。一般的輕發酵烏龍茶在茶湯醴盡後，宜揭開茶壺蓋，令葉底冷卻易於保持其固有的香氣與湯色。

⑬分茶 右手取出濾網倒擱在茶盤上，右手執茶盅依次向聞香杯中斟茶，約九分滿。若直接用茶壺分茶，則用「關公巡城」、「韓信點兵」手法，均分茶湯進各聞香杯，約至九分滿。

⑭奉茶 右手取1只杯托置左掌心平托；右手取1只聞香杯先到茶巾上按一下，吸盡杯底殘水放在杯托左側；右手取1只品茗杯在茶巾上按一下，放杯托右側。雙手捧杯托先收回胸前略頓，再平穩奉至來賓座位桌面。奉茶時應注意，要左手托住杯托，右手夾拿轉動手腕，使聞香杯置於來賓左側，品茗杯在右側，便於來賓取飲，並點頭微笑行伸掌禮。

⑮品飲 接茶者還禮後，右手將品茗杯扣放在聞香杯杯口，接著右手食指與中指夾住聞香杯杯身基部、大拇指按在品茗杯底，向內翻轉手腕令品茗杯在下，左手輕托品茗杯底放回茶託右側；左手扶住品茗杯外側，右手大拇指、食指與中指捏住聞香杯基部，旋轉輕提令茶湯自然流入品茗杯；雙手合掌搓動聞香杯數次，目的是雙手保溫並促使杯底香氣揮發；雙手舉至鼻尖，兩拇指稍分，用力嗅聞杯中香氣。也可單手握杯聞香，手法是右手將聞香杯握在掌心，向內運動手指令聞香杯在手中呈逆時針轉動，

然後舉杯近鼻端，左手擋在聞香杯杯口前方，使香氣集中便於嗅聞。茶葉品質越好則杯底留香越久，可供人細細賞玩良久。將聞香杯放回杯托，右手用「三龍護鼎」法端取品茗杯欣賞湯色後啜飲。

⑯第二、三泡 手法如第一泡，沖泡時間稍長。第二泡需時比第一泡延長 15 秒，第三泡需時比第二泡延長 25 秒。如果茶葉耐泡，可沖泡四五道茶。

⑰淨具 沖泡完畢，將所用茶具收放原位，對茶壺、茶杯等使用過的器具一一清洗。提倡使用消毒櫃進行消毒。覆蓋上泡茶巾以備下次沖泡。

圖5-12 烏龍茶程序展示

如果大家想把茶藝練好，除了剛才講的3套，在規定動作之外其實還有很多地方可以有創意的，包括這個茶席怎麼設計、泡茶有什麼主題等。圖5-13為各地不同的茶藝，現在我覺得中國已經到了「人人展茶藝」這個時代了。我們中國現在經濟社會發展得非常好，一個太平盛世喝茶的時代已經到來了，很多人都願意學茶。所以，如果真正有好的茶藝培訓機構，我覺得其前景會非常好。而且，茶藝學好以後對家庭、對社會的和諧都會有很大的說明。

1

2

3

圖 5-13 各地不同的特色茶藝

①傣族茶藝　②漢代宮廷茶　③農家茶藝　④觀音茶　⑤神仙茶
⑥擂茶　⑦日本茶藝　⑧惠安女兒茶　⑨太極茶道

第六講

因人喝茶：談談健康飲茶

中醫把人體的體質分為九種，那麼不同品質與茶類該如何匹配？環境、體質、工作等個性化特徵越來越明顯的今天，我們該怎樣才能更加科學健康地喝茶？

　　健康飲茶這部分對於每個飲茶人都非常重要，這裡我重點介紹。健康飲茶要根據我們的年齡、性別、體質、工作性質、生活環境及季節的不同有相應的選擇。

一、看茶喝茶

　　看茶喝茶，就是根據不同的茶葉採取相應的方式去喝。大家已經聽了很多次的六大茶的分類了，其實我們從中醫角度看，茶可以分寒性的和溫性的，所以我們把茶葉做了這麼一個圖（圖 6-1），因為很多人喝苦丁茶，尤其在夏季，因此我們把苦丁茶也放進來。

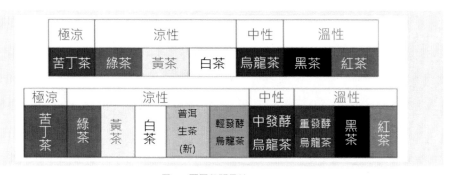

圖 6-1 不同茶類品性

　　如圖 6-1 所示，綠茶、黃茶、白茶屬於涼性的，烏龍茶屬於中性的，黑茶和紅茶屬於溫性的。六大茶類的品性可以從這個角度去考慮，不過可以將茶葉分得更細一些，如普洱茶，生的普洱剛做出來的，其實是綠茶，也是涼性的；普洱熟茶，普洱茶放的時間我覺得 5 年以上的應該屬於溫性茶了。還有烏龍茶也是這樣，輕發酵的烏龍茶，如文山包種茶及我們浙江龍泉的金觀音用玻璃杯泡感覺是綠茶，但是有烏龍茶的香氣，這種茶葉它也應該是涼性茶；而中發酵的烏龍茶則是中性茶。重發酵的茶葉，像我們講的全發酵的紅茶肯定是溫性的了；大部分的黑茶屬於溫性茶。

二、看人喝茶

　　看人喝茶就是我們每個人的體質不一樣，具體的喝茶方式方法也不一樣。有同學告訴我，他一年四季喝菊花茶，但是喉嚨都是痛的，後來去看西醫給他配藥也沒用，後來去看中醫，中醫告訴他，喉嚨痛是因為你每天喝菊花茶引起的。我們通常感覺喝菊花茶對喉嚨有好處，但是菊花茶性太寒對喉嚨不利，菊花茶停掉去喝普洱茶或者烏龍茶或者紅茶他的喉嚨就好了。還有的人喝綠茶會拉肚子，就是因為綠茶品性比較涼。一般喝茶我們覺得是通便的，但是有些人甚至會出現便秘。有些人喝茶會整夜睡不著覺。還有些人喝茶血壓會上升，而我們通常覺得喝茶是降血壓的，但是有些人對咖啡鹼特別敏感所以血壓會上升。還有些人喝茶會喝醉，感覺比酒醉還難受，心慌冒冷汗，這是體質虛弱的人出現的低血糖反應，空腹喝茶尤甚。

　　所以，不同的體質喝的茶不對，可能會出現身體不適的現象。這句話大家理解一下：如果你內火很旺，你還要去喝紅茶，我們叫做火上澆油，就是火氣更旺了；有些體質的人，夏天他吃西瓜或者苦瓜會拉肚子，表示他體質太涼，冬天他要喝綠茶我們覺得是雪上加霜。

　　那麼，這裡有個問題——什麼是體質呢？就是我們生命過程中，在先天稟賦和後天獲得的基礎上所形成的形態結構、生理功能和心理狀態方面綜合起來的相對穩定的固有特質。2009 年 4 月 9 號，我們國家出了一部《中醫體質分類與判定》標準，將人的體質分為 9 種。這 9 種體質類型及其相應的特徵如下圖（圖 6-2）所示。

體質類型	體質特徵和常見表現
1 平和質	面色紅潤、精力充沛，正常體質
2 氣虛質	易感氣不夠用，聲音低，易累，易感冒。脆樓，氣喘吁吁的
3 陽虛質	陽氣不足，胃冷，手，手腳發涼，易大便稀溏
4 陰虛質	內熱，不耐暑熱，易口燥咽乾，手腳心發熱，眼睛乾澀，大便乾結
5 血瘀質	面色偏暗，牙齦出血，易現瘀斑，眼睛有紅絲
6 痰濕質	體型肥胖，腹部肥滿鬆軟，易出汗，面油，嗓子有痰，舌苔較厚
7 濕熱質	濕熱內蘊，面部和鼻尖總是油光發亮，臉上易生粉刺，皮膚易搔癢。常感到口苦、口臭
8 氣鬱質	體型偏瘦，多愁善感，感情脆弱，常感到乳房及兩肋部脹痛
9 特稟質	特異型體質，過敏體質，常鼻塞打噴嚏，易患哮喘，易對藥物、食物、花粉、氣味、季節過敏

圖 6-2 9 種體質類型及其相應的特徵

第一種叫做平和質，是正常的體質，這種體質全部是健康的，到醫院裡都是「免檢產品」。

第二種是氣虛質，這類人氣很虛，感覺自己的氣不夠用，很容易累，很容易感冒。

第三種人叫做陽虛質，是經常能看到的。有時候說你這個人陽虛感覺是在罵你，其實不是這個意思，是指陽氣不足、怕冷，冬天手腳非常冰冷，如果冬天晚上不用溫水去燙一下腳根本睡不著，而且睡到第二天早上可能腳還是涼的。這一類人就是很怕冷。他還有一個特徵，就是每天要上很多次廁所，而且大便不成形。

第四種叫做陰虛質，是跟第三種相反的體質類型。這類人內熱，冬天不怕冷，不耐暑熱，而且容易口乾、喉嚨乾，腳心手心都非常燙，眼睛乾澀，很容易出現便秘。

第五種叫做血瘀質，我們農學院有個老師我覺得他是這一種，他面色很暗，牙齦容易出血。有時候我們在某一個時段也會出現這種情況，稍微捏他的身體一下，他的身體上就會出現一個斑，而且這個斑長時間也褪不掉的。這一類人眼睛裡還有紅絲。

第六種叫做痰濕質，體形肥胖，腹部肥滿鬆軟，很容易出汗，皮膚也容易出油，舌苔非常厚，有時候你跟他講話，感覺他嗓子裡總是有痰的。

第七種是濕熱質，就是你看到臉上好像塗了一層油的滿面油光的這批人，年輕的時候容易生粉刺，皮膚一抓就癢。有時候感覺到嘴巴裡比較苦或者容易口臭且晚上睡覺睡得遲一點就口臭，很遠我們就能夠聞得到。

第八種叫做氣鬱質，就是「林妹妹」這種類型，多愁善感，感情很脆弱，相對比較瘦。

第九種叫做特稟質，就是過敏性的。這種人中很多對花粉過敏，有些人甚至對茶葉咖啡堿過敏，他一喝茶就會吐。

那麼，不同體質的人應該怎麼喝茶呢？我仔細研究了一下，覺得第一種平和質的人什麼茶都可以喝。第二種人就是氣虛質，這種人高咖啡因的茶肯定不能喝，而且涼性茶也不能喝，一般要喝熟的普洱茶及發酵中度以上的烏龍茶。陽虛質的人，不宜飲綠茶，尤其像蒸青綠茶、黃茶、苦丁茶也是肯定不能喝的，應該多喝紅茶、黑茶及重發酵的烏龍茶（像武夷岩茶這一類）。

陰虛體質剛好跟陽虛質的相反，他（她）應該多飲綠茶、黃茶、白茶、苦丁茶、輕發酵的烏龍茶，這批人我們建議喝茶時可以加一些枸杞子進去，或者喝一些菊花、決明子、紅茶、黑茶，重發酵的烏龍茶要少喝甚至不喝。

血瘀質的人各種茶都可以喝，而且可以濃一些，最好加一些山楂、玫瑰花、紅糖甚至我們直接吃的茶多酚片。

　　痰濕質的人，我覺得應多喝濃茶，什麼茶都可以讓他喝，也可以加一些橘皮進去。

　　濕熱質的人，我覺得應多飲綠茶、黃茶、白茶、苦丁茶、輕發酵的烏龍茶，也可以配一些枸杞子、菊花、決明子，紅茶、黑茶、重發酵的烏龍茶要少喝一些。我們推薦他吃茶爽，茶爽可能對他比較有利。

　　「林妹妹」即氣虛質的人喝什麼茶呢？可以喝安吉白茶。林妹妹那時候可能安吉還沒有這個茶，她如果喝了安吉白茶，可能不會這麼早就走了。對她好的人應該給她喝一些咖啡鹼比較低的相對比較淡的茶，甚至給她喝一些玫瑰花茶，一些含有芳香成分的茶類及金銀花茶、山楂茶、葛根茶、佛手茶，相對來講濃度比較低的淡茶應該是可以的。

　　特稟質的人，如果不喝茶也罷，如果他（她）要喝茶儘量淡一些，和痛風病人、神經衰弱的人一樣，喝茶的時候可以把第一杯甚至第二杯倒掉，隨便喝一點，喝像安吉白茶這一類低咖啡因、高茶氨基酸的茶是可以的。

　　所以，建議大家先去判定一下自己是哪一種體質，再選擇適合自己的茶。但是，體質也是很有意思的一個東西，一個人可能 9 種體質同時存在。我曾經很有興趣幫一個朋友測定了他的體質，如圖 6-3 所示，7 月 27 日他的體質是上面這一行，半個月後 8 月 10 日給他測的是下麵這一行。同一個人你看他總體上還是比較健康的，以平和質為主，有陽虛這個傾向，所以他什麼茶都可以喝，只是綠茶少喝一些就可以了。你看一下，半個月之內，他這個身體就發生了很大的變化，他表示這半個月生活有規律了，應酬比較少了，身體總體情況是變好了。

平和質	氣虛質	陽虛質	陰虛質	痰濕質	濕熱質	血瘀質	氣鬱質	測試時間
59	22	43	6	25	25	7	18	2011.7.27
81	19	50	6	13	25	0	4	2011.8.10

您的體質偏頗類型（主要）平和質，有陽虛質傾向　(C)		您的體質偏頗類型（次要）	

1~29 微小偏頗	30~39 輕度偏頗	40~59 明顯偏頗	60~100 嚴重偏頗

圖 6-3 體質測試

　　總體來講，體質跟喝茶的關係呢，就是熱性體質的人要多喝涼性茶，寒性體質的人要多喝溫性茶，這個是總的一個原則。再者，我們人的身體狀況是動態的，可能隨時在變化，但是希望我們的體質往好的方向轉變。有的人的體質可能有很多種，有時候是很矛盾的同時存在，這樣就比較麻煩。另外，每種茶類，無論你是什麼體質，稍微嘗一下都是沒關係的。如綠茶是涼性的，若想嘗一下好的名優綠茶，嘗一杯問題不是很大，如果覺得有問題馬上改喝紅茶也是可以的。有些人喝茶很講究，尤其有些人對喝茶很忠誠，他就喝一種茶。我的老師楊賢強教授，在浙江生活了五六十年，他最喜歡還是喝烏龍茶，其他茶葉他也喝，只是嘗一下。有些人很偏嗜於某種茶，長期喝這種茶也可能讓你的體質往相應的方向轉變。所以，我們要考慮自己的體質然後喝茶，希望這個茶把我們的體質引到正確的道路上去而不要推到「深淵」裡去。總之，不管任何人，喝茶總比不喝茶的要好，這是肯定的。體質跟喝茶就這麼一個關係，這裡面還有很多的學問，希望大家跟我一起把它研究下去。

　　同時，職業環境、工作崗位不同，喝茶也不同。比如說電腦工作者多喝一些能夠抗輻射的茶，腦力勞動者包括我們教師、學生應該喝能夠讓思維更加敏捷的一些茶葉。不同的從業人員適宜喝的茶如圖 6-4 所示。

適應人群	茶類	適應理由
電腦工作者	各種茶類、綠茶優茶 多酚片	抗輻射
		提高大腦靈敏程度，保持頭腦清醒、精力充沛
運動量小、易於肥胖的職業	綠茶、普洱生茶、烏龍茶 茶多酚片	去油膩、解內毒、降血脂
經常接觸有毒物質的人	綠茶、普洱茶 茶多酚片	保保健較佳
採礦工人、做X射線透視的醫生、 長時間看電視和打印複印工作者	各類茶，以綠茶效果最好 茶多酚片	抗輻射
吸菸者和被動吸菸者	各類茶 茶多酚片	解菸毒

圖 6-4 職業環境、工作崗位與喝茶

從圖 6-4 中大家可以注意到，各行各業我都給他寫了茶多酚片，我覺得這個茶多酚片可能對每種人都是適合的。此外，喝茶也因個人的喜好不同而異。如初始喝茶者以及平時不常喝茶的人，適宜喝一些像安吉白茶這種淡一些、鮮爽味高一些、氨基酸含量高的茶；老茶客有時候一把茶葉放在杯子裡，他都覺得不夠還可以更濃一些，但有些老茶客也是喝淡茶的；有些人有調飲習慣，喜歡加一些檸檬、茉莉花、玫瑰花或者奶茶進去，這個都可以根據個人的喜好不同進行調整。

那麼，如何判斷這個茶葉是不是適合你喝呢？如果你覺得不知道自己是什麼體質且也沒有時間去測定，那你就可以看看身體是否出現不適反應，主要表現兩方面：一個如果你喝了這個綠茶，馬上會肚子不舒服或者要去上廁所，那就表示你的體質是涼性的，那你就改喝溫性的茶；還有若覺得喝這個茶，睡不著覺或者容易出現頭昏或者出現「茶醉」現象，那麼表示你濃茶肯定不能喝。如果你喝某種茶感覺身體很好，都不大容易感冒，精神非常好，那你可以長期飲用。也就是說，你可以自己根據自己的感受去喝茶。

三、看時喝茶

看時喝茶是指不同的時間你喝的茶也不一樣。喝茶要根據季節去調整，因為我們的身體可能隨著季節會發生變化，比如冬天是這類體質的，夏天可能變成另一個體質。這裡有幾句話：「春飲花茶理郁氣，夏飲綠茶驅暑濕。秋品烏龍解燥熱，冬日紅茶暖脾胃。」就是春夏秋冬四個季節，你可以喝不同的茶。

有些人更講究，他每天喝茶都要換四五種，早上起來、早餐以後、午餐以後、下午跟晚上喝的茶不同。我覺得這個可能稍微有一點太講究了，但是你如果有時間和興趣也可以試試看。

四、飲茶提醒

（一）忌空腹飲茶

空腹飲茶會沖淡胃酸，抑制胃液分泌，妨礙消化，甚至會引起心悸、頭痛、胃部不適、冒冷汗、眼花、心煩等「茶醉」現象，俗云：「空腹飲茶，正如強盜入窮家，搜枯。」

（二）忌睡前飲茶

睡前飲茶會使精神興奮，可能影響睡眠，甚至失眠。因此，睡前要少喝茶，尤其是咖啡鹼多的茶葉儘量不要喝。

（三）忌飲隔夜茶

隔夜茶也儘量不要喝。隔夜茶其實有兩種：一種就是我們茶葉沖泡好放了一個晚上，第二天再喝，這種隔夜茶我們覺得是不能喝的，因為茶水放久了，哪怕你第一天晚上沒喝過的，裡面的維生素也損失掉了。有個現象，我們茶葉泡好但忘記喝，出差去了三五天回來發現這個茶葉已經長毛了，表示微生物對它有污染了。那麼你放一個晚上，可能我們沒看到，但是茶湯裡已經有微生物了，容易發生變質還有析出重金屬跟農藥殘留。

另外一種隔夜茶是泡好茶後把茶水倒出來，放在另一個杯子裡蓋好，然後放在冰箱裡，這種隔夜茶第二天就可以喝。我個人最佩服的評茶大師張堂恒教授就專喝這種隔夜茶，其他茶不喝。他這個隔夜茶怎麼喝的呢？以前他家裡有種十寸搪瓷杯，我們爺爺奶奶這一代以前家裡都有，當天晚上他把茶葉泡好，把茶水倒出來放在十寸（搪瓷）杯裡，然後把水加滿，蓋子蓋上，放在冰箱裡。第二天早上起來，他把茶渣去掉了，把這個茶水倒出一半放到另一個杯子裡，熱水倒進去變成溫水，他就「牛飲」下去，然後出去鍛煉一下，回來

把另外一半用同樣的方法加熱水給它喝完。他平時工作的時候不喝茶，因為他在新中國成立前留美的，老外要麼工作要麼喝茶，他們不會像我們這樣一邊上課一邊喝茶，他們不習慣。他是評茶師，平時工作的時候也是把這個茶湯用嘴巴嘗一下，茶湯從來不喝進去，所以他一天就能喝兩罐茶葉。

（四）糖尿病患者宜多飲茶

飲茶降低血糖，有止渴、增強體力的功效。糖尿病患者一般宜飲綠茶，飲茶量增加一些，一日內可數次泡飲。飲茶時吃南瓜食品可增效。

（五）早晨起床後宜立即飲淡茶

經過一晝夜的新陳代謝，人體消耗大量的水分，血液的濃度大。飲一杯淡茶水，不僅可補充水分，還可稀釋血液，降低血壓。特別是老年人，早起後飲一杯淡茶水，對健康有利。飲淡茶水是為了防止損傷胃黏膜。

（六）腹瀉時宜多飲茶

腹瀉易使人脫水，產生指紋凹陷，多飲一些濃茶，茶多酚可刺激胃黏膜，對水分的吸收比單純地喝開水要快得多，很快能給人體補充水分，同時茶多酚具有殺菌止痢的作用。

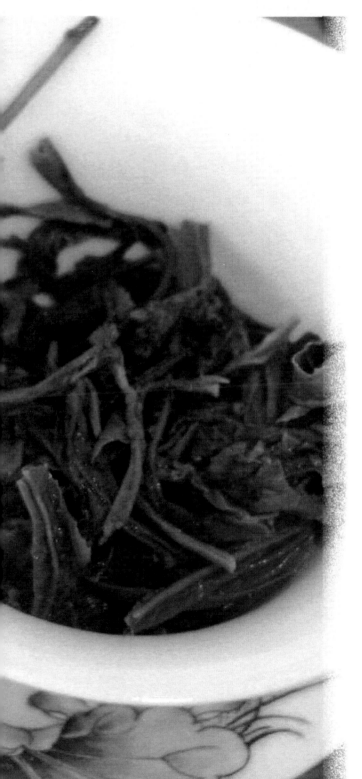

第七講
解讀中國茶產業

時至今日，茶業不僅僅只是一片樹葉，它更是一個涉及健康和民生的朝陽產業。那麼，在經歷幾千年的發展後，中國的茶產業現狀如何？它在世界範圍內處在什麼樣的地位？為什麼說它是朝陽產業？它的發展面臨著怎樣的挑戰，又有什麼機遇？它的方向和路徑又在哪裡？

本講將從宏觀角度介紹中國茶產業現狀及其在世界範圍內的地位，分析目前茶產業存在的問題和對策，並就茶產業發展的趨勢進行解讀。

一、中國茶葉產業的發展現狀

（一）中國之最：茶產量最大、種茶面積最大的國家

我覺得將來從事茶業或者對茶感興趣的人，瞭解這些非常重要。所以，我把一些資訊告訴大家，其中會反復講到一些數字，希望大家聽過能記得這些數字。中國現在是世界上最大的產茶國，判定主要依據產量和面積兩個方面。

2009 年全世界茶葉面積 5 500 萬畝，中國占 2 800 萬畝；產量 2009 年全世界 394 萬噸，中國占 135 萬噸左右（圖 7-1）。就面積而言，我國超過了全世界總茶葉面積的 50%，而產量則超過 1/3。顯然，我國是世界上最大的產茶國。但是從 20 世紀 30 年代到 2005 年，這七十幾年間，世界上最大的產茶國是印度。現在我們回到老大的位置，我們要珍惜這個數字。

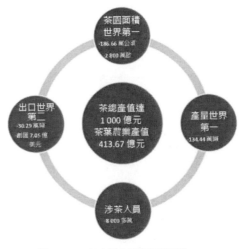

圖 7-1 2009 年中國茶產業相關資料

（二）發展中的中國茶產業

　　目前，中國茶產業的產值大概在 1 000 億人民幣左右，並不是世界上最大的，日本超過我們很多，甚至印度都可能超過我們。這個 1 000 億裡面，其中 400 多億是原茶的產值（圖 7-2）。世界四大產茶國分別是中國、印度、斯里蘭卡、肯亞。目前，就出口而言，我們位居世界第二，第一是肯亞。肯亞 2011 年生產的茶葉不到 30 萬噸，但是它出口了 34 萬噸，是世界上最大的出口國。圖 7-1 裡的數字很重要，重點看一組數字，就是我們跟茶有關的人有多少？8 000 多萬人！那麼，真正靠茶吃飯、以茶謀生的人有多少呢？據統計超過 2 000 萬。中國總共就十幾億人，2 000 多萬這個比例也不少。

　　涉茶人員最多的省份，你們覺得應該是哪裡呢？福建，接下來可能是雲南，接下來可能是貴州，浙江有 200 多萬人從事茶業，福建有 400 多萬人完全靠茶葉為生。所以跟茶葉有關的人是非常多的，我國茶產業的現狀有這麼一句話："我們的茶產業正在由傳統產業向現代茶業快速轉變過程中。"還是一些數位需要注意：一個是面積產量，一個是產品結構，一個是銷售，一個是品質，還有產值，這些方面能證明我剛才講的這句話。總之，我國茶產業發展的趨勢非常良好。這一組數字也敬請關注，就是 1 000 億茶葉產值是怎麼構成的。請見圖 7-2，其中第一產業 410 個億，第二產業是 450 個億，第三產業是 140 個億，這樣加起來 1 000 個億左右。

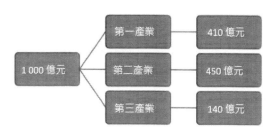

圖 7-2 2009 年茶葉產值 1 000 億元分配

　　目前，茶園面積最多的省份是哪裡呢？現在最多的是雲南（520 萬畝），第二是四川（292 萬畝），第三是福建（290 萬畝），第四是湖北（285 萬畝），第五是浙江（270 萬畝），

第六是貴州（218.2 萬畝），第七是安徽（195 萬畝），第八是湖南（132 萬畝），這是 2009 年的統計數字。我們浙江以前比較多，現在位置有點下來了。目前，中國的西南部發展茶葉非常快。一些茶葉國家人士跟我們討論：我們為什麼要發展得這麼快？我們告訴他：我們的茶農非常有積極性，他們自發去發展的。

其實，有些地方是政府扶持的，我這裡舉兩個例子，大家看一下排名第六的貴州。這是 2009 年的數字，2006 年貴州的茶葉面積是 100 萬畝，而浙江茶葉面積為 260 萬畝；從 2006 年到 2009 年，浙江增加了 10 萬畝，而貴州增加了 100 萬畝。據統計，2010 年貴州茶葉面積已經超過 320 萬畝，而貴州省委省政府希望把貴州茶葉發展成 500 萬畝。因為他們覺得茶葉是一種非常好的經濟作物，能夠讓茶農增收、農業增效，所以政府會花很多的精力和金錢去扶持農民種茶。因為貴州「地無三尺平，天無三天晴，人無三分銀」，山多民窮；況且他們提出「市場好多採，市場不好多留」，使茶樹發揮了經濟、生態兩用林的作用。我們覺得這可能也是一條正確的路子。但是，到底能不能？以及是不是正確？就交給時間去檢驗！

總體來講，無論是茶葉面積還是茶葉產量，我們從 2001 年開始到現在每年都在往上遞增，到目前為止將近增長 1 倍。據資料顯示，我們 2010 年的茶葉面積已經超過 200 萬公頃了，即超過 3 000 萬畝了，這個面積非常大。而產量在 135 萬噸左右，最多的是福建，雲南排在第二，第三是浙江，這個是茶葉的產量的前三名。

那麼茶產業產值的前三名呢？

福建第一，以前都是浙江第一，現在福建已經超過浙江了，福建人做茶葉可能比浙江人總體做得更好，福建從事茶業的人口也比浙江多。福建現在產值是 80 億（第一產業），浙江省也接近 80 億，第三是湖北。

隨著茶葉產品結構的調整，名優茶對中國茶產業作出了非常大的貢獻。名優茶占整個中國茶葉的產量不到 40%，但是它的產值占了 75% 左右。中國的 400 多個億第一產業茶葉產值，現在 300 億是靠名優茶創造的。

在不同的茶類中，哪種茶類最多呢？在中國大家肯定感覺是綠茶最多，對的，我國 135 萬噸裡面，綠茶接近 100 萬噸，其他茶類加起來 30 幾萬噸。第二多的是什麼茶？不是紅茶，而是烏龍茶。世界範圍內哪個茶類最多？紅茶最多，像印度、斯里蘭卡、肯亞基本上不做綠茶。其他的一些特種茶，像緊壓茶、烏龍茶、普洱茶，其他國家基本上不生產，是我們國家特有的，包括我們湖南安化的黑茶，其他國家也做不了，所以特種茶是我們特有的。

　　在茶類結構方面，總體來講，我們覺得茶類結構在不斷優化，就是能夠賣錢的茶葉、價格比較高的茶葉會越來越多，這種情況我覺得非常鼓舞人心。5 年前我跟學生講課，提到這個數字，覺得很自卑，2006 年，我們的茶葉人均消費量是 400 克，只有八兩。那時候世界平均是 500 克，我們是世界上最大的產茶國，但是我們的消費量不大，只有全世界人均消費量的 80%。3 年以後到 2009 年就不一樣了，現在我們的人均消費量到了 700 克，世界平均 610 克。這個我們也覺得比較自豪。

　　從圖 7-3 我們可以看到，最近幾年中國人消費茶葉的量每年都在遞增，而且遞增的幅度非常大。大到什麼程度呢？每年增加 100 克左右，所以我們很快會迎來人均 1 公斤的時代。1 公斤的時代很快的！現在可能已經到 800 多克了，再過幾年會超過 1 公斤。中國 13 億多人，如果每個人平均喝 1 公斤，那麼我們的內銷量從 100 萬噸就可以變成 130 多萬噸，所以這個局面會很快形成的。如果今天每個人喝 1 公斤的話，我們的茶葉就不用出口了，全部自己就能喝掉，所以內銷量我們發展得非常快。

圖 7-3 中國茶葉內銷量的變化（萬噸）

　　但是跟一些飲茶量大的地方和國家比，我們還是比較少的，如科威特、英國、土耳其、卡達等，你看它們人均一年喝了 4 斤多的茶葉，它們那些地方絕大部分不產茶，但是消費量比我們大。這表示我們還有潛力。大家算一下，你一天喝幾杯茶。我們通常就是正常喝茶，一天三杯茶，一杯茶 3 克，可以模糊計算為 1 ～ 3.3 克。那麼我們一天三杯茶就是

10 克，你一年喝多少茶葉？3.65 公斤！如果中國人每個人喝 3.65 公斤，那全世界所有的茶給你喝，你都不夠喝。但是我們中國人也沒有每個人喝茶，我們算他一半人喝茶，如果我們正常一天喝三杯，一天 10 克，一半人喝茶，你喝 3.65 公斤，一平均還有 1.8 公斤，這個還是能夠達到的。所以這表示中國茶的消費前景還是非常大，因為少年兒童也可以喝茶，只要喝得淡一些，他（她）可以三杯加起來只有我們成人一杯的量，也是可以喝的，對身體也是有好處的。所以將來我們希望每個人都能喝茶。

關於宣傳喝茶，浙江大學的梁月榮教授很有創意，他在很多年以前就提出這句口號：「一杯茶工程」，他希望中國人每天能一杯茶，以前已經在喝茶的人，每天多喝一杯茶，這樣我們茶的銷量就會增加很多，茶農的收入就會增加很多。

圖 7-4 是我國茶葉出口的情況，可以看到出口量每年都在增加，現在已經到了世界第二。我們以前講中國的茶葉面積第一、產量第二、出口第三、出口換來錢第四，這個聲音現在越講越輕。現在我們是產量第一、面積第一、出口還是第二，出口換的錢現在還是第四。

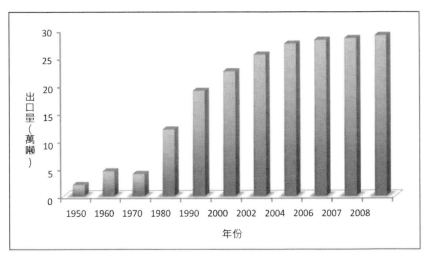

圖 7-4 中國茶葉出口量變化

表示什麼意思？我們以前賣給老外的出口的茶葉價格非常便宜。便宜到什麼程度？大家算一下，平均我們 1/4 左右的茶葉出口，總共賣了 7 個多億美金。簡單計算，1 公斤多少錢？兩個多美金！以前我們出口的茶葉平均價格非常低，紅茶只有 1.6 個美金 1 公斤。那麼以

前為什麼這麼低？因為我們以前在這種環境下生產出來的（圖 7-5 左），你看這位女工，她上廁所、到工廠車間裡，穿同一雙鞋子，她不會換鞋子的，茶葉放在地上用掃把去掃。以前老外拿到我們中國的茶葉，他老是發現我們的茶葉裡有掃把屑，他很奇怪問我們的外貿人員：為什麼你這個茶葉裡有掃把屑？外貿人員當然不叫掃把屑，告訴他（她）我們的茶葉是非常生態環保的，都是種在竹園裡面的，這個是竹子掉下來的。因為那個時候國內的標準中茶葉的檢測標準是沒有微生物這一項的，只有農藥殘留和重金屬，那時候我們的茶葉都是合格的。後來到 90 年代初，我們出口一批茶葉，退回來一批。出去退回來，為什麼？因為微生物超標，我們生產茶葉的環境不行，茶葉都攤在水泥地上或者泥地裡。

圖 7-5 90 年代茶葉生產環境（左）與現代化茶葉生產車間（右）

那麼現在我們的茶廠是什麼情況？

現在我們的茶廠跟食品廠、藥廠建的一模一樣，我們有 QS 認證，見圖 7-5 右邊的圖片，所以大家不用擔心現在你喝的茶葉也是那種掃起來的，不會的。現在我們的茶葉是不碰到地的，茶葉從這台設備到那台設備之間也不會碰到地面的，所以是非常安全乾淨的，大家放心。

再看表 7-1，這個數字我覺得也是非常鼓舞人心的，中國茶產業的增長情況：13 年前（2000 年）中國茶產業總共多少錢——90 億；現在我們每年增加的產值超過以前幾千年增加的產值，現在我們整個中國茶產業已經到了 1 000 億了。

表 7-1 近幾年中國茶產值的增長

年份	產值（億元）	一、二、三產業比
1990	46	100
2000	90	100
2002	125	83：15：2
2004	310（+93/ 年）	68：19：13
2006	550（+120/ 年）	59：28：13
2007	660（+110/ 年）	46：38：16
2008	820（+160/ 年）	43：43：14
2009	1000（+180/ 年）	41：45：14

　　從 2000 年到 2009 年 10 年中每年增加 100 多個億，速度越來越快，現在可能每年增加 200 個億，所以我們講茶產業日進千里，一年相當於一千年。所以大家搞茶一定要有信心！以前我們跟學生講課，你想做大老闆賣茶葉是肯定不行的，總共只有 90 億，幾千萬人去分，一除沒多少。現在每年增加 200 億，這 200 億給你一個人夠不夠？1% 就夠了。所以現在茶葉界的老闆越來越多，就是茶葉的富商越來越多，因為整個產業在增加，而且增加幅度越來越大。到 2015 年，整個中國茶產業可能到多少呢？——預計能到 2 000 億。

　　如果一個農業產業超過 2 000 億，國家會非常重視。我們經常開這個玩笑，現在我們搞茶事活動，可能省委書記、省長會來，但國家領導人不會來。5 年以後我們搞茶文化活動，可能哪個副總理來參加我們的會，跟我們一起來喝茶了，這種可能性是存在的。所以我們覺得大家搞茶葉的前景非常好，現在是發展得最好的時期。那麼我們再看表 7-1 中三個產業的比值，可以看到 10 年以前我們基本上沒有第二、第三產業，除了有些茶館，幾乎全部是第一產業，儘管有一些茶的產品，但也不成氣候，可以忽略不計的。現在你看一下，從 2002 年開始，第二產業、第三產業都出來了，第三產業相對比較穩定，第二產業從 2002 年的 15% 到 2009 年已是 45% 了。2009 年是一個非常重要的年份，你看一下，第二產業超過第一產業。第一產業就是我們講的 135 萬噸茶葉全部賣光，這個錢就是第一產業；第二產業把其中一部分的茶葉拿出來做成茶飲料、茶多酚片、茶食品等，即做成深加

工終端產品。它的產值已經超過第一產業，這也是我們發展的一個趨勢。我們茶葉產業雖然發展得這麼好，但也存在著危機。現在中國的西南部在大力發展茶葉，5 年以後我們覺得會出現問題。現在我們的生產量跟銷售量基本上是平衡的，內銷 100 萬噸，出口 30 多萬噸，我們生產量就是 130 幾萬噸，所以基本上是產銷平衡的。但 5 年以後如果我們這麼多的面積，至少產量要 180 萬噸，那時候我們的內銷量算它人均 1 公斤也就 130 萬噸，出口也就 30 萬噸。這樣到 5 年以後，我們茶葉的消費量可能只有 160 萬噸左右，生產量 180 萬噸，也就是說我們 5 年以後會多出 20 萬噸茶葉。如果不採取一些有力的措施，中國茶產業 5 年後又會出現一個轉折，很多農民覺得茶葉多了 20 萬噸，肯定價格下來了或者賣不掉了，他（她）就會把茶樹砍掉或者不去管它。

二、中國茶產業面臨的挑戰

在中國茶產業迅猛發展的同時，也出現了其他的一些問題，我們覺得茶產業正面臨全方位的挑戰。

一是資源利用率比較低。我們剛才有個數字，在全球層面上，就是面積一半，產量 1/3。表示我們的平均單產沒有世界平均高，也就是茶葉資源利用率大概只有 1/4。而茶樹的根、莖、花、葉、果都是可以利用的，但我們只用掉它的 1/4。像江浙這一帶產名優綠茶的地區，就採一個春茶，浪費非常大。

二是種植、加工水準和品質管制相對比較落後，這也是一個行業裡面的問題。

三是名優茶發展迷失了方向。舉兩個例子。一個是今年我們西湖龍井最貴的 3 萬塊一斤，很多公司供不應求。你要拿一斤只給你半斤。這個價格我們覺得高於常規消費了。而名茶消費有這麼一個特徵，我們經常講，喝茶的人他不用買，買茶的人他自己不喝。它是一種禮品——喝名優綠茶的大部分都是人家送來的。買名優綠茶的人，他可能有事求人，因而送給同事、朋友。所以對於價格來說，有時候並不是需要這種品質的茶葉，而是需要這種價格的東西。因為這個價格，它已經成為一種奢侈品了。還有些地方過度依賴嫩芽，只採一個單芽，而單芽一般來說沒有發育好，裡面的有效成分不完整，茶芽不熟，茶味不足，

可能對資源利用也是不利的。有的喝起來甚至非常淡，味道也不好，對身體作用不大。而且超豪華包裝一盒茶葉，拎起來很重，打開一看裡面只有半兩。我們今年參加敬老茶會的同學看到裡面這麼大一個盒子，只有一兩茶葉。茶葉的確很好，但是它這個包裝實在太大了。有些名優茶的品質也不是很好，甚至西湖龍井也有部分可能是在其他地方生產的，甚至外省生產的都有。這也是名優茶發展的一個問題。

另一個例子是特種茶成了收藏品，我覺得也不能說它不對，這也可能是一種趨勢。比如說像湖南安化的千兩茶，很大一根，成為一種收藏品。如果將來中國老百姓，每個家庭放這麼一根，我覺得對中國茶產業也有幫助的。但是有的人覺得這個黑茶年份越久越好，這個我們認為是偽科學。很多人覺得家裡有一個 50 年的餅或者 100 年的餅那就可以賺得了大錢，像雲南那邊以前是爺爺做普洱茶，把普洱茶餅做成牆、造一個小房子留給孫子，這個就是他的遺產，孫子把這個牆拆下來賣掉就變成錢。因為普洱茶時間放得越長，它的價格就越高。如果你家裡現在有一個幾十年的，價格就非常貴。但是從自然科學角度去理解，從營養保健角度去理解，我們覺得 20 年以上的不管是什麼普洱茶，它的營養成分、保健成分都會損失比較大，就沒什麼意義了。所以，特種茶已經成為一種收藏品，我們覺得也是一種問題。

三、中國茶產業發展方向與對策

面對上述的幾個問題，那我們要怎麼辦，這個產業應該怎麼辦？我們的建議是：一要穩定面積；二要促進消費；三要增加出口；四要擴大和深化茶葉深加工。

第一，穩定面積就是要適當控制面積，不能像西部發展那麼快，每年增加 100 萬畝，我覺得將來可能會出現問題的。像浙江省在提轉型升級，農業要轉型升級，不要在產量跟面積上做文章，而要從品質、從效益上做文章。我覺得浙江省這個政策非常對頭，現在浙江省考慮引導茶農、茶葉生產企業往健康的方向去發展。以前是發展一畝茶葉，政府給你補貼多少錢，現在不給你補貼了。你把這個茶廠搞好給你補貼，把新產品開發出來、把夏秋茶利用掉給你補貼。

第二，促進消費。我們希望很快人均消費量能夠增加到 1 ～ 1.5 公斤，那我們的茶葉銷售就會比較好。

第三，要增加出口。這個增加出口的意思也並不是在量上做文章，我們的量已經比較多了，有 30 多萬噸，而且這 30 多萬噸從另一個角度看，不出口也沒什麼問題，賣了一點點錢，外國友人覺得我們這個茶葉不好喝。我們將來要出口的方向就是中高檔茶。外國友人到中國來了以後，我們給他喝家裡普通的茶葉，他覺得很好喝。後來在我們國家的留學生回國和我們到外面做生意的人出國，帶一些普通的幾十塊、上百塊的茶葉，外國友人覺得中國茶原來這麼好喝。因此，將來我們的重點方向就是要把中高檔的茶葉推出去。

第四，要擴大和深化茶葉深加工，這是解決茶產業發展方向問題的最重要的一個途徑。這一點我們在前面幾講中已經提到，如何通過深加工充分開發茶葉諸多的健康功能對於整個產業的發展非常重要。總體而言，整個中國茶產業中茶的消費一定還會繼續快速增長，綠茶的衍生產品一定會統領全球的茶葉市場。

一言以蔽之：中國茶產業已經迎來一個新的巨大的發展機遇，大家要珍惜這個機遇！這是一個為幾千萬人衣食之源的健康的產業。我們每天喝茶可以讓我們身體更加健康！

第八講

中國茶文化：茶意生活

茶貫穿了中國歷史，也蘊含了中國文化。那麼，這一國飲是如何演變而來的呢？在歷史更迭過程中，茶被賦予的內涵是如何衍伸的？

茶文化與飲茶息息相關，可以說在品飲茶的過程中逐漸衍生並昇華出了茶文化。在中國人的眼中，茶是中國傳統文化中的一個象徵性的符號，既「平實」又「華貴」，既可「入世」又可「出世」。經過幾千年的積澱，中國茶文化已昇華成為中華民族的一種文化品質，對中國人的思想、感情和行為等方面有著廣泛的影響，並促進了世界文明的發展和文化的交流。

首先我們要看什麼是文化。這裡有個故事：1999 年，龍應台作為臺北市首任文化局長接受議員的質詢時，一個剛喝完酒的議員對著她大聲說：「局長，你說吧，什麼是文化？」龍應台說了下面一段話：「文化？它是隨便一個人迎面走來，他的舉手投足，他的一顰一笑，他的整體氣質。他走過一棵樹，樹枝低垂，他是隨手把枝折斷丟棄，還是彎身而過？一隻滿身是癬的流浪狗走近他，他是憐憫地避開，還是一腳踢過去？電梯門打開，他是謙讓地讓人，還是霸道地把別人擠開？一個盲人和他並肩站在路口，綠燈亮了，他會攙那盲者一把嗎？他與別人如何擦身而過？他如何低頭系上自己松了的鞋帶？他怎麼從賣菜的小販手裡接過找來的零錢？」

我覺得文化在於行，而不在於言。那麼什麼是茶文化呢？就是以茶為載體，在種茶、制茶、飲茶等過程中被賦予意義的一種生活文化。

一、茶文化，生活文化

圖 8-1 茶文化五個層面

茶文化包括大眾文化和精英文化，由茶飲、茶俗、茶禮、茶藝、茶道五個層面架構而成。很多人會問我茶藝與茶道有什麼關係，我想把這個圖（圖 8-1）送給大家。

大家可以看一下，茶文化由茶俗、茶禮、茶飲、茶藝、茶道五個層面構成，其中這五個層面又可以分成三個層次。第一個層次，物質

文化層次。主要是茶飲，它是完全物質層次的。第二個層次，物質跟精神結合層，就是茶俗。茶禮跟茶藝，也是物質跟精神結合的產物。第三個層次，茶道，我們覺得是精神層面上的。常常有茶道表演一說，其實，所謂「道可道，非常道」，茶道是沒法表演的，因為它是精神層次上的體驗，是一種形而上學的理解。那麼怎麼去演繹呢？茶藝表演也許是可以的。而茶飲就是一種飲料，日常家居和工作勞動時的飲茶，是最堅實和廣泛的基礎。陸羽《茶經》中就說：「茶之為飲，滂時浸俗，盛於國朝，兩都並荊渝間，以為比屋之飲。」民間俗語「一日開門七件事，柴米油鹽醬醋茶」也是這個意思。我們常常看到這樣的景象：農民拎一罐茶去田裡幹活，計程車司機有一缸茶，老師上課拿一杯茶——這個就是一種茶飲。

茶俗，就是一種風俗，像西藏的酥油茶、內蒙古的奶茶、雲南的白族三道茶等（圖8-2）。還包括一些神話、傳說、諺語、歌謠。一般每個地方的茶館風格不盡相同，像杭州、蘇州、揚州、四川、北京、廣州、上海等地茶館、茶樓主題都是完全不一樣的。茶禮就是一種禮儀、一種文明。我們講得最多的就是客來敬茶，這是在唐朝開始的，來個客人，給他敬一杯茶，這就是屬於茶禮。那麼像我們現在有的人結婚，他要奉一杯茶，給長輩奉一杯茶，大部分

①白族三道茶

②基諾族涼拌茶

③西藏酥油茶

④廣西侗族打油茶

⑤江南水鄉的阿婆茶

圖8-2 中國各地茶俗

圖 8-3 婚慶茶禮「合茶」（上）和宮廷茶禮（下）

用蓋碗茶，這個在江浙這一帶也會比較多（圖 8-3）。

而茶藝除了飲用功能以外，還有審美功能，我們品茶通過茶水具的選擇配置和沖泡技藝來展現茶的風采神韻，同時也表達自己的願望與追求，這就是所謂的把物質跟精神結合在一起的橋樑。它對擇茶、選水、火候、配具等都比較講究，追求茶的色、香、味、形的品鑒。茶、水、火、具這四者之間，通過品飲者的取捨協調而成為完整的有機體，互相引發、互相襯托，好像是天作地設似地結合在一起。學茶藝的手法並不難，但是你要把它泡好，並在這個過程中有真切的感悟，這個可能需要時間、歷練。精于茶藝的行家，很多是文化人。我們講茶通六藝，茶藝是一門綜合的藝術，琴棋書畫、詩詞歌賦、陶瓷工藝等都跟茶結緣，都屬於茶藝的範圍（圖 8-4）。

①宋代劉松《攆茶圖》
②唐代閻立本《鬥茶圖卷》
③宋代趙佶《文會圖》

圖 8-4 以茶入題的畫作

　　歷代的文人墨客，算是最有文化的人，他們的詩詞歌賦也是茶藝的一部分。比如皎然的一首茶詩：「三飲便得道，何須苦心破煩惱。此物清高世莫知，世人飲酒多自欺。」描寫茶跟酒的一些區別。當然，最有名的是詩人盧仝的這首七碗茶詩（圖8-5），我希望喜歡茶的能背下來。陸羽的《茶經》，蘇東坡的「從來佳茗似佳人」，還有很多書法繪畫、精美的茶具等都是茶藝的表現形式。

圖 8-5 唐·盧仝《走筆謝孟諫議寄新茶》

　　那麼，茶道是什麼？前面講到「道可道，非常道」。「道生一，一生二，二生三，三生萬物」，萬物就是由道出來的。茶道是在泡茶和飲茶過程中蘊涵的深層的智慧和對生命的體悟。茶給我們物質營養，是「萬病之藥」；更給我們精神營養，所謂「禪茶一味」，「茶最宜精行儉德之人」。

　　浙江大學茶學系的老前輩莊晚芳教授將中華茶德概括為「廉、美、和、敬」，有人認

圖 8-6 莊晚芳先生「廉美和敬」題詞

為這四個字是中國茶道的核心精神。我認為這四個字很好地將「不可道」的茶道用世俗的形式表現了出來（圖8-6），具體內涵仁者見仁，智者見智，就請各位自己理解吧。

茶道跟佛家、儒家、道家都是密切相關的。在佛教的層面，我們經常會提到「茶禪一味」，一茶一禪，茶飲而禪定。在儒家的層面，通俗的理解就是希望能夠通過茶這種形式，讓我們能夠為社會服務，讓家庭更加和睦，所以茶可致清導和。在道家層面，就是用茶修身養性，盧仝的七碗茶詩就是最好的寫照。茶讓我們的身體更加健康，讓我們的精神世界更加豐富，讓我們的生命更加圓滿。

二、我們眼中的中國茶德

那麼茶文化在當今社會有什麼意義呢？可以說，茶對個人、社會、世界都有積極的意義！

對個人的意義，可以引用陸羽《茶經》裡面的一句話——「茶最宜精行儉德之人」，就是讓我們品德更加高尚；對社會呢？莊晚芳教授提出的中國茶德、「茶為國飲」能更好地建設和諧社會。從這兩個層面上我們延伸出去，如果全世界的人都喝茶，都是精行儉德之人，處處是和諧社會，那這個世界還會不和平嗎？我想這就是「天下大同」的局面吧！

其實茶對於朋友和家庭也具有很重要的作用。朋友之間難免會有矛盾，但通過到茶館裡面去喝茶溝通就可以把這個矛盾化解掉。有的人把這個「和」字作為茶的一個很獨特的文化內涵：茶「和」天下。總之，茶可以讓人「氣和血順」，保持朋友間的和氣，營造家庭與社會的和諧，促進國家間的交流與和平。

三、慢慢泡，慢慢品

　　生活中有思想的茶就是好茶。何為有思想？喝茶一定要跟幾個朋友，有話題、有思想進行交流，這個茶就很好喝。在林清玄看來，選茶的道理其實和人們交友的道理相同：「這就像寧可交一個朋友，但是要用心交流，而不是交一百個朋友像白開水一樣沒有滋味。從這些不同的角度去看，其實茶裡面的學問真的很像人生。」魯迅先生曾說：「有好茶喝，會喝好茶，是一種『清福』。不過要享這『清福』，首先必須有工夫，其次是練出來的特別的感覺。」無論生活還是文學作品中，與茶有關的體悟比比皆是。

　　最後，借用盧仝的兩句詩「七碗吃不得也，唯覺兩腋習習清風生。蓬萊山，在何處？玉川子乘此清風欲歸去」來作為結束。我們覺得盧仝可能已經悟到茶的真諦了。我們的人生只有經過挫折與失敗，經歷不斷地翻滾和煎熬才能留下一縷襲人的幽香，這是泡茶的一種感悟。祝大家年逾茶壽！

 茶知識漫談

★ 茶與道家

　　從歷史的角度看，道家與茶文化的淵源關係雖是人們談論比較少的，但實質上是最為久遠而深刻的。道家的自然觀，一直是中國人精神生活及觀念的源頭。所謂「自然」，在道家指的是自然而然，道是自己如此的、自然而然的。道無所不在，茶道只是「自然」大道的一部分。茶的天然性質，決定了人們從發現它，到利用它、享受它，都必然要以上述觀念灌注其全部歷程。老莊的信徒們又欲從自然之道中求得長生不死的「仙道」，茶文化正是在這一點上與道家發生了原始的結合。玉川子要「乘此清風

欲歸去」，借茶力而羽化成仙，是毫不奇怪的。

陶弘景《雜錄》中有「苦茶輕身換骨，昔丹丘子黃山啟服之」的記載。余姚人虞洪，入山採茗。遇一道士，牽三青牛，引洪至瀑布山，曰：「予丹丘子也。聞子善具飲，常思見惠。山中有大茗，可以相給，祈於他日有甌棲之餘，乞相遺也。」因立奠祀。後常令家人入山，獲大茗焉。丹丘子為漢代「仙人」，是茶文化中最早的一個道教人物。故事似不可全信，但仍有真確之處。陸羽《茶經·八之出》關於余姚瀑布泉的說法即為明證：「余姚縣生瀑布泉嶺，曰仙茗，大者殊異。」此處所指余姚瀑布與《神異記》中的余姚瀑布山實相吻合，歷史上的余姚瀑布山確為產茶名山。因此「大茗」與「仙茗」的記載亦完全一致。這幾則記錄中的「茶」與「茗」，也就是今天的茶。

道教是以清靜無為、自然而然的態度追求著神仙世界，並以茶能使人輕身換骨、羽化成仙，從而各地道觀大都自產自用著自己的「道茶」，實現著自在自為的自然思想，這對原始性和開創性的茶道思想的形成，實在有著不可磨滅的功勞。「自然」的理念導致道教淡泊超逸的心志，它與茶的自然屬性極其吻合，這就確立了茶文化虛靜恬淡的本性。道家的學說為茶人的茶道注入了「天人合一」的哲學思想，樹立了茶道的靈魂。同時，還提供了崇尚自然、崇尚樸素、崇尚真的美學理念和重生、貴生、養生的思想。

★「天人合一」

人化自然，在茶道中表現為人對自然的回歸渴望，以及人對「道」的體認。具體地說，人化自然表現為在品茶時樂於與自然親近，在思想情感上能與自然交流，在人格上能與自然相比擬並通過茶事實踐去體悟自然的規律。這種人化自然，是道家「天地與我並生，而萬物與我合一」思想的典型體現。中國茶道與日本茶道不同，中國茶道「人化自然」的渴求特別強烈，表現為茶人們在品茶時追求寄情於山水、忘情於山水、心融於山水的境界。元好問的《茗飲》一詩，就是天人合一在品茗時的具體寫照，是契合自然的絕妙詩句：

宿醒來破厭觥船，紫筍分封入曉前。
槐火石泉寒食後，鬢絲禪榻落花前。
一甌春露香能永，萬里清風意已便。
邂逅化胥猶可到，蓬萊未擬問群仙。

　　詩人以槐火、石泉煎茶，對著落花品茗，一杯春露一樣的茶能在詩人心中永久留香，而萬里清風則送詩人夢游華胥國，並羽化成仙，神游蓬萊三山，可視為人化自然的極致。茶人也只有達到人化自然的境界，才能化自然的品格為自己的品格，才能從茶壺水沸聲中聽到自然的呼吸，才能以自己的「天性自然」去接近、去契合客體的自然，才能徹悟茶道、天道、人道。

　　「自然化的人」也即自然界萬物的人格化、人性化。中國茶道吸收了道家的思想，把自然的萬物都看成具有人的品格、人的情感，並能與人進行精神上的相互溝通，所以在中國茶人的眼裡，大自然的一山一水一石一沙一草一木都顯得格外可愛、格外親切。在中國茶道中，自然人化不僅表現在山水草木等品茗環境的人化，而且包含了茶以及茶具的人化。品茶環境的人化，平添了茶人品茶的情趣。如曹松品茶「靠月坐蒼山」，鄭板橋品茶邀請「一片青山入座」，陸龜蒙品茶「綺席風開照露晴」，李郢品茶「如雲正護幽人塹」，齊己品茶「谷前初晴叫杜鵑」，曹雪芹品茶「金籠鸚鵡喚茶湯」，白居易品茶「野麝林鶴是交遊」，在茶人眼裡，月有情、山有情、風有情、雲有情，大自然的一切都是茶人的好朋友。詩聖杜甫的一首品茗詩寫道：「落日平臺上，春風啜茗時。石闌斜點筆，桐葉坐題詩。翡翠鳴衣桁，蜻蜓立釣絲。自逢今日興，來往亦無期。」全詩人化自然和自然人化相結合，情景交融，動靜結合，聲色並茂，虛實相生。蘇東坡有一首把茶人化的詩：仙山靈雨濕行雲，洗遍香肌粉未勻。明月來投玉川子，清風吹破武林春。要知冰雪心腸好，不是膏油首面新。戲作小詩君莫笑，從來佳茗似佳人。

　　正因為道家「天人合一」的哲學思想融入了茶道精神之中，在中國茶人心裡充滿著對大自然的無比熱愛，中國茶人有著回歸自然、親近自然的強烈渴望，所以中國茶人最能領略到「情來爽朗滿天地」的激情以及「更覺鶴心杳冥」那種與大自然達到「物我玄會」的絕妙感受。

★ 茶與儒家：中和之境

　　茶文化的核心思想則應歸之於儒家學說。這一核心即以禮教為基礎的「中和」思想。儒家講究「以茶可行道」，是「以茶利禮仁」之道。所以這種茶文化首先注重的是「以茶可雅志」的人格思想，儒家茶人從「潔性不可汙」的茶性中吸取了靈感，應用到人格思想中，這是其高明之處。因為他們認為飲茶可自省、可審己，而只有清醒地看待自己，才能正確地對待他人；所以「以茶表敬意」成為「以茶可雅志」的邏輯

延續。足見儒家茶文化表明了一種人生態度，基本點在從自身做起，落腳點在「利仁」，最終要達到的目的是化民成俗。所以「中和」境界始終貫穿其中。

儒家茶文化代表著一種中庸、和諧、積極入世的儒教精神，其間蘊涵的寬容平和與絕不強加於人的心態，恰恰是人類的個體之間、社群之間、文化之間、宗教之間、種族之間、性別之間、地域之間、語言之間乃至天、地、人、物、我之間的相處之道，相互尊重、共存共生，這恰恰又正是最具有現代意識的宇宙倫理、社群倫理和人道原則。能以清茶一杯，體現這些原則，加強這些原則，這豈不是一種儒學的天地中和境界嗎？劉貞亮提出的「以茶可行道」，實質上就是指中庸之道。因為「以茶利禮仁」、「以茶表敬意」、「以茶可雅志」，終究是為「以茶行道」開路的。在這裡，儒家的邏輯思路是一貫的。不少茶文化學人都指出，陸羽的《茶經》就吸取了儒家的經典《易經》的「中」的思想，即便在他所制的器具上也有所反映。如煮茶的風爐，「風爐以銅鐵鑄之，如古鼎形。厚三分，緣闊九分，令六分虛中」。爐有三足，足間三窗，中有三格，它以六分虛中「充分體現了《易經》」中的基本原則。它是利用易學象數所嚴格規定的尺寸來實踐其設計思想的。風爐一足上鑄有「坎上巽下離於中」的銘文，同樣顯示出 "中" 的原則和儒家陰陽五行思想的糅合。坎、巽、離都是周易八卦的卦名。八卦中，坎代表水，巽代表風，離代表火。陸羽將此三卦及代表這三卦的魚（水蟲）、彪（風獸）、翟（火禽），繪於爐上。因「巽主風，離主火，坎主水；風能興火，火能熟水，故備其三卦焉」。儒家陰陽五行的「中」道已躍然其上，純然是「時中」原則的體現。陸羽以此表現茶事即煮茶過程中的風助火、火熟水、水煮茶，三者相生相助，以茶協調五行，以達到一種和諧的時中平衡態。風爐另一足鑄有「體均五行去百疾」，則明顯是以上面那句「坎上巽下離於中」的中道思想、和諧原則為基礎的，因其「中」所得到的平衡和諧，才可導致「體均五行去百疾」。「體」指爐體。「五行」即謂金、木、水、火、土。風爐因以銅鐵鑄之，故得金之象；而上有盛水器皿，又得水之象；中有木炭，還得到木之象；以木生火，得火之象；爐置地上，則得土之象。這樣看來，它因循有序，相生相剋，陰陽諧調，豈有不「去百疾」之理。第三足銘文「聖唐滅胡明年鑄」，是表紀年與實事的歷史紀錄。但它的意義決不能等閒視之。因陸羽的時代是著名的「聖唐」，聖唐的和諧安定正是人們嚮往的理想社會，像陸羽這樣熟讀儒家經典又深具儒家情懷的人，絕不會只把這種嚮往之情留給自己，他要通過茶道（而不是別的方式）來顯揚這種儒家的和諧理想，把它帶給人間。從其所創之「鍑」

（鍋）是以「方其耳以令正也；廣其緣以務遠也；長其臍以守中也」為指導思想這點來看，陸羽所具「守中」即儒家的「時中」精神，正是代表了儒教的治國理想。茶道以「和」為最高境界，亦充分說明了茶人對儒家和諧或中和哲學的深切把握。無論是宋徽宗的「致清導和」，還是陸羽的諧調五行的「中」道之和，還是斐汶的「其功致和」，還是劉貞亮的「以茶可行道」之和，都無疑是以儒家的「中和」與和諧精神作為中國的「茶道」精神。懂得了這點，就有了破解中國茶道秘密的鑰匙。

　　「敬」是儒家茶文化中的一個重要範疇。客來敬茶，就是儒家思想主誠、主敬的一種體現。劉貞亮「十德」中所講的「以茶表敬意」、「以茶利禮仁」，都有一個敬字的內涵。在古代婚俗中，以茶作聘禮又自有其特殊的儒教文化意義。宋人《品茶錄》雲：「種茶必下子，若移植則不復生子，故俗聘婦，必以茶為禮，義故有取。」明郎瑛《七修類稿》謂：「種茶下子，不可移植，移植則不復生也。故女子受聘，謂之吃茶。又聘以茶為禮者，見其從一之義也。」此外，王象晉《茶譜》、陳耀文《天中記》、許次紓《茶疏》等著作均有內容極為相近的記述，他們都無一例外地認為茶為聘禮，取其從一不二、絕不改易的純潔之義。因此，民間訂婚有時被稱為下茶禮，即取茶性情不移而多子之意。茶被人們仰之為崇高的道德象徵，人們對茶不僅僅是偏愛，而更多的是恭敬，並引而為楷模。此時的茶禮，其內涵早已超出茶本身的範疇而簡直成為嫁娶中諸多禮節的代名詞。《見聞錄》載：「通常訂婚，以茶為禮。故稱乾宅致送坤宅之聘金曰茶金，亦稱茶禮，又曰代茶。女家受聘曰受茶。」究其實，這是儒教的一種道德要求，即三從四德。顯然，它體現了封建社會中對婦女的不平等的道德約束，說到底，是把茶比作古代烈女一樣，從一而終，各安其分。然而，儘管這種茶為聘禮的風俗其原意是為了宣揚儒家封建禮教，但從民俗角度看，仍有其積極意義。況且這種風俗發展到後來，人們也就逐漸淡忘了其原本肅穆的禮教，而純然是作為一種婚禮形式，在一派喜慶的氣氛中，也就無暇去追究其所以然了。江西農村，雖往日那般繁瑣婚禮已大為簡化，但迎親那天在男女雙方聘禮與嫁禮中，仍撒置茶葉，可見儒教古風猶存。江南婚俗中有「三茶禮」：訂婚時「下茶」；結婚時「定茶」；同房時「合茶」。有時，「三茶禮」也指婚禮時的三道茶儀式：第一道白果；第二道蓮子、棗兒；第三道方為茶。皆取「至性不移」之義。可見儒家禮義之深入人心。

　　用茶葉祭神祀祖，在古代中國亦成為一種民俗。有文字記載的，可追溯到兩晉南北朝時期，梁朝蕭子顯在《南齊書》中談到：南朝時，齊世祖武皇帝在他的遺詔中有

「我靈座上，慎勿以牲為祭，但設餅果、茶飲、乾飯、酒脯而已」的交代。此前東晉幹寶所撰《搜神記》有「夏侯愷因疾死，宗人字苟奴察見鬼神，見愷來收馬，並病其妻，著平上幘，單衣入，坐生時西壁大床，就人覓茶飲」。至於用茶作為喪者的隨葬物 20 世紀 70 年代從長沙馬王堆西漢古墓出土的茶葉中得到了印證。事實上，這種習俗在我國不少產茶區一直沿用下來，如湘中地區喪者的茶枕、安徽喪者手中的茶葉包。安徽黃山一帶人民至今甚至還有在香案上供奉一把茶壺的習俗，據說這是為了紀念明朝徽州知府進京為救民命而設立的。這是充滿儒教精神的行為。在中國人的祖先崇拜中，儒教講究的是「慎終追遠」。朱熹的解釋是「慎終者，喪盡其禮；追遠者，祭盡其禮」。從哲學內涵看，這已不完全是一種儒家的孝道了，所謂「生，事之以禮。死，葬之以禮，祭之以禮」。既然作為儒教基本道德目標的「孝道」，要求人們要「敬」、「無違」、「三年無改于父道」，所以被譽為「瓊漿甘露」的茶，在其祖先的生前必不可少，死後又有什麼理由能不陳供呢？況且茶在他們自己的生活中既為普遍愛好也是容易得到的。有一則民間傳說，認為人死之後，在去陰間的路上有一條奈河，奈河橋畔，孟婆準備了一種茶湯，說是喝了這種茶湯，到陰間會忘記生前的一切事情，可以加速其投生轉世。既然人們認為焚化紙錢、衣物都是為亡靈所用，可見孟婆的茶湯也都是未亡人所祭供的。為了紀念祖先亡靈，作為未亡人的後輩自然要勤供茶湯以及其他物品，不能疏忽大意。這裡有「慎終追遠」的含義，追憶祖先應是其中的實質性內容。

我們說儒家茶文化有「化民成俗之效」是絲毫不過分的。因為儒家正是以自己的「茶德」作為茶文化的內在核心，從而形成了民俗中的一套價值系統和行為模式，它對人們的思維乃至行為方式都起到指導和制約的作用。

★ 茶與佛家：禪茶一味

佛教於西元前 6—前 5 世紀間創立于古印度，在兩漢之際傳入中國，經魏晉南北朝的傳播與發展，到隋唐時達到鼎盛時期。而茶興于唐、盛于宋。創立中國茶道的茶聖陸羽，自幼曾被智積禪師收養，在竟陵龍蓋寺學文識字、習誦佛經，其後又與唐代詩僧皎然和尚結為「生相知，死相隨」的緇素忘年之交。在陸羽的《自傳》和《茶經》中都有對佛教的頌揚及對僧人嗜茶的記載。可以說，中國茶道從一開始萌芽，就與佛教有千絲萬縷的聯繫，其中僧俗兩方面都津津樂道，並廣為人知的便是——禪茶一味。

★ 禪茶一味

1.「禪茶一味」的思想基礎

茶與佛教的最初關係是茶為僧人提供了無可替代的飲料，而僧人與寺院促進了茶葉生產的發展和制茶技術的進步，進而，在茶事實踐中，茶道與佛教之間找到了越來越多的思想內涵方面的共通之處。

其一曰「苦」

佛理博大無限，但以「四諦」為總綱。

釋迦牟尼成道後，第一次在鹿野苑說法時，談的就是「四諦」之理，而「苦、集、滅、道」四諦以苦為首。人生有多少苦呢？佛以為，有生苦、老苦、病苦、死苦、怨憎會苦、愛別離苦、求不得苦等，總而言之，凡是構成人類存在的所有物質以及人類生存過程中的精神因素都可以給人帶來「苦惱」，佛法求的是「苦海無邊，回頭是岸」。參禪即是要看破生死觀，達到大徹大悟，求得對「苦」的解脫。茶性也苦，李時珍在《本草綱目》中載：「茶苦而寒，陰中之陰，最能降火。火為百病，火清則上清矣。」從茶的苦後回甘、苦中有甘的特性，佛家可以產生多種聯想，幫助修習佛法的人在品茗時品味人生，參破苦諦。

其二曰「靜」

茶道講究「和靜怡真」，把「靜」作為達到心齋坐忘、滌除玄鑒、澄懷味道的必由之路。佛教也主靜。佛教坐禪時的無調（調心、調身、調食、調息、調睡眠）以及佛學中的「戒、定、慧」三學也都是以靜為基礎。佛教禪宗便是從「靜」中創出來的。可以說，靜坐靜慮是歷代禪師們參悟佛理的重要課程。在靜坐靜慮中，人難免疲勞發困，這時候，能提神益思克服睡意的只有茶，茶便成了禪者最好的「朋友」。

其三曰「凡」

日本茶道宗師千利休曾說過：「須知道茶之本不過是燒水點茶。」此話一語中的。茶道的本質確實是從微不足道的日常生活、瑣碎的平凡生活中去感悟宇宙的奧秘和人生的哲理。禪也是要求人們通過靜慮，從平凡的小事中去契悟大道。

其四曰「放」

人的苦惱，歸根結底是因為「放不下」，所以，佛教修行特別強調「放下」。近代高僧虛雲法師說：「修行須放下一切方能入道，否則徒勞無益。」放下一切是放什麼呢？

內六根，外六塵，中六識，這十八界都要放下。總之，身心世界都要放下。放下了一切，人自然輕鬆無比，看世界天藍海碧，山清水秀，日麗風和，月明星朗。品茶也強調「放」，放下手頭工作，偷得浮生半日閒，放鬆一下自己緊繃的神經，放鬆一下自己被囚禁的性情。演仁居士有詩最妙：放下亦放下，何處來牽掛？做個無事人，笑談星月大。願大家都做個放得下、無牽掛的茶人。

2. 佛教對茶道發展的貢獻

自古以來僧人多愛茶、嗜茶，並以茶為修身靜慮之侶。為了滿足僧眾的日常飲用和待客之需，寺廟多有自己的茶園；同時，在古代也只有寺廟最有條件研究並發展制茶技術和茶文化。我國有「自古名寺出名茶」的說法。唐代《國史補》記載，福州「方山露芽」、劍南「蒙頂石花」、岳州「悒湖含膏」、洪州「西山白露」等名茶均出產於寺廟。僧人對茶的需要從客觀上推動了茶葉生產的發展，為茶道提供了物質基礎。

此外，佛教對茶道發展的貢獻主要有三個方面：

（1）高僧們寫茶詩、吟茶詞、作茶畫，或與文人唱和茶事，豐富了茶文化的內容。

（2）佛教為茶道提供了「梵我一如」的哲學思想及「戒、定、慧」三學的修習理念，深化了茶道的思想內涵，使茶道更有神韻。特別是「梵我一如」的世界觀與道教的「天人合一」的哲學思想相輔相成，形成了中國茶道美學對「物我玄會」境界的追求。

（3）佛門的茶事活動為茶道的表現形式提供了參考。鄭板橋有一副對聯寫得很妙：「從來名士能品水，自古高僧愛鬥茶。」佛門寺院持續不斷的茶事活動，對提高茗飲技法、規範茗飲禮儀等都廣有幫助。在南宋甯宗開禧年間，經常舉行上千人的大型茶宴，並把寺廟中的飲茶規範納入了《百丈清規》，近代有的學者認為《百丈清規》是佛教茶儀與儒家茶道相結合的標誌。

3.「禪茶一味」的意境

要真正理解禪茶一味，全靠自己去體會。這種體會可以通過茶事實踐去感受，也可以通過對茶詩、茶聯的品味去參悟。

★ 吃茶去的故事

唐代從諗禪師，俗姓郝，曹州郝鄉人（在今山東）。幼年出家，不久南下參謁南泉普願，學得南宗禪的奇峭，憑藉自己的聰明靈悟，將南宗禪往前大大發展了一步。

以後常住趙州觀音寺，人稱「趙州和尚」。

一天，寺裡來了個新和尚。新和尚來拜見，趙州和尚問：「你來過這裡嗎？」

「來過。」

「吃茶去。」

新和尚連忙改口：「沒來過。」

「吃茶去。」趙州和尚仍是這句話。

在一旁的院主不解，上前問：「怎麼來過這裡，叫他吃茶去；沒來過這裡，也叫他吃茶去？」

趙州和尚回答：「吃茶去。」

這便是千古禪林法語「吃茶去」的來歷。《五燈會元》記：「問：『如何是和尚家風？』師曰：『飯後三碗茶。』」《景德傳燈錄》記：「晨起洗手面，盥漱了吃茶。吃茶了佛前禮拜，歸下去打睡了。起來洗手面，盥漱了吃茶。吃茶了東事西事，上堂吃飯了洗漱，漱洗了吃茶，吃茶了東事西事。」這些都是源自趙州和尚「吃茶去」的公案。近人趙朴初題詩吟詠此典：「七碗受至味，一壺得真趣。空持百千偈，不如吃茶去。」吃茶是再普通不過的事，生活本身就是修行，茶道是生活的茶道，生活是茶道的生活。

第九講

中國茶·世界道

茶貫穿了中國歷史，也蘊含了中國文化，那麼

這一國飲是如何演變而來的呢？在歷史更迭的

過程中，茶被賦予的內涵是如何延伸的呢？

本講從茶的沖泡方式演變說起，就國內外的「茶俗」、「茶禮」、「茶藝」、「茶道」進行介紹和解釋。

一、茶飲

中國飲茶歷史最早，陸羽《茶經》云：「茶之為飲，發乎神農氏，聞於魯周公。」早在神農時期，茶及其藥用價值已被發現，並由藥用逐漸演變成日常生活飲料。我國歷來對選茗、取水、備具、佐料、烹茶、奉茶以及品嘗方法都頗為講究，因而逐漸形成了豐富多彩、雅俗共賞的飲茶習俗和品茶技藝。我們讓時間之河往前流淌一會兒，一起來看看茶飲的前世今生。

春秋以前，最初茶葉作為藥用而受到關注。古代人直接含嚼茶樹鮮葉汲取茶汁而感到芬芳、清口並富有收斂性快感，久而久之，茶的含嚼成為人們的一種嗜好。該階段，可說是茶之為飲的前奏。

隨著人類生活的進化，生嚼茶葉的習慣轉變為煎服。即鮮葉洗淨後，置陶罐中加水煮熟，連湯帶葉服用。煎煮而成的茶，雖苦澀，然而滋味濃郁，風味與功效均勝幾籌，日久，自然養成煮煎品飲的習慣，這是茶作為飲料的開端。

然而，茶由藥用發展為日常飲料，經過了食用階段作為中間過渡，即以茶當菜，煮作羹飲。茶葉煮熟後，與飯菜調和一起食用。此時，用茶的目的，一是增加營養，一是作為食物解毒。《晏子春秋》記載：「晏子相景公，食脫粟之飯，炙三弋五卵茗菜而已」；又《爾雅》中，「苦茶」一詞注釋云「葉可炙作羹飲」；《桐君錄》等古籍中，則有茶與桂薑及一些香料同煮食用的記載。此時，茶葉利用方法前進了一步，運用了當時的烹煮技術，並已注意到茶湯的調味。

秦漢時期，茶葉的簡單加工已經開始出現。鮮葉用木棒搗成餅狀茶團，再曬乾或烘乾以存放，飲用時，先將茶團搗碎放入壺中，注入開水並加上蔥、薑和橘子調味。此時茶葉不僅是日常生活之解毒藥品，且成為待客之食品。另外，由於秦統一了巴蜀（中國較早傳

播飲茶的地區），促進了飲茶知識與風俗向東延伸。西漢時，茶已是宮廷及官宦人家的一種高雅消遣，王褒《僮約》已有「武陽買茶」的記載。三國時期，崇茶之風進一步發展，開始注意到茶的烹煮方法，此時出現「以茶當酒」的習俗（見《三國志·吳志》），說明華中地區當時飲茶已比較普遍。到了兩晉、南北朝，茶葉從原來珍貴的奢侈品逐漸成為普通飲料。

隋唐時，茶葉多加工成餅茶。飲用時，加調味品烹煮湯飲。隨著茶事的興旺，貢茶的出現加速了茶葉栽培和加工技術的發展，湧現了許多名茶，品飲之法也有較大的改進。尤其到了唐代，飲茶蔚然成風，飲茶方式有較大之進步。此時，為改善茶葉苦澀味，開始加入薄荷、鹽、紅棗調味。此外，已使用專門烹茶器具，論茶之專著已出現。陸羽《茶經》三篇，備言茶事，更對茶之飲之煮有詳細的論述。此時，對茶和水的選擇、烹煮方式以及飲茶環境和茶的品質也越來越講究，逐漸形成了茶道。由唐前之「吃茗粥」到唐時人視茶為「越眾而獨高」，是中國茶文化的一大飛躍。

「茶興于唐而盛于宋」，在宋代，製茶方法出現改變，給飲茶方式帶來深遠的影響。宋初茶葉多製成團茶、餅茶，飲用時碾碎，加調味品烹煮，也有不加的。隨著茶品的日益豐富與品茶的日益考究，逐漸重視茶葉原有的色香味，調味品逐漸減少。同時，出現了用蒸青法制成的散茶，且不斷增多，茶類生產由團餅為主趨向以散茶為主。此時烹飲手法逐漸簡化，傳統的烹飲習慣，由宋開始而至明清，出現了巨大變革。

明代後，由於製茶工藝的革新，團茶、餅茶已較多改為散茶，烹茶方法由原來的煎煮為主逐漸向沖泡為主發展。茶葉沖以開水，然後細品緩啜，清正、襲人的茶香，甘冽、釅醇的茶味以及清澈的茶湯，讓人更能領略到茶天然之色香味。

明清之後，隨著茶類的不斷增加，飲茶方式出現兩大特點：一，品茶方法日臻完善而講究。茶壺、茶杯要用開水先洗滌，幹布擦乾。茶渣先倒掉，再斟。器皿也「以紫砂為上，蓋不奪香，又無熟湯氣」。二，出現了六大茶類，品飲方式也隨茶類不同而有很大變化。同時，各地區由於不同風俗，開始選用不同茶類。如兩廣喜好紅茶，福建多飲烏龍，江浙則好綠茶，北方人喜花茶或綠茶，邊疆少數民族多用黑茶、茶磚。

（一）煮茶法

所謂煮茶法，是指茶入水烹煮而飲。唐代以前無製茶法，往往是直接採生葉煮飲，唐

以後則以乾茶煮飲。西漢王褒《僮約》：「烹茶盡具。」西晉郭義恭《廣志》：「茶叢生，真煮飲為真茗茶。」東晉郭璞《爾雅注》：「樹小如梔子，冬生，葉可煮作羹飲。」晚唐楊華《膳夫經手錄》：茶，古不聞食之。近晉、宋以降，吳人採其葉煮，是為茗粥。「晚唐皮日休《茶中雜詠》序雲：「然季疵以前稱茗飲者，必渾以烹之，與夫瀹蔬而啜飲者無異也。」漢魏南北朝以迄初唐，主要是直接採茶樹生葉烹煮成羹湯而飲，飲茶類似喝蔬菜湯，此羹湯吳人又稱之為「茗粥」。

唐代以後，製茶技術日益發展，餅茶（團茶、片茶）、散茶品種日漸增多。唐代飲茶以陸羽式煎茶為主，但煮茶舊習依然難改，特別是在少數民族地區較流行。中唐陸羽《茶經·五之煮》載：「或用蔥、薑、棗、橘皮、茱萸、薄荷之等，煮之百沸，或揚令滑，或煮去沫，斯溝渠間棄水耳，而習俗不已。」晚唐樊綽《蠻書》記：「茶出銀生城界諸山。散收，無採造法。蒙舍蠻以椒、姜、桂和烹而飲之。"唐代煮茶，往往加鹽、蔥、姜、桂等佐料。」

宋代，蘇轍《和子瞻煎茶》詩有「北方俚人茗飲無不有，鹽酪椒姜誇滿口」，黃庭堅《謝劉景文送團茶》詩有「劉侯惠我小玄璧，自裁半璧煮瓊糜」。宋代，北方少數民族地區以鹽酪椒薑與茶同煮，南方也偶有煮茶。明代陳師《茶考》載：「烹茶之法，唯蘇吳得之。以佳茗入磁瓶火煎，酌量火候，以數沸蟹眼為節。」清代周藹聯《竺國記遊》載：「西藏所尚，以邛州雅安為最……其熬茶有火候。」明清以迄今，煮茶法主要在少數民族流行。

（二）煎茶法

煎茶法是指陸羽在《茶經》裡所創造、記載的一種烹煎方法，其茶主要用餅茶，經炙烤、碾羅成末，候湯初沸投末，並加以環攪，沸騰則止。而煮茶法中茶投冷、熱水皆可，需經較長時間的煮熬。煎茶法的主要程式有備器、選水、取火、候湯、炙茶、碾茶、羅茶、煎茶（投茶、攪拌）、酌茶。

煎茶法在中晚唐很流行，唐詩中多有描述。劉禹錫《西山蘭若試茶歌》詩有「驟雨松聲入鼎來，白雲滿碗花徘徊」。僧皎然《對陸迅飲天目茶園寄元居士》詩有「文火香偏勝，寒泉味轉嘉。投鐺湧作沫，著碗聚生花」。白居易《睡後茶興憶楊同州》詩有「白瓷甌甚潔，紅爐炭方熾。沫下曲塵香，花浮魚眼沸」。白居易《謝裡李六郎寄新蜀茶》詩有「湯添勺水煎魚眼，末下刀圭攪曲塵」。盧仝《走筆謝孟諫議寄新茶》詩有「碧雲引風吹不斷，白花浮光凝碗面」。李群玉《龍山人惠石廩方及團茶》詩有「碾成黃金粉，輕嫩如松花」，

「灘聲起魚眼，滿鼎漂湯霞」。

　　五代徐夤《謝尚書惠蠟麵茶》詩有「金槽和碾沉香末，冰碗輕涵翠縷煙。分贈恩深知最異，晚鐺宜煮北山泉」。北宋蘇軾《汲江煎茶》詩有「雪乳已翻煎處腳，松風忽作瀉時聲」。北宋蘇轍《和子瞻煎茶》詩有「銅鐺得火蚯蚓叫，匙腳旋轉秋螢火」。北宋黃庭堅《奉同六舅尚書詠茶碾煎茶三藥》詩有「岡爐小鼎不須催，魚眼長隨蟹眼來」。南宋陸遊《郊蜀人煎茶戲作長句》詩有「午枕初回夢蝶度，紅絲小磑破旗槍。正須山石龍頭鼎，一試風爐蟹眼湯」。五代、宋朝流行點茶法，從五代到北宋、南宋，煎茶法漸趨衰亡，南宋末已無聞。

（三）點茶法

　　點茶法是將茶碾成細末，置茶盞中，以沸水點沖（圖9-1）。先注少量沸水調膏，繼之量茶注湯，邊注邊用茶筅擊拂。《荈茗錄》「生成盞」條記：「沙門福全生於金鄉，長於茶海，能注湯幻茶，成一句詩。並點四甌，共一絕句，泛乎湯表。」其《茶百戲》條記：「近世有下湯運匙，別施妙訣，使湯紋水脈成物象者，禽獸蟲魚花草之屬，纖巧如畫。」注湯幻茶成詩成畫，謂之茶百戲、水丹青，宋人又稱「分茶」。《荈茗錄》乃陶穀《清異錄》「荈茗部」中的一部分，而陶谷曆仕晉、漢、周、宋，所記茶事大抵都屬五代十國並宋初事。點茶是分茶的基礎，所以點茶法的起始當不會晚於五代。

　　從蔡襄《茶錄》、宋徽宗《大觀茶論》等書看來，點茶法的主要程式有備器、洗茶、炙茶、碾茶、磨茶、羅茶、擇水、取火、候湯、炙盞、點茶（調膏、擊拂）。

　　點茶法風行宋元時期，宋人詩詞中多有描寫。北宋范仲淹《和章岷從事鬥茶歌》詩有

圖9-1 表演宋代點茶法

「黃金碾畔綠塵飛，碧玉甌中翠濤起」。北宋蘇軾《試院煎茶》詩有「蟹眼已過魚眼生，颼
颼欲作松風鳴。蒙茸出磨細珠落，眩轉繞甌飛雪輕」。北宋蘇轍《宋城宰韓秉文惠日鑄茶》
詩有「磨轉春雷飛白雪，甌傾錫水散凝酥」。南宋楊萬里《澹庵坐上觀顯上人分茶》詩有
「分茶何似煎茶好，煎茶不似分茶巧」。宋釋惠洪《無學點茶乞詩》詩有「銀瓶瑟瑟過風
雨，漸覺羊腸挽聲變。盞深扣之看浮乳，點茶三昧須饒汝」。北宋黃庭堅《滿庭芳》詞有
「碾深羅細，瓊蕊冷生煙」，「銀瓶蟹眼，驚鷺濤翻」。

　　明朝前中期，仍有點茶。朱元璋十七子、甯王朱權《茶譜》序雲：「命一童子設香案、
攜茶爐於前，一童子出茶具，以瓢汲清泉注於瓶而飲之。然後碾茶為末，置於磨令細，以
羅羅之。候湯將如蟹眼，量客眾寡，投數匙入於巨甌。候湯出相宜，以茶筅摔令沫不浮，
乃成雲頭雨腳，分於啜甌。」朱權「崇新改易」的烹茶法仍是點茶法。

　　點茶法盛行於宋元時期，並北傳遼、金。元明因襲，約亡於明朝後期。

（四）泡茶法

　　泡茶法是以茶置茶壺或茶盞中，以沸水沖泡的簡便方法。過去往往依據陸羽《茶經·七
之事》所引「《廣雅》云」文字，認為泡茶法始於三國時期，但經考證，「《廣雅》云」
這段文字既非《茶經》正文，亦非《廣雅》正文，當屬《廣雅》注文，不足為據。

　　陸羽《茶經·六之飲》載：「飲有粗、散、末、餅者，乃斫、乃熬、乃煬、乃舂，貯於
瓶缶之中，以湯沃焉，謂之庵茶。」即以茶置瓶或缶（一種細口大腹的瓦器）之中，灌上
沸水淹泡，唐時稱「庵茶」，此庵茶開後世泡茶法的先河。

　　唐五代主煎茶，宋元主點茶，泡茶法直到明清時期才流行。朱元璋罷貢團餅茶，遂使
散茶（葉茶、草茶）獨盛，茶風也為之一變。明代陳師《茶考》載：「杭俗烹茶，用細茗
置茶甌，以沸湯點之，名為撮泡。」置茶於甌、盞之中，用沸水沖泡，明時稱「撮泡」，
此法沿用至今。

　　明清更普遍的還是壺泡，即置茶於茶壺中，以沸水沖泡，再分醊到茶盞（甌、杯）中
飲用。據張源《茶錄》、許次紓《茶疏》等書，壺泡的主要程式有備器、擇水、取火、候
湯、投茶、沖泡、醊茶等。現今流行於閩、粵、臺地區的「工夫茶」則是典型的壺泡法。

二、世界茶俗

　　中國是茶文化的故土。早在西漢時期，中國巴蜀地區已普遍興起飲茶之風。那時中國與南洋諸國通商，由廣東出海至印度支那半島和印度南部等地，從此茶葉就在這一帶傳播開來。之後茶葉又隨絲綢之路的開闢外傳入西亞乃至歐洲地區，同時也不斷地通過使者和僧侶向周邊國家地區傳播，尤其是朝鮮、日本等國。中國茶葉的傳播既通過碧波萬頃的海路，又通過蜿蜒曲折的陸路，在「茶葉之路」上既有舟楫橫渡的壯觀，又有車馬賓士的喧囂。

　　當中國的飲茶與各國不同的生活方式、風土人情，以至宗教意識相融合，就呈現出五彩繽紛的世界各民族飲茶習俗。所謂「千里不同風，百里不同俗」，飲茶風俗具有明顯的區域性，它泛指某一地區或某一民族習慣於喝某種茶，習慣於某些特定的茶具、茶器，習慣於某種沏茶方式或喝茶方式，包括在特定條件下，用特定的禮儀與語言表達方式等。

　　中國人好飲清茶，即為清雅怡和的飲茶習俗：茶葉沖以煮沸的水（或沸水稍涼後），順乎自然，清飲雅嘗，尋求茶之原味，重在意境。中國唐代的詩僧釋皎然有「一飲滌昏寐，情思朗爽滿天地；再飲清我神，忽如飛雨灑清塵；三飲便得道，何須苦口破煩惱」的感慨。盧仝亦有詩云：「五碗肌骨輕，六碗通仙靈，七碗吃不得也，惟覺兩腋習習輕風生。蓬萊山，在何處，玉川子，乘此清風欲飛去。」宋朝趙州和尚回答什麼都是那句偈語「吃茶去」。可以這樣說，中國的飲茶深受古老的道佛家思想的影響，所以喝茶崇尚清心寡欲，恬靜平和，淡雅致真。

　　日本、朝鮮、韓國亦是好飲清茶之國。日本的茶道強調「和敬清寂」。在朝鮮古代時候，官府人員認為喝茶是很重要的禮節，尤其是司法部門的官員深信喝茶可以讓人做到清廉公正。這樣的飲茶已不是簡單的喝茶品茶，它融入特定民族的思想和信仰，所以從飲茶風俗中也可以瞭解到他們的人生觀、價值觀。茶能助思，亦能「反思」，即反映人的思想意識。

　　中國的少數民族和很多西方國家都喜歡加有一定佐料的茶，如中國邊陲的酥油茶、鹽巴茶、奶茶以及侗族的打油茶、土家族的擂茶，又如歐美的牛乳紅茶、檸檬紅茶、多味茶、香料茶等，均兼有佐料的特殊風味。這其中有不少有趣奇特的飲茶風俗。

（一）中國茶俗舉要

1. 擂茶

顧名思義，擂茶就是把茶和一些配料放進擂缽裡擂碎沖沸水而成（圖9-2）。不過，擂茶有幾種，如福建西北部民間的擂茶是用茶葉和適量的芝麻置於特製的陶罐中，用茶木棍研成細末後加滾開水而成。廣東的揭陽、普寧等地聚居的客家人所喝的客家擂茶，是把茶葉放進牙缽（為吃擂茶而特製的瓷器）擂成粉末後，加上搗碎的熟花生、芝麻後加上一點鹽和香菜，用滾燙的開水沖泡而成。湖南的桃花源一帶有喝秦人擂茶的特殊習俗，是把茶葉、生薑、生米放到碾缽裡擂碎，然後沖上沸水飲用。若能再放點芝麻、細鹽進去，則滋味更為清香可口。喝秦人擂茶一要趁熱，二要慢咽，只有這樣才會有「九曲回腸，心曠神怡」之感。

圖 9-2 擂茶

2. 龍虎鬥茶

雲南西北部深山老林裡的兄弟民族，喜歡用開水把茶葉在瓦罐裡熬得濃濃的，而後把茶水沖放到事先裝有酒的杯子裡與酒調和，有時還加上一個辣子，當地人稱為「龍虎鬥茶」。喝一杯龍虎鬥茶以後，全身便會熱乎乎的，睡前喝一杯，醒來會精神抖擻，渾身有力。

3. 竹筒茶

將清毛茶放入特製的竹筒內，在火塘中邊烤邊搗壓，直到竹筒內的茶葉裝滿並烤乾，就剖開竹筒取出茶葉用開水沖泡飲用。竹筒茶（圖 9-3）既有濃郁的茶香，又有清新的竹香。雲南西雙版納的傣族同胞喜歡飲這種茶。

圖 9-3 竹筒茶

4. 鍋帽茶

在鑼鍋內放入茶葉和幾塊燃著的木炭，用雙手端緊鑼鍋上下抖動幾次，使茶葉和木炭不停地均勻翻滾，等到有縷縷青煙冒出和聞到濃郁的茶香味時，便把茶葉和木炭一起倒出，用筷子快速地把木炭揀出去，再把茶葉倒回鑼鍋內加水煮幾分鐘就可以了。布朗族同胞喜歡飲鍋帽茶。

5. 蓋碗茶

在有蓋的碗裡同時放入茶葉、碎核桃仁、桂圓肉、紅棗、冰糖等，然後沖入沸水，蓋好蓋子。來客泡蓋碗茶一般要在吃飯之前，倒茶是要當面將碗蓋揭開，並用雙手托碗捧送，以表示對客人的尊敬。沏蓋碗茶是回族同胞的飲茶習俗。

6. 婆婆茶

新婚苗族婦女常以婆婆茶招待客人。婆婆茶的做法是：平時將去殼的南瓜子和葵花子、曬乾切細的香樟樹葉尖以及切成細絲的嫩醃生薑放在一起攪拌均勻，儲存在容器內備用。要喝茶時，就取一些放入杯中，再以煮好的茶湯沖泡，邊飲邊用茶匙舀食，這種茶就叫做婆婆茶。

7. 維吾爾族的茶俗

若至維吾爾族人家做客，一般由女主人用託盤向客人敬第一碗茶。第二碗開始，則由男主人敬。倒茶時要緩緩倒入茶碗內，茶不能滿碗。客人如不想再喝，可用手將碗口捂一下，即是向主人示意：已喝好。喝完茶後，還要由長者作「都瓦」（默禱）。作都瓦時要將兩手伸開合併，手心朝臉默禱幾秒鐘後輕輕從上到下摸一下臉，「都瓦」即告完畢。主人作都瓦時，客人不能東張西望、嬉笑起立，須待主人收拾完茶具後，客人才能離席，否則視為失禮。維吾爾族人分居于新疆天山南北，飲茶習俗也因地域不同而有差別。北疆人常喝奶茶，一般每日需「二茶一飯」。喝奶茶時，常以一種用小麥面製成的圓形面餅「饢」（為民族傳統麵食）佐食。北疆伊犁地區的婦女還有在喝完奶茶的液體後，再將沉於壺底的茶渣和奶皮一起放在口中嚼食的「吃茶」習慣。南疆人則常喝清茶或香茶。維吾爾族人的飲茶方式仍是沿襲我國唐宋時的煎茶或煮茶法。煮茶用具，北疆大多使用鋁鍋，而南疆喜用銅質長頸茶壺或陶瓷、搪瓷的長頸茶壺。喝茶時均用茶碗，一般用小碗喝清茶或香茶，而用大碗喝奶茶或奶皮茶。此外，還有人喜飲將糖放進茶水煎煮的「甜茶」和用植物油或羊油將麵炒熟後，再加入剛煮好的茶水和少量鹽的「炒麵茶」。

8. 藏族的茶俗

藏族飲茶，有喝清茶的，有喝奶茶的，也有喝酥油茶的，名目較多，喝得最普遍的還是酥油茶（圖9-4）。所謂酥油，就是把牛奶或羊奶煮沸，用勺攪拌，倒入竹桶內，冷卻後凝結在溶液表面的一層脂肪。至於茶葉，一般選用的是緊壓茶類中的普洱茶、金尖等。酥油茶的加工方法比較講究，一般先用鍋子燒水，待水煮沸後，再用刀子把緊壓茶搗碎，放入沸水中煮，約半小時左右，待茶汁浸出後，濾去茶葉，把茶汁裝進長圓柱形的打茶筒內。與此同時，有另一口鍋煮牛奶，一直煮到表面凝結一層酥油時，把它倒入盛有茶湯的打茶筒內，再放上適量的鹽和糖。這時，蓋住打茶筒，用手把住直立茶筒並上下移動長棒，不斷抽打。直到筒內聲音從「咣當、咣當」變成「嚓咿、嚓咿」時茶、酥油、鹽、糖等即混為一體，酥油茶就打好了。打酥油茶用的茶筒，多為銅質，甚有用銀制的。而盛酥油茶用的茶具，多為銀質，甚至還有用黃金加工而成的。茶碗雖以木碗為多，但常常是用金、銀或銅鑲嵌而成。更有甚者，有用翡翠製成的，這種華麗而又昂貴的茶具，常被看做是傳家之寶。而這些不同等級的茶具，又是人們財產擁有程度的標誌。喝酥油茶是很講究禮節

的，大凡賓客上門入座後，主婦立即會奉上糌粑，這是一種炒熟的青稞粉和茶汁調製成的粉糊，也是捏成團子狀的。隨後，再分別遞上一隻茶碗，主婦很有禮貌的按輩分大小，先長後幼，向眾賓客一一倒上酥油茶，再熱情地邀請大家用茶。這時，主客一邊喝酥油茶，一邊吃糌粑，這種不可多見的飲茶風俗，對多數人而言，真有別開生面之感。不過，按當地的習慣，客人喝酥油茶時，不能端碗一喝而光，這種狼吞虎嚥的喝茶方式，被認為是不禮貌、不文明的。一般每喝一口茶，都要留下少許，這被看做是對主婦打茶手藝不凡的一種贊許，這時，主婦早已心領神會，又來斟滿。如此二三巡後，客人覺得不想再喝了，就把剩下的少許的茶湯有禮貌地潑在地上，表示酥油茶已喝飽了，當然主婦也不再勸喝了。由於藏族喝酥油茶有著比其他民族喝茶更為重要的作用，所以，不論男女老少，達到人人皆飲的程度，每天喝茶多達 20 碗左右，很多人家把茶壺放在爐上，終日熬煮，以便隨取隨喝。當地有一種風俗，當喇嘛祭祀時，虔誠的教徒要敬茶，有錢的富庶要施茶。他們認為，這是積德行善，所以，在西藏一些大的喇嘛寺裡，往往備有一個特大的茶鍋，鍋口直徑達 1.5 米以上，可容茶水數擔，在朝拜時煮水熬茶，供香客取喝，算是佛門的一種施捨。在男婚女嫁時，藏族兄弟視茶為珍貴禮品，它象徵婚姻美滿和幸福。

圖 9-4 酥油茶

（二）國外茶俗

1. 印度的馬薩拉茶

其製作方法很簡單，就是在紅茶中加入薑和小豆蔻。奇特的是它的喝茶方式：既不是把茶倒到杯中一口口的喝，也不是倒在瓢筒中用管子慢慢吸飲，而是習慣把茶倒在盤子裡，伸出舌頭去舐飲，所以這種茶又叫做舐茶。

2. 愛好茶飲的伊斯蘭教國家

在信仰伊斯蘭教的國家裡，比如巴基斯坦，森嚴的教律規定不許酗酒，所以飲茶盛行，養成了以茶代酒、以茶消膩、以茶提神、以茶為樂的飲茶風俗。

3. 望糖喝茶的「豪飲」之國

在西亞，土耳其、伊拉克被稱為豪飲之國，他們的人民不喜溫飲，而喜煮滾熱飲；只飲紅茶，不飲綠茶。伊拉克人煮的是很濃的紅茶，味苦色黑，所以有些伊拉克人喝茶時先舐一下白糖，然後呷一口茶，循環往復；也有的在喝茶時把糖放在面前，望糖喝茶，大概還頗有點「望梅止渴」的情趣，邊想白糖邊喝苦茶。

4. 「嚼茶」

在緬甸和泰國有著極具特色的「嚼茶」。嚼茶的食用方法是，先將茶樹的嫩葉蒸一下，然後再用鹽醃，最後摻上少量的鹽和其他佐料，放在口中嚼食。冰茶也是這些熱帶國家的飲茶習慣。

5. 俄羅斯

俄羅斯人愛喝甜茶（圖 9-5），喜好在茶中加糖、果醬、蜂蜜，有時也加奶、檸檬片。有些地方習慣加鹽，如雅庫特人就在茶里加奶和鹽。他們亦喜好濃茶並用茶炊煮茶，常在茶中放羅姆酒。喝茶時先用瓷茶壺一般根據一人一茶勺的量把茶葉泡 3 ～ 5 分鐘，然後將沏好的濃茶倒進茶杯，再根據個人喜好濃淡的程度續水。

圖 9-5 俄羅斯代表性茶具

6. 蒙古

蒙古人在飲茶時，先把磚茶放在木臼中搗成粉末，加水放在鍋中煮開，加上鹽和脂肪製成羹湯，過濾後混入牛奶、奶油、玉蜀黍再飲用。

7. 馬里

馬里人喜愛飯後喝茶，他們把茶葉和水放入茶壺裡，然後燉在泥爐上煮開，茶煮沸後加上糖，每人斟一杯。他們的煮茶方法不同一般：每天起床，就以錫罐燒水，投入茶葉；任其煎煮，直到同時煮的醃肉燒熟，再同時吃肉喝茶。這與新加坡、馬來西亞的肉骨茶是異曲同工的。

8. 埃及

埃及人待客，常端上一杯熱茶，裡面放許多白糖，只喝二三杯這種甜茶，嘴裡就會感到黏糊糊的，連飯也不想吃了。

9. 北非

北非人喝茶，喜歡在綠茶裡放幾片新鮮薄荷葉和一些冰糖，飲時清涼可口。有客來訪，客人得將主人向他敬的三杯茶喝完，才算有禮貌。

10. 南美

圖 9-6 南美馬黛茶

南美流行的是非茶之茶馬黛茶（圖 9-6）。南美許多國家，尤其是阿根廷，人們用當地的馬黛樹的葉子製成茶，既提神又助消化。他們是用帶圓球的銅制或銀制的吸管從曬乾的葫蘆容器中慢慢品味著茶。用吸管吮吸時小球起到過濾作用，避免茶末吸入管內，茶淡時還能翻滾攪動，使茶水變濃。

11. 加拿大

加拿大人泡茶方法較特別，先將陶壺燙熱，放一茶匙茶葉，然後以沸水注入其中，浸七八分鐘，再將茶葉傾入另一熱壺供飲，通常加入乳酪與糖。

12. 美國

美國人喜歡即溶的袋泡茶。大家都知道美國是一個變化極其迅速的國家，講究高效簡便，時間就像金錢一樣被精打細算著花，飲茶也是以最為快速的方式被喝下去。

13. 歐洲

圖 9-7 英國下午茶

法國人喜歡加有香料的高香紅茶，英國人喜歡傳統的紅茶加糖或檸檬。喝下午茶（圖 9-7），仍是英國

人的傳統，既是他們的一種休閒方式，也是他們重要的社交形式。

（三）茶俗中的「變」與「不變」

　　給大家列舉了這麼多的飲茶方式，我們再來比較一番東西方的飲茶習俗，發現這些習俗和各自的文化息息相關：東方喜好素雅清靜，西方喜好濃豔熱烈。可見，各個國家和地區不同的飲茶習俗，事實上是不同民族精神、傳統習慣和風土人情的映射，也是社會與民族的一個側影。也就是茶能助思，亦能「反思」，即反映人的思想意識。用心去飲茶，也是用心去體會各民族的文化底蘊。

　　不管各國的飲茶習俗怎樣的豐富多彩，歸根結底都受到了中國飲茶文化的薰陶。縱觀中國的飲茶史，遠在神農時期，人們就直接含嚼茶樹新鮮枝葉汲取茶汁，感受芬芳、清新並富有收斂性的快感；之後逐漸變成將茶葉盛放在陶罐中加水生煮羹飲或烤飲，茶粥之類茶膳極其普遍；到魏朝時變成制餅烘乾、飲用時碾碎沖泡，日久，人們自然養成了煮煎品飲的習俗；茶事在隋唐之後日益興起，後又有宋代的鬥茶之風；至明代，原來的蒸青綠茶改進為炒青綠茶，然後又發展到各種茶類，茶的清飲系統從此佔據中國茶俗的主導地位。所以，從中國飲茶史來說，是由調飲走向清飲的。從中國茶俗的地域性來看，不論過去還是現在，調飲與清飲都是並存的。追本溯源，西方茶俗中的調飲是受到中國的薰陶，日本的茶道則是來自中國宋代的抹茶法。

　　人常言：變化是絕對的。所以，各國的飲茶習俗和時尚也在不斷地發展變化。過去被視為解渴飲料的茶，由於其對人體的多種生理功能和藥理效應，已被公認是當今世界上最理想的保健飲料。人們飲茶也趨向「回歸大自然」，並生發出求健、求美及各種多樣化的需求。人們會期望高品質的色香味形有特色、有藝術價值的茶，同時也期望方便、衛生和具有保健效應的茶。近年來茶末食品的問世，意味著茶葉從單純地飲用茶汁向「茶飲」、「茶食」、「茶膳」並舉發展。各國對不同茶類的需求也在不斷地變化，比如英國喝袋泡茶、即溶茶的人越來越多，日本喝烏龍茶的人越來越多。於是相應地，人們的飲茶習俗也會逐漸的有所變化。

　　不過，儘管飲茶習俗多種多樣，但是把飲茶看做是一種養生健身的手段和促進人際關系的紐帶，在這一點上，各國各民族應該是相通的。

三、茶禮

（一）民間茶禮

茶禮，又叫「茶銀」，是聘禮的一種。清代孔尚任《桃花扇·媚座》中有「花花彩轎門前擠，不少欠分毫茶禮」，這說的是以茶為彩禮的習俗。明許次紓在《茶疏考本》中說：「茶不移本，植必子生。」古人結婚以茶為識，以為茶樹只能從種子萌芽成株，不能移植，否則就會枯死，因此把茶看做是一種至性不移的象徵。所以，民間男女訂婚以茶為禮，女方接受男方聘禮，叫「下茶」或「茶定」，有的叫「受茶」，並有「一家不吃兩家茶」的諺語。同時，還把整個婚姻的禮儀總稱為「三茶六禮」。「三茶」，就是訂婚時的「下茶」、結婚時的「定茶」、同房時的「合茶」。「下茶」又有「男茶女酒」之稱，即訂婚時，男家除送如意庚帖外，還要送幾缸紹興酒。舉行婚禮時，還要行三道茶儀式。三道茶者，第一道百果，第二道蓮子、棗兒，第三道方是茶。吃的方式，第一道，接杯之後，雙手捧之，深深作揖，然後向嘴唇一觸，即由家人收去。第二道亦如此。第三道，作揖後才可飲。這是最尊敬的禮儀。在拉祜族婚俗中，男女雙方確定成婚日期後，男方要送茶、鹽、酒、肉、米柴等禮物給女方，拉祜人常說：「沒有茶就不能算結婚。」婚禮上必須請親友喝茶。白族男女訂婚、結婚都要送茶禮。雲南中甸（香格里拉）一帶的藏族青年，在節日和農閒時，打好酥油茶帶到野外聚會，遇到姑娘們便邀請入座，如看中對方，可借敬茶的機會，搶過對方的帽子，然後離開人群，進行商談；如不同意作配偶，就將帽子拿回。侗族在解除婚約時，採用"退茶"的儀禮。

茶禮的另一層意思是以茶待客的禮儀。我國是禮儀之邦，客來敬茶是我國人民傳統的、最常見的禮節。早在古代，不論飲茶的方法如何簡陋，茶也成為日常待客的必備飲料，客人進門，敬上一杯（碗）熱茶，表達主人的一片盛情。在我國歷史上，不論富貴之家或貧困之戶，不論上層社會或平民百姓，莫不以茶為應酬品。

（二）細茶粗吃，粗茶細吃

在華北、東北，老年人來訪，宜沏上一杯濃醇芬芳的優質茉莉花茶，並選用加蓋瓷杯；如來客是南方的年輕婦女，宜沖一杯淡雅的綠茶，如龍井、毛尖、碧螺春等，並選用透明玻璃茶杯，不加杯蓋；如來訪者嗜好喝濃茶，不妨適當加大茶量，並拼以少量茶末，可做到茶湯味濃，經久耐泡，飲之過癮；如來客喜啜烏龍茶，則用小壺小杯，選用安溪鐵觀音和武夷岩茶招待貴客；如家中只有低級粗茶或茶末，那最好用茶壺泡茶，只聞茶香，只品茶味，不見茶形。以上就是所謂「細茶粗吃，粗茶細吃」的道理。

（三）淺茶滿酒

我國有「淺茶滿酒」的講究，一般倒茶或沖茶至茶具的 2/3 到 3/4 左右，如沖滿茶杯，不但燙嘴，還寓有逐客之意。泡茶水溫也要因茶而異，烏龍茶需用沸水沖泡，並用沸水預先燙杯；其他茶葉沖泡水溫為 80 ～ 90℃；細嫩的茶末沖泡水溫還可再低點。敬茶要禮貌，一定要洗淨茶具，切忌用手抓茶，茶湯上不能漂浮一層泡沫和焦黑黃綠的茶末或粗枝大葉橫於杯中。茶杯無論有無柄，端茶一定要在下面加託盤。敬茶時溫文爾雅、笑容可掬、和藹可親，雙手託盤至客人面前，躬腰低聲說「請用茶」；客人應起立說「謝謝」，並用雙手接過茶託。做客飲茶，也要慢啜細飲，邊談邊飲，並連聲讚譽茶葉鮮美和主人手藝，不能手舞足蹈，狂喝暴飲。主人陪伴客人飲茶時，在客人已喝去半杯時即添加開水，使茶湯濃度、溫度前後大略一致。飲茶中，也可適當佐以茶食、糖果、菜肴等，達到調節口味的功效。總之，我們待客敬茶所遵循的就是一個「禮」字，我們待人接物所取的就是一個「誠」字。讓人間真情滲透在一杯茶水裡，滲透在每個人的心靈裡。

（四）謝茶的叩指禮

當別人給自己倒茶時，為了表示謝意，將食指和無名指彎曲後以指甲壓著桌面似兩膝跪在桌上，似扣頭。這在我國的社交場合中是一種常見的禮節。傳說乾隆微服南巡時，到一家茶樓喝茶，當地知府知道了這一情況，也微服前往茶樓護駕。到了茶樓，知府就在皇

帝對面末座的位上坐下。皇帝心知肚明，也不去揭穿，就像久聞大名、相見恨晚似地裝模作樣寒暄一番。皇帝是主，免不得提起茶壺給這位知府倒茶，知府誠惶誠恐，但也不好當即跪在地上來個「謝主隆恩」，於是靈機一動，忙用手指作跪叩之狀以「叩手」來代替「叩首」。之後逐漸形成了現在謝茶的叩指禮。

（五）敬茶的平等心

相傳，清代大書法家、大畫家鄭板橋去一個寺院，方丈見他衣著儉樸，以為是一般俗客，就冷淡地說了句「坐」，又對小和尚喊「茶！」一經交談，頓感此人談吐非凡，就引進廂房，一面說「請坐」，一面吩咐小和尚「敬茶」。又經細談，得知來人是赫赫有名的「揚州八怪」之一的鄭板橋時，急忙將其請到雅潔清靜的方丈室，連聲說「請上坐」，並吩咐小和尚「敬香茶」。最後，這個方丈再三懇求鄭板橋題詞留念，鄭板橋思忖了一下，揮筆寫了一副對聯。上聯是「坐，請坐，請上坐」；下聯是「茶，敬茶，敬香茶」。方丈一看，羞愧滿面，連連向鄭板橋施禮，以示歉意。實際上，敬茶是要分對象的，但不是以身份地位，而是應視對方的不同習俗。如果是北方人特別是東北人來訪，與其敬上一杯上等綠茶，倒不如敬上一杯上等的茉莉花茶，因他們一般喜好喝茉莉花茶。

四、茶藝

茶藝既包括茶葉品評技法和藝術操作手段，又包括品茗美好環境，體現出品茶過程的美好意境，是形式和精神的統一（圖9-8）。茶藝包括選茗、擇水、烹茶技術、茶具藝術、環境的選擇創造等一系列內容。茶藝講究壺與杯的古樸雅致，或是富麗堂皇。另外，茶藝還要講究人品、環境的協調，文人雅士講求清幽靜雅，達官貴族追求豪華高貴等。一般傳統的茶藝，環境要求多是清風、明月、松吟、竹韻、梅開、雪霽等。總之，茶藝是形式和精神的完美結合，其中包含著美學觀點和人的精神寄託。

第一，茶藝是「茶」和「藝」的有機結合。茶藝是茶人根據茶道規則，通過藝術加工，

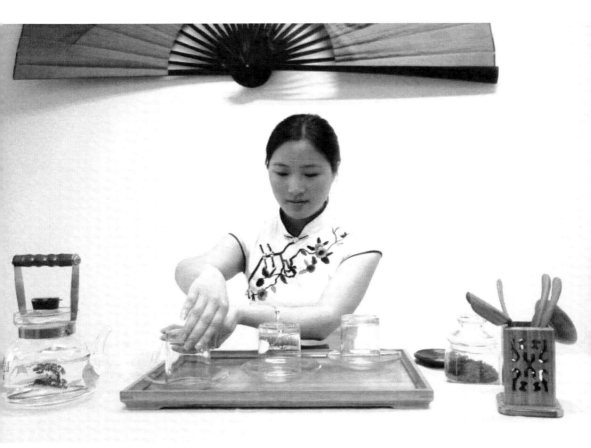

圖 9-8 中國茶藝

向飲茶人和賓客展現茶的沖、泡、飲的技巧，把日常的飲茶引向藝術化，提升了品飲的境界，賦予茶以更強的靈性和美感。

　　第二，茶藝是一種生活藝術。茶藝多姿多彩，充滿生活情趣，對於豐富我們的生活，提高我們的品位，是一種積極的方式。

　　第三，茶藝是一種舞臺藝術。要展現茶藝的魅力，需要借助於人物、道具、舞臺、燈光、音響、字畫、花草等的密切配合及合理編排，給飲茶人以高尚、美好的享受，給表演帶來活力。

　　第四，茶藝是一種人生藝術。人生如茶，在緊張繁忙之中，泡出一壺好茶，細細品味，

進入內心的修養過程，感悟苦辣酸甜的人生，使心靈得到淨化。

第五，茶藝是一種文化。茶藝在融合中華民族優秀文化的基礎上又廣泛吸收和借鑒了其他藝術形式，並擴展到文學、藝術等領域，形成了具有濃厚民族特色的中華茶文化。

第六，茶藝是一種唯美是求的大眾藝術。只有分類深入研究，不斷發展創新，茶藝才能走下表演舞臺，進入千家萬戶，成為當代民眾樂於接受的一種健康、詩意、時尚的生活方式。

五、茶道

中國人視道為體系完整的思想學說，是宇宙、人生的法則、規律。所以，中國人不輕易言道，不像日本茶有茶道，花有花道，香有香道，劍有劍道，連摔跤搏擊都有柔道、跆拳道。在中國飲食、玩樂諸活動中能昇華為「道」的只有茶道。

（一）「茶道」源起

茶道屬於東方文化。東方文化與西方文化的不同，在於東方文化往往沒有一個科學的、準確的定義，而要靠個人憑藉自己的悟性去貼近它、理解它。早在中國唐代就有了「茶道」這個詞，例如《封氏聞見記》中說：「又因鴻漸之論，廣潤色之，於是茶道大行。」唐代劉貞亮在《飲茶十德》中也明確提出：「以茶可行道，以茶可雅志。」

儘管「茶道」這個詞從唐代至今已使用了 1 000 多年，但如今在《現代漢語詞典》、《辭海》、《辭源》等工具書中均無此詞條。那麼，什麼是茶道呢？

（二）日本對茶道的解釋

日本人把茶道視為日本文化的結晶，也是日本文化的代表（圖9-9）。近幾百年來，在日本致力於茶道實踐的人層出不窮，在長期實踐的基礎上，近幾年才開始有學者給茶道

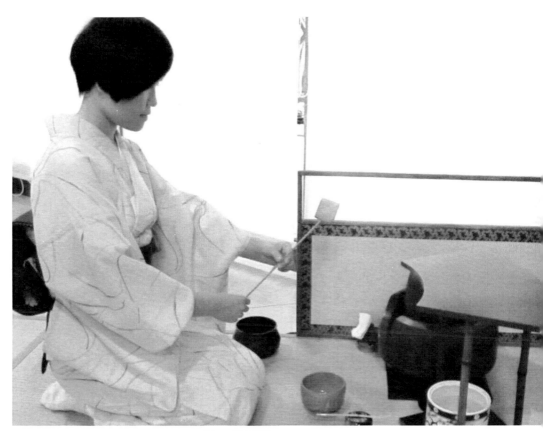

圖 9-9 日本茶道

下定義。1977 年，穀川澈三先生在《茶道的美學》一書中，將茶道定義為：「以身體動作作為媒介而演出的藝術。它包含了藝術因素、社交因素、禮儀因素和修行因素四個因素。」久松真一先生則認為：「茶道文化是以吃茶為契機的綜合文化體系，它具有綜合性、統一性、包容性。其中有藝術、道德、哲學、宗教以及文化的各個方面，其內核是禪。」熊倉功夫先生從歷史學的角度提出：「茶道是一種室內藝能。藝能是人本文化獨有的一個藝術群，它通過人體的修煉達到人陶冶情操、完善人格的目的。」人本茶湯文化研究會倉澤行洋先生則主張：「茶道是以深遠的哲理為思想背景，綜合生活文化，是東方文化之精華。」他還認為：「道是通向徹悟人生之路，茶道是至心之路，又是心至茶之路。」面對博大精深的茶道文化，如何給茶道下定義，可難為了日本學者。

（三）中國學者對茶道的解釋

老子云：「道可道，非常道。名可名，非常名。」「茶道」一詞從使用以來，歷代茶人都沒有給它下過一個準確的定義。直到近年對茶道見仁見智的解釋才熱鬧起來。吳覺農先生認為：茶道是「把茶視為珍貴、高尚的飲料，因喝茶是一種精神上的享受，是一種藝術，或是一種修身養性的手段」。莊晚芳先生認為：「茶道是通過飲茶的方式，對人民進行禮法教育、增進其道德修養的一種儀式。」莊晚芳先生還歸納出中國茶道的基本精神為「廉、美、和、敬」。他解釋說：「廉儉育德，美真康樂，和誠處世，敬愛為人。」

陳香白先生認為：「中國茶道包含茶藝、茶德、茶禮、茶理、茶情、茶學說、茶道引導7種義理，中國茶道精神的核心是和。中國茶道就是通過茶事活動，引導個體在美的享受過程中完成品格修養，以實現全人類和諧安樂之道。」陳香白先生的茶道理論可簡稱為「七藝一心」。周作人先生則說得比較隨意，他對茶道的理解為：「茶道的意思，用平凡的話來說，可以稱作為忙裡偷閒、苦中作樂，在不完全現實中享受一點美與和諧，在剎那間體會永久。」臺灣學者劉漢介先生提出：「所謂茶道是指品茗的方法與意境。」

其實，給茶道下定義是件費力不討好的事。茶道文化的本身特點正是老子所說的：「道可道，非常道。名可名，非常名。」同時，佛教也認為：「道由心悟。」如果一定要給茶道下一個定義，把茶道作為一個固定的、僵化的概念，反倒失去了茶道的神秘感，同時也限制了茶人的想像力，淡化了通過用心靈去悟道時產生的玄妙感覺。用心靈去悟茶道的玄妙感受，好比是「月印千江水，千江月不同」，有的「浮光耀金」，有的「靜影沉璧」，有的「江清月近人」，有的「水淺魚逗月」，有的「月穿江底水無痕」，有的「江雲有影月含羞」，有的「冷月無聲蛙自語」，有的「清江明水露禪心」，有的「疏影橫斜水清淺，暗香浮動月黃昏」，有的則「雨暗蒼江晚來清，白雲明月露全真」。月之一輪，映射各異。茶道如月，人心如江，在各個茶人的心中對茶道自有不同的美妙感受。

（四）茶道「四諦」

中國人的民族特性是崇尚自然，樸實謙和，不重形式。飲茶也是這樣，不像日本茶道具有嚴格的儀式和濃厚的宗教色彩。但茶道畢竟不同於一般的飲茶。在中國飲茶分為兩類，

一類是「混飲」，即在茶中加鹽、加糖、加奶或加蔥、橘皮、薄荷、桂圓、紅棗，根據個人的口味嗜好，愛怎麼喝就怎麼喝。另一類是「清飲」，即在茶中不加入任何有損茶本味與真香的配料，單單用開水泡茶來喝。「清飲」又可分為四個層次，將茶當飲料解渴，大碗海喝，稱之為「喝茶」。如果注重茶的色香味，講究水質、茶具，喝的時候又能細細品味，可稱之為「品茶」。如果講究環境、氣氛、音樂、沖泡技巧及人際關係等，則可稱之為「茶藝」。而在茶事活動中融入哲理、倫理、道德，通過品茗來修身養性、陶冶情操、品味人生、參禪悟道，達到精神上的享受和人格上的澡雪，這才是中國飲茶的最高境界——茶道。茶道不同於茶藝，它不但講求表現形式，而且注重精神內涵。

　　日本學者把茶道的基本精神歸納為「和、敬、清、寂」——茶道的四諦、四則、四規。「和」不僅強調主人對客人要和氣，客人與茶事活動也要和諧。「敬」表示相互承認，相互尊重，並做到上下有別，有禮有節。「清」是要求人、茶具、環境都必須清潔、清爽、清楚，不能有絲毫的馬虎。「寂」是指整個的茶事活動要安靜、神情要莊重、主人與客人都是懷著嚴肅的態度，不苟言笑地完成整個茶事活動。日本的「和、敬、清、寂」的四諦始創於村田珠光，400多年來一直是日本茶人的行為準則。

　　我們中國人對茶道基本精神的理解，講幾位有代表性人物的觀點：

　　① 臺灣中華茶藝協會第二屆大會通過的茶藝基本精神是「清、敬、怡、真」。臺灣教授吳振鐸解釋：「清」是指「清潔」、「清廉」、「清靜」、「清寂」。茶道的真諦不僅要求事物外表之清，更需要心境清寂、寧靜、明廉、知恥。「敬」是萬物之本，敬乃尊重他人，對己謹慎。「怡」是歡樂怡悅。「真」是真理之真，真知之真。飲茶的真諦，在於啟發智慧與良知，使人生活淡泊明志、儉德行事，臻於真、善、美的境界。

　　② 我國大陸學者對茶道的基本精神有不同的理解，其中最具代表性的是茶業界泰斗莊晚芳教授提出的「廉、美、和、敬」。莊老解釋為：「廉儉育德，美真康樂，和誠處世，敬愛為人。」

　　③ 「武夷山茶癡」林治先生認為「和、靜、怡、真」應作為中國茶道的四諦。因為「和」是中國茶道哲學思想的核心，是茶道的靈魂。「靜」是中國茶道修習的不二法門。「怡」是中國茶道修習實踐中的心靈感受。「真」是中國茶道的終極追求。

（五）「和」，中國茶道哲學思想的核心

　　「和」是儒、佛、道三教共通的哲學理念。茶道追求的「和」源于《周易》中的「保合大和」。「保合大和」的意思指世界萬物皆有陰陽兩要素構成，陰陽協調、保全大和之元氣以普利萬物才是人間真道。陸羽在《茶經》中對此論述得很明白。惜墨如金的陸羽不惜用 250 個字來描述它設計的風爐。指出，風爐用鐵鑄從「金」；放置在地上從「土」；爐中燒的木炭從「木」；木炭燃燒從「火」；風爐上煮的茶湯從「水」。煮茶的過程就是金木水火土五行相生相剋並達到和諧平衡的過程。可見五行調和等理念是茶道的哲學基礎。

　　儒家從「大和」的哲學理念中推出「中庸之道」的「中和」思想。在儒家眼裡和是中，和是度，和是宜，和是當，和是一切恰到好處、無過無不及。儒家對和的詮釋，在茶事活動中表現得淋漓盡致。在泡茶時表現為「酸甜苦澀調太和，掌握遲速量適中」的中庸之美。在待客時表現為「奉茶為禮尊長者，備茶濃意表濃情」的明禮之倫。在飲茶過程中表現為「飲罷佳茗方知深，讚歎此乃草中英」的謙和之禮。在品茗的環境與心境方面表現為「樸實古雅去虛華，寧靜致遠隱沉毅」的儉德之行。

（六）「靜」，中國茶道修習的必由之徑

　　中國茶道是修身養性，追尋自我之道。靜是中國茶道修習的必由途徑。如何從小小的茶壺中去體悟宇宙的奧秘？如何從淡淡的茶湯中去品味人生？如何在茶事活動中明心見性？如何通過茶道的修習來澡雪精神、鍛煉人格、超越自我？答案只有一個字——靜。

　　老子說：「至虛極，守靜篤，萬物並作，吾以觀其複。夫物芸芸，各複歸其根。歸根曰靜，靜曰覆命。」莊子說：「水靜則明燭鬚眉，平中准，大匠取法焉。水靜伏明，而況精神。聖人之心，靜，天地之鑒也，萬物之鏡。」老子和莊子所啟示的「虛靜觀複法」是人們明心見性、洞察自然、反觀自我、體悟道德的無上妙法。

　　道家的「虛靜觀複法」在中國的茶道中演化為「茶須靜品」的理論實踐。宋徽宗趙佶在《大觀茶論》中寫道：「茶之為物……沖淡閑潔，韻高致靜。」徐禎卿《秋夜試茶》詩雲：「靜院涼生冷燭花，風吹翠竹月光華。悶來無伴傾雲液，銅葉閑嘗紫筍茶。」梅妻

鶴子的林逋在《嘗茶次寄越僧靈皎》詩中雲：「白雲南風雨槍新，膩綠長鮮穀雨春。靜試卻如湖上雪，對嘗兼憶剡中人。」詩中意境幽極靜篤。戴昺的《賞茶》詩：「自汲香泉帶落花，漫燒石鼎試新茶。綠陰天氣閒庭院，臥聽黃蜂報晚衙。」連黃蜂飛動的聲音都清晰可聞，可見虛靜至極。「臥聽黃蜂報晚衙」真可與王維的「蟬噪林愈靜，鳥鳴山更幽」相媲美。蘇東坡在《汲江煎茶》詩中寫道：「活水還須活火烹，自臨釣石汲深清。大瓢貯月歸春甕，小勺分江入夜瓶。雪乳已翻煎處腳，松風忽作瀉時聲。枯腸未易禁三碗，臥聽山城長短更。」生動描寫了蘇東坡在幽靜的月夜臨江汲水煎茶品茶的妙趣，堪稱描寫茶境虛靜清幽的千古絕唱。

中國茶道正是通過茶事創造一種寧靜的氛圍和一種空靈虛靜的心境，當茶的清香靜靜地浸潤你的心田和肺腑的每一個角落的時候，你的心靈便在虛靜中顯得空明，你的精神便在虛靜中昇華淨化，你將在虛靜中與大自然融涵玄會，達到「天人合一」的「天樂」境界。得一「靜」字，便可洞察萬物、道通天地、思如風雲、心中常樂。道家主靜，儒家主靜，佛教更主靜。我們常說：「禪茶一味。」在茶道中以靜為本，以靜為美。唐代皇甫曾的《陸鴻漸採茶相遇》雲：「千峰待逋客，香茗複叢生。採摘知深處，煙霞羨獨行。幽期山寺遠，野飯石泉清。寂寂燃燈夜，相思一磬聲。」這首詩寫的是境之靜。宋代杜小山有詩云：「寒夜客來茶當酒，竹爐湯沸火初紅。尋常一樣窗前月，才有梅花便不同。」寫的是夜之靜。清代鄭板橋詩云：「不風不雨正清和，翠竹亭亭好節柯。最愛晚涼佳客至，一壺新茗泡松蘿。」寫的是心之靜。

在茶道中，靜與美常相得益彰。古往今來，無論是羽士還是高僧或儒生，都殊途同歸地把「靜」作為茶道修習的必經大道。因為靜則明，靜則虛，靜可虛懷若谷，靜可內斂含藏，靜可洞察明澈，體道入微。可以說：「欲達茶道通玄境，除卻靜字無妙法。」

（七）「怡」，中國茶道中茶人的身心享受

「怡」者和悅、愉快之意。

中國茶道是雅俗共賞之道，它體現於平常的日常生活之中，它不講形式，不拘一格，突出體現了道家「自恣以適己」的隨意性。同時，不同地位、不同信仰、不同文化層次的人對茶道有不同的追求。歷史上王公貴族講茶道，他們重在「茶之珍」，意在炫耀權勢，誇示富貴，附庸風雅。文人學士講茶道重在「茶之韻」，托物寄懷，激揚文思，交朋結友。

佛家講茶道重在「茶之德」，意在去困提神，參禪悟道，見性成佛。道家講茶道重在「茶之功」，意在品茗養生，保生盡年，羽化成仙。普通老百姓講茶道重在「茶之味」，意在去腥除膩，滌煩解渴，享受人生。無論什麼人都可以在茶事活動中取得生理上的快感和精神上的暢適。參與中國茶道，可撫琴歌舞，可吟詩作畫，可觀月賞花，可論經對弈，可獨對山水，亦可以翠娥捧甌，可潛心讀《易》，亦可置酒助興。儒生可「怡情悅性」，羽士可「怡情養生」，僧人可「怡然自得」。中國茶道的這種怡悅性，使得它有極廣泛的群眾基礎，這種怡悅性也正是中國茶道區別於強調「清寂」的日本茶道的根本標誌之一。

（八）「真」，中國茶道的終極追求

中國人不輕易言「道」，而一旦論道，則必執著於「道」，追求於「真」。「真」是中國茶道的起點，也是中國茶道的終極追求。

中國茶道在從事茶事時所講究的「真」，不僅包括茶應是真茶、真香、真味，環境最好是真山真水，掛的字畫最好是名家名人的真跡，用的器具最好是真竹、真木、真陶、真瓷，還包含了對人要真心，敬客要真情，說話要真誠，心境要真閑。茶事活動的每一個環節都要認真，每一個環節都要求真。

中國茶道追求的「真」有三重含義：

①追求道之真，即通過茶事活動追求對「道」的真切體悟，達到修身養性、品味人生之目的。

②追求情之真，即通過品茗述懷，使茶友之間的真情得以發展，達到茶人之間互見真心的境界。

③追求性之真，即在品茗過程中，真正放鬆自己，在無我的境界中去放飛自己的心靈，放牧自己的天性，達到「全性葆真」。

愛護生命，珍惜生命，讓自己的身心更健康、更暢適，讓自己的一生過得更真實，做到「日日是好日」，這是中國茶道追求的最高層次。

 茶知識漫談

★ 民間茶諺知多少？

神農遇毒，得茶而解。

壺中日月，養性延年。

苦茶久飲，可以益思。

夏季宜飲綠，冬季宜飲紅，春秋兩季宜飲花。

冬飲可禦寒，夏飲去暑煩。

飲茶有益，消食解膩。

好茶一杯，精神百倍。

茶水喝足，百病可除。

淡茶溫飲，清香養人。

苦茶久飲，明目清心。

不喝隔夜茶，不喝過量酒。

午茶助精神，晚茶導不眠。

吃飯勿過飽，喝茶勿過濃。

燙茶傷人，薑茶治痢，糖茶和胃。

藥為各病之藥，茶為萬病之藥。

空腹茶心慌，晚茶難入寐，燙茶傷五內，溫茶保年歲。

投茶有序，先茶後湯。

清茶一杯在手，能解疾病與憂愁。

早茶晚酒。

酒吃頭杯，茶吃二盞。

好茶不怕細品。

茶吃後來釅。

幾朵菊花一撮茶，明目清心把壽加。

常喝茶，少爛牙。

春茶苦，夏茶澀；要好喝，秋露白。

隔夜茶，毒如蛇。

肚子裡沒有病，喝茶也會胖起來。

龍井茶葉虎跑水。

茗壺莫妙於紫砂。

洞庭湖中君山茶。

★ 中國 55 個少數民族的飲茶習俗

（01）藏族：酥油茶、甜茶、奶茶、油茶羹。

（02）維吾爾族：奶茶、奶皮茶、清茶、香茶、甜茶、炒麵條、茯磚茶。

（03）蒙古族：奶茶、磚茶、鹽巴茶、黑茶、鹹茶。

（04）回族：三香碗子茶、糌粑茶、三炮臺茶、茯磚茶。

（05）哈薩克族：酥油茶、奶茶、清真茶、米磚茶。

（06）壯族：打油茶、檳榔代茶。

（07）彝族：烤茶、陳茶。

（08）滿族：紅茶、蓋碗茶。

（09）侗族：豆茶、青茶、打油茶。

（10）黎族：黎茶、苔茶。

（11）白族：三道茶、烤茶、雷響茶。

（12）傣族：竹筒香茶、煨茶、燒茶。

（13）瑤族：打油茶、滾郎茶。

（14）朝鮮族：人參茶、三珍茶。

（15）布依族：青茶、打油茶。

（16）土家族：擂茶、油茶湯、打油茶。

（17）哈尼族：煨釅茶、煎茶、土鍋茶、竹筒茶。

（18）苗族：米蟲茶、青茶、油茶、茶粥。

（19）景頗族：竹筒茶、醃茶。

（20）土族：年茶。

（21）納西族：酥油茶、鹽巴茶、龍虎鬥、糖茶。

（22）傈僳族：油鹽茶、雷響茶、龍虎鬥。

（23）佤族：苦茶、煨茶、擂茶、鐵板燒茶。

（24）畲族：三碗茶、烘青茶。

（25）高山族：酸茶、柑茶。

（26）仫佬族：打油茶。

（27）東鄉族：三台茶、三香碗子茶。

（28）拉祜族：竹筒香茶、糟茶、烤茶。

（29）水族：罐罐茶、打油茶。

（30）柯爾克孜族：茯茶、奶茶。

（31）達斡爾族：奶茶、蕎麥粥茶。

（32）羌族：酥油茶、罐罐茶。

（33）撒拉族：麥茶、茯茶、奶茶、三香碗子茶。

（34）錫伯族：奶茶、茯磚茶。

（35）仡佬族：甜茶、煨茶、打油茶。

（36）毛南族：青茶、煨茶、打油茶。

（37）布朗族：青竹茶、酸茶。

（38）塔吉克族：奶茶、清真茶。

（39）阿昌族：青竹茶。

（40）怒族：酥油茶、鹽巴茶。

（41）普米族：青茶、酥油茶、打油茶。

（42）烏孜別克族：奶茶。

（43）俄羅斯族：奶茶、紅茶。

（44）德昂族：砂罐茶、醃茶。

（45）保安族：清真茶、三香碗子茶。

（46）鄂溫克族：奶茶。

（47）裕固族：炒麵茶、甩頭茶、奶茶、酥油茶、茯磚茶。

（48）京族：青茶、檳榔茶。

（49）塔塔爾族：奶茶、茯磚茶。

（50）獨龍族：煨茶、竹筒打油茶、獨龍茶。

（51）珞巴族：酥油茶。

（52）基諾族：涼拌茶、煮茶。

（53）赫哲族：小米茶、青茶。

（54）鄂倫春族：黃芪茶。

（55）門巴族：酥油茶。

在中國 55 個少數民族中，除赫哲族人歷史上很少吃茶外，其餘各民族都有飲茶的習俗。

★ 浮生若茶

曾有個人，仕途慘澹，姻緣不順，眾叛親離，絕望之餘，來到廟中，懇求老方丈為其剃度。老方丈聽了後並沒有說什麼，只拿出一盒新茶、兩壺水，用兩隻茶杯分別放入一小撮茶葉，再用溫水和沸水分別沖泡，請年輕人品茶，年輕人先嘗那溫茶，感覺淡然無香、寡然無味；而沸水那杯，則沁人心脾，堪稱極品。

茶一定要用熱水燙過才有味道，人生也是一樣，一輩子很平順，味道也不會出來，一定要三起三落，然後起的時候像萬里飄蓬，之後才有味道出來。整個過程都非常重要，缺一環節都不可，而此時茶葉本身的好壞就變得不是很重要了。人生其實亦如此。

★ 人生如茶

唐末五代時期，閩王在福州拜見扣冰古佛，叩請治國方略。儘管閩王不愛喝茶，但扣冰古佛仍然不時往閩王的杯子里加茶。眼看著閩王的杯子茶水溢出，扣冰古佛仍然不時往閩王的杯子里加茶。

閩王看見茶水流滿桌面，一臉訝異，便問：「師父，杯子已經滿了，為什麼還要加茶呢？」

扣冰古佛說：「你的心就像這個杯子一樣，已經都裝得滿滿當當的了，不把茶喝掉，不把杯子倒空，如何裝得下別的東西呢？」

只有空的杯子才可以裝水，只有空的房子才可以住人，只有空谷才可以傳聲……有道是：海納百川，有容乃大；海闊憑魚躍，天高任鳥飛。空是一種度量和胸懷，空是有的可能和前提，空是有的最初因緣。人生如茶，空杯以對，就有喝不完的好茶，就有裝不完的歡喜和感動。

附錄

代表性問題與解答

筆者在不同場合講授茶文化與茶健康相關主題講座以來，有數千觀眾、網友以現場、網路及私信等方式提問，本附錄將較有代表性的問題與解答歸納出來與讀者分享。

Q：目前全世界茶產量每年是多少？

A：感謝這位茶友的提問。全世界在 2009 年茶葉的產量大概 400 萬噸，中國茶葉產量在 2009 年是 135 萬噸，就是我們的茶葉產量占到全世界的 1/3。2009 年全世界茶園面積大概 5 500 萬畝，中國 2 800 萬畝左右，占全世界茶園面積的一半以上。所以總體情況是中國茶園面積占到全世界面積的一半以上，產量達 1/3 以上。

Q：綠茶在所有茶的種類中占的比例是多少？飲用綠茶是不是將來一種趨勢呢？

A：全世界喝茶的種類很多，尤其是中國，有六大茶類。浙江省或者是中國是以喝綠茶為主，中國綠茶的消費量大概占到 2/3，也就是在中國 60% ～ 70% 的茶葉是綠茶，烏龍茶大概有 20%，紅茶接近 5%，其他黑茶大概接近 10%。但是從世界範圍來看，茶葉消費最多的不是綠茶，其他國家是以喝紅茶為主的，在這世界茶葉年產量 400 萬噸裡面，可能有 200 萬噸以上是紅茶。所以，在世界範圍內紅茶是占主要的。

Q：茶果目前有什麼利用價值？而且如果可以採用葉果兩用的模式，在栽培管理上，和一般的只採葉子的會有什麼不同嗎？

A：謝謝這位同學的提問。這個問題也是現在浙江茶葉界甚至中國茶葉界比較關心的一個問題。現在全國的食用油，從大的形勢來看，中國 55% 甚至 60% 是需要進口的，浙江省 75% 的食用油是進口的。現在我們茶園的經營模式是以葉子為主要經濟對象，將來我們新的發展模式可能是以茶果為主要經濟對象。為什麼呢？因為我們油不夠吃。現在中國的油包括三類，一類是植物油，植物油又分兩類，一類是草本的，像菜籽油、大豆油是從草本植物提取的；還有一類就是從木本植物提取的，如山茶油。另外一類是動物油。從生活健康的角度來看，植物油比動物油要好，木本植物提取的植物油又比草本植物提取的植物油要好。所以茶籽中提取的植物油要比草本的植物油好，這主要是因為它的不飽和脂肪酸含量會相對高一點。而茶籽裡面的成分，接近於西方的橄欖油，其中可能接近 90% 的成分是完全一樣的。所以將來我們這個茶葉發展方式的確可以採用「葉果兩用」方式，上半年採葉，下半年採果。

但是，現在中國 99% 的茶葉品種是不結果的，或者結果很少。最近浙江、安徽、湖南的幾個大學以及中國農科院茶葉研究所共同研究發現有三四個品種結果很多，有的單株能結 5 斤多。現在一畝茶園種植 4 000 ～ 5 000 株茶樹，以這種種植方式培育的茶樹難以結茶果。要想獲得比較多的茶果，茶樹一定要種得比較稀。假設每畝種植結果率高的茶樹品種 800 ～ 1 000 株，單株 5 斤多茶果，一畝地將有 5 000 斤左右茶果，大概能榨 200 斤左右

的油,再打個對折大概有 100 斤,那麼這是非常了不得的。將來茶籽油的用途最大的是在食用油方面,當然還有在化工方面,如洗理香波等。

Q:王老師好,我是社區醫院的一名見習醫生,我經常建議我的患者不抽煙,少喝酒,多喝茶,喝好茶。但是我們都知道茶葉中含有咖啡鹼,痛風病人是不能攝入咖啡鹼的,那我就想請問一下王老師對痛風病人喝茶有什麼好的建議,謝謝。

A:謝謝醫生,你對我們茶葉界作出了很大的貢獻。剛才我講了咖啡鹼有一個很重要的性質就是很容易溶解在熱水裡面,我們龔淑英教授做過一個實驗就是把茶葉從一分鐘泡到十分鐘,測定泡一分半鐘的茶水的成分,咖啡鹼出來 65% 左右,而茶氨酸和茶多酚出來相對比較少。痛風病人的飲食包括不能喝咖啡、啤酒,不能吃海鮮、豆製品等,這點醫生比我更瞭解。那茶葉能不能喝呢?我們搞茶葉的希望他能喝茶,怎麼喝呢?就利用這個性質把第一杯用沸水沖泡的茶水倒掉,這樣咖啡鹼 2/3 左右就沒有了,其他好的成分還保留在茶葉裡面,所以痛風病人應該這麼喝。謝謝你!

Q:王老師你好!首先非常感謝您今天跟我們講了一場非常生動的課,我在這裡有一個小問題想問一下您,因為我平常喝茶的話會有這樣一個經歷,就是茶我們剛喝下去的時候嘴巴裡會覺得苦苦的,但是喝完了之後嘴巴裡會感覺到有一絲絲的甜,請問這是什麼原因呢?該如何解釋這樣一種現象?謝謝您。

A:這位同學大概喝茶喝得比較多了,這個現象叫做「回甘」。老茶客會體會到喝到好的茶葉剛開始有些苦澀味,後面嘴巴裡有點甜的。茶葉回甘的原理是什麼呢?苦澀味的產生是什麼引起的呢?就是茶葉中含有茶多酚,它可以跟蛋白質結合,在口腔內質形成一層膜,澀味的產生就是茶葉裡的茶多酚跟我們嘴巴裡的蛋白質結合起來形成一層膜,這層膜是不透水的,所以我們會感覺到澀味。如果這個茶葉裡麵茶多酚含量很少,像安吉白茶或者我們喝第二杯、第三杯茶時澀味就產生不了,就是這層膜沒有形成。回甘是什麼意思呢?我們這層膜最好不要太厚,如果這層膜太厚,那你這個嘴巴一直感覺是澀味的,最好是茶多酚含量比較合適,形成只有一兩層單分子層或者雙分子層的膜,這種膜不厚也不薄,剛開始有點澀味,過段時間這層膜破掉了,我們就感覺到甜味了,所以回甘主要就是茶多酚跟蛋白質結合這個原理。謝謝你!

Q:王老師您好!今天非常榮幸能夠有機會來聽您講課。我也有些問題想請教一下,就是之前在一些科普書上看到說茶葉中含有單寧這種物質,好像對胃有一定刺激,所以不建議喝濃茶。那我就想問一下,剛剛說茶葉中有一些茶多酚、咖啡鹼

之類，單寧是一種什麼東西呢？還有它對胃的刺激到底是一個什麼關係？

　　A：單寧是什麼物質呢？中國人把它叫做鞣質，就是一個皮革的革，後面加一個溫柔的柔叫做鞣質。這個鞣質什麼意思呢？就是能夠把牛皮、豬皮變成皮革的物質。單寧也叫鞣質，如果茶葉裡有這個成分，我們的胃是什麼？我們的胃是皮。如果有這些成分進去，那我們的胃就會變成皮革的胃。那麼茶多酚呢？我們有的時候也把它叫做茶單寧。單寧其實分兩類，一類是什麼呢？就是真正能夠把這個皮變變成人造革這個成分，這個我們叫做真單寧，也叫做水解單寧。還有一種單寧，就像茶多酚這種單寧叫做假單寧，也叫縮合單寧，它碰到水或者碰到氧化以後，只有小分子變成大分子，它不會水解的，茶裡含有的就是這種假單寧。在歷史上也有這種笑話，以前英國的東印度公司為了推銷它們殖民國家像斯裡蘭卡的紅茶，說中國綠茶裡面含有單寧，如果喝得太多，你的胃會搞壞掉。紅茶經過發酵以後，這個單寧已經轉化掉了。所以你要多喝紅茶，不要喝綠茶。很多人覺得很對，喝綠茶胃就不舒服，就開始不喝綠茶。其實我們很多人喝綠茶胃不舒服跟這個茶多酚沒有關係。跟什麼有關係呢？主要就是跟咖啡鹼有關係，咖啡鹼對胃有些刺激。

　　Q：王老師您好，剛才聽了您的課知道茶葉有很多健康功效。現在社會上所謂的三高人群，高血脂、高血壓和高血糖很多，我家裡有親人也是高血糖。我想問一下現在糖尿病人應該怎樣做到健康飲茶？

　　A：現在我們所說的三高，其實中國人把它叫做富貴病，以前這個三高比較少，現在越來越多。剛才我講到茶多酚等一些成分對降血脂效果非常好。現在全國血脂高的人超過20%，也就是大概有 3 億人。還有接近 1 億的人是血糖高的甚至得糖尿病的。我們在喝茶的時候，就可以預防高血脂甚至三高的產生。但是如果已經得了三高，我覺得直接吃一點茶多酚片或者喝濃茶都有一定的效果。現在全世界可能還沒有一種藥能夠根治糖尿病的。我們只是說輔助降血糖，茶葉裡的茶多糖能夠降血糖。隨著葉片的成熟，老葉子的茶多糖的含量比嫩葉子要多，所以我們家裡如果有親友得了糖尿病，你可以找種了 30 年以上的老茶樹，採下面最老的這個茶葉，用冷水去浸泡，泡一個晚上，然後第二天把這個水給它煎起來。這個能夠降血糖，因為它茶多糖含量非常高。有的人覺得這個比較麻煩，我家裡又沒有種茶葉，哪有這個老茶樹呢？那就喝茶。哪些茶類降血糖效果比較好呢？我覺得黑茶類的普洱熟茶或者普洱生茶保存了幾十年了，或者一些黑茶放的時間比較長了，效果比較好。比如普洱熟茶在發酵過程中，糖類纖維素分解生成很多茶多糖，所以它相對效果比較好。有的人問我這個茶多酚降血脂效果非常好，降血糖有沒有效果呢？你直接喝其他茶

類或者吃一些茶多酚，都有很好的效果。

Q：就我個人來說的話，我平常比較喜歡喝茶飲料。但是我們知道茶飲料是茶葉經過一定加工以後才形成的飲料，所以我想問一下茶飲料裡面的茶葉中的有效成分是否會打折扣呢？

A：其實茶飲料，我們知道其加工過程基本上是要經過熱的過程。儘管我們現在有很多的先進技術應用在茶飲料的生產裡面，比如說逆流提取、反滲透膜濃縮、膜過濾等，盡量做到低溫的條件，但是，事實上包括殺菌等過程還是要有一定的高溫措施，而這些高溫的措施的確會讓我們的部分營養或功效成分損失掉，不過總的來說大部分的成分被保留了。

Q：王老師您好！非常感謝您剛才精彩生動的講課！我這邊有一個小問題想問，就是喝濃茶它可以解酒嗎？

A：這個問題在座的男生可能都比較感興趣，因為將來出去以後一定會喝到酒。我們已經通過動物實驗證實茶葉具有解酒的作用。但是人和動物是有區別的，那麼我們人喝醉以後，到底能不能用濃茶解酒呢？我覺得不是很合適，這裡主要有兩個原因。第一個，我們喝醉酒以後，感覺心臟跳得很快，對不對？有時候心臟不好的人，甚至因為喝醉酒而死亡。酒精喝下去以後，濃茶再喝進去，因為裡面咖啡鹼含量很多，它也會加重心臟負擔。所以，我覺得用濃茶去解酒可能會火上澆油，是不適合的。第二個，濃茶會造成腎負擔過重。

可是，有些人酒喝醉了就想喝茶，其他什麼都不想喝，那怎麼辦呢？就像我們剛才講的跟神經衰弱和痛風病人喝茶一樣，可以把第一杯倒掉，喝第二杯，這樣可能更加好一些。

Q：我是果蔬專業的學生，對茶非常感興趣。我這裡想問一下紅茶是屬於全發酵茶，那麼在它的製作工藝中是不是將所有的茶多酚都轉化成茶黃素、茶紅素和茶褐素了呢？

A：因為我們把紅茶叫做全發酵茶，很多人尤其很多從事茶葉工作的人以為把茶多酚全部變成茶黃素、茶紅素跟茶褐素了，其實不是這樣。這個全發酵的意思就是讓它充分地氧化，讓茶多酚充分變成這三個成分，但是最充分氧化也只有 50% 左右。而且茶黃素、茶紅素跟茶褐素這三個成分含量也是不同的，含量最高的是茶紅素，有 12% 到 13%，茶黃素是 0.5% 到 1.5%，茶褐素大概 1% 左右。

這裡我再講一個故事。大家親友中有沒有人做安利的，或者對安利這個名字至少比較熟悉。安利有一個產品叫做茶族益脂膠囊，它裡面用茶多酚和茶黃素作為它的功效成分，它宣傳一顆膠囊裡面的茶黃素含量相當於 60 杯綠茶、7 杯紅茶。但實際上，綠茶基本上沒

有茶黃素，我們加工過程中不讓它產生茶黃素，做成紅茶以後茶黃素含量也不是很多。所以，我覺得它這裡有一些誤導成分。

Q：您的課讓我們瞭解了很多關於茶文化的知識。這裡我有個問題想請教您，就是在我們日常生活中我們該如何去感悟茶呢？謝謝。

A：這個題目非常大，那麼我選一部分來回答。我覺得在茶葉的每個環節，包括賞茶、投茶、沖泡、靜候、分杯、品茗等都可以感悟到茶道，我們叫做以茶悟道。大家知道不同的茶葉品種可以做不同的茶，這個我們叫做茶的適制性。這個品種可能做綠茶比較好，那個品種可能做紅茶比較好。我們不同的人，有的到公司比較適合，有的搞科研比較適合，還有的搞栽培。茶樹栽培中我覺得也有茶道，採茶葉「越採越發，不採不發」。茶葉不去採它它就不長，這個類似我們人的潛力，你越去開發它，我們的潛力可能就會發揮得越好。茶我覺得還有一個很好的優點，跟我們很多人身上的優點是一樣的。上次結識一位貴州茶葉工作者，問他貴州為什麼要發展 500 萬畝？ 500 萬畝你可能賣不掉。他說沒關係的，我這個茶葉種好了，哪怕沒有市場，我可以當綠化，並且我不去採它，它也不會虧損，它有一個止損點，等將來形勢好了之後再去採，又可以發揮它的作用。所以我們人，有時候可能需要沉寂一段時間，可能坐在這裡人家不來理你，或者我們自己覺得到了低潮，但是可能過一段時間，你自己只要不把自己的茶樹砍掉，將來仍然可能有很好的發展。

還有，烏龍茶跟紅茶的加工，包括黑茶加工。我覺得也非常有意思，我們普洱茶加工過程中有渥堆這一步，這個渥堆我覺得對茶葉是非常痛苦的，給它加熱加水、把它堆悶在那邊，甚至還有微生物的分解。但是經過這個渥堆過程以後，茶葉品質就非常好了。本來這個茶不好喝，渥堆以後，這個茶就更香更醇味更好。所以我們人可能有時候需要一些挫折，會讓我們的人生更加豐富，我們的個人品性更好，所以加工裡面也有很多的道理大家可以去悟一下。

此外，判定一個人不能光看他一方面。我們茶葉也是一樣。不能單純看湯色，認為湯色比較好的就是好茶。判定好茶需要從多個角度進行，要品味道、聞香氣、看葉底等。我們看這個人不能因為她長得漂亮就覺得她是個好人，也要從各方面去評判她，所以評茶這裡面也有很多的茶道。

同名講座評價（部分）

張馨月：聽王老師的課，讓我對中華茶文化有了更深入的理解。支持一下。

王濤：讓我從多層次瞭解茶，頂！

曹永飛：什麼是茶道？！我不清楚，當你看過茶藝表演之後也許你會有所感悟，當然在此之前，如果你不對「茶百藥之王」這句話有所瞭解，即使再美的茶藝，你也不會有所得，或許你會得到一些「做茶」的步驟，但這也只是機械的動作，而對於什麼是茶道，有可能你永遠都不能領會。茶道，可意會，不可言傳……十分感謝，王老師及其他各位老師精彩講演，讓我這個已經走出校園的學生感悟如此「豐盛的中國茶文化」！

嚴洪翠：王老師的講解形象生動，是一門極好的茶文化與茶健康課程，應該大力推廣！

趙躍鐸：平實客觀的茶葉知識講述。

章燕：wa ～～，王老師講的課我喜歡聽，生動，不枯燥。老師為人謙和，平易近人，是我很喜歡的老師類型。贊一個。

曹永飛：想不到「茶」中有那麼多好處，我偶爾喝鐵觀音，淡淡的，有點回甘，比毛峰好多了。聽了講座後，看來以後我要多多喝茶。但是我更渴望老師可以推薦相關的書籍，以強化我對茶文化的認識，包括歷史文化的認識、現代科技的認識，更重要的是各種茶的飲用方法！

宿迷菊：品茶如品人生。人生難得糊塗，但是對茶不能糊塗，認識茶，瞭解茶，你會愛上她。王岳飛、龔淑英、屠幼英三位教授的課，生動講茶，深入論茶，不可不聽哦。

余書平：聽王博士的課是一種享受，一邊品飲著茶，一邊聆聽著茶文化與茶健康知識，是人生的享受！

古力子：茶與茶文化的傳播順應了中國與世界發展的潮流，也拓展了文化的領域與健康的內涵。值得看、悟、行！課程設計的很好。對我國茶葉產業有很好的推動作用。

和而不同：第一次真正全面地瞭解了國飲的方方面面，也愛上了茶。

歐陽修的 Fans：真的學到了好多，也終於對茶有了些深一點點的瞭解。茶文化博大精深，要想入門其實是可以先從這個系列的讀物開始的！對茶感興趣的朋友們必看。

黃鳴：王老師講得很有條理，而且博學多才，能夠很好地啟動學生的興奮點，激發興趣點，激勵自信心，激起求知欲望。期待王老師的更多課程！

沈潔：王岳飛老師講得非常好，讓我們這些平時只喝茶卻不懂茶的人對茶了解得更多，能激發人對茶藝茶道的興趣，非常感謝！

吳久籟：很棒！王教授講課生動，通俗易懂，受益匪淺。頂！

龐仁誼：一朋友推薦的，確實不錯！讓我瞭解了很多茶文化，更重要的是知道了茶健康的知識，回去跟俺媽嘮叨嘮叨。

盧松國：今拜讀王老師課程，感歎過往飲茶許多年，皆是牛飲！老師講課囊古揭今，深入淺出～～不得不讚歎老師文韜與魅力。

Jimmy：看一遍，重溫一遍，提高一點。感覺欠缺一點，再看一遍，又提高一點……所謂溫故而知新，把以前學過的知識又反復學習了，益發感覺茶的博大精深，過去所學僅是滄海一粟。

蔡金桂：弘揚中國茶文化具有十分重大的現實意義。幾位學者的講授深入淺出，內容豐富精彩，讓人受益匪淺。

李潔潔：王老師的課讓我對茶文化又有了新的認識，王老師講的真得是非常地詳細，又易懂。期待他更多的講座。

後記
POSTSCRIPT

　　本書源于浙江大學王岳飛、龔淑英、屠幼英 3 位教授連袂主講的國家精品視頻公開課「茶文化與茶健康」的主要內容。「茶文化與茶健康」中國大學視頻公開課在「愛課程網」和「網易公開課」一經播出，便得到了社會的強烈反響，點擊量人氣榜 16 周次全國冠軍，4 月次全國點擊第一名。應廣大茶友的要求，也希望讓更多人瞭解茶，關注茶，加入愛茶人隊伍，筆者在公開課內容基礎上，增益諸多有助於讀者瞭解茶文化與茶健康的專題，編成此書。

　　中國是茶的發源地和茶文化的發祥地，是世界上最早發現茶樹和利用茶樹的國家，尋根溯源，世界各國最初所飲之茶葉、引種之茶種，以及飲茶方法、栽培技術、加工工藝、茶事禮俗等，都是直接或間接地由中國傳播出去的。如今，茶已成了風靡世界的三大無酒精飲料（茶葉、咖啡和可哥）之一，並將成為 21 世紀的飲料大王。飲茶已遍及全球，宣傳茶文化，普及茶知識，這是中國茶人的使命；發展、壯大茶文化，我們責無旁貸。茶是中華民族的驕傲，也是中國對人類、對世界文明的重要貢獻。

　　茶葉是中國重要的經濟作物，在世界上具有舉足輕重的地位，目前中國茶園面積約占全球的 55%，茶葉產量已近世界的 40%，均占世界第一。中國是世界上人口最多的國家，而我國人均茶葉的消費量卻不足英國的 1/4，擴大茶葉消費，讓更多的國人喝茶，于國於民都百利而無一害。

　　當前，茶產業的發展正迎來千年難遇的黃金戰略機遇期：10 多年前，全國人均年消費茶葉只有 250 克，5 年前是約 400 克，現在已達 1 000 克，10 年後將達 2 500 克左右。10 多年前，全國茶產業規模只有 90 億元人民幣，5 年前是 500 多

億元人民幣，現在已超過 2000 億元人民幣，未來將達 5000 億元甚至上萬億元！同時，當下也正是中國現代茶文化蓬勃發展的時期，茶文化活動越來越多，它不僅豐富了廣大人民的物質文化生活，而且對社會的和諧與進步均產生了積極的影響，同時也有力地促進了茶產業的發展。

　　全書的撰寫因追求通俗易懂、簡明輕快、與講課風格相近，可能存在文字口語化、言語表述不十分準確等地方，敬請讀者批評指正！同時在撰寫過程中引用的一些文獻資料的出處，未能一一標出，敬請諒解！

　　本書在編寫過程中，得到了很多老師、茶友的幫助、支持和關注，在此深表感謝！為達更好理解本書，讀者可結合觀看「茶文化與茶健康」影片公開課，網址是 http://www.icourses.edu.cn/details/10335V003。

<div style="text-align:right">王岳飛</div>

國家圖書館出版品預行編目（CIP）資料

茶文化與茶健康 / 王岳飛, 徐平 主編. -- 第一版.
-- 臺北市：崧燁文化，2019.01
　　面；　公分
POD版

ISBN 978-957-681-799-1(平裝)

1.茶藝 2.茶葉 3.文化 4.中國

974.8　　　　　　　　　　　　　　　　　　108000561

書　　名：茶文化與茶健康

作　　者：王岳飛、徐平主編

發 行 人：黃振庭

出 版 者：崧燁文化事業有限公司

發 行 者：崧燁文化事業有限公司

E-mail：sonbookservice@gmail.com

粉 絲 頁：　　　　　　網址：

地　　址：台北市中正區重慶南路一段六十一號八樓815室

8F.-815, No.61, Sec. 1, Chongqing S. Rd., Zhongzheng

Dist., Taipei City 100, Taiwan (R.O.C.)

電　　話：(02)2370-3310 傳　真：(02) 2388-1990

總 經 銷：紅螞蟻圖書有限公司

地　　址：台北市內湖區舊宗路二段 121 巷 19 號

電　　話:02-2795-3656 傳真:02-2795-4100　　　網址：

印　　刷：京峯彩色印刷有限公司（京峰數位）

定　　價：350 元

發行日期：2019 年 01 月第一版

◎ 本書以 POD 印製發行